삶의 환희를 담은 사냥 그림

호렵도

한국의 채색화 모던하게 읽기 02

삶의 환희를 담은 사냥 그림

호렵도

2020년 12월 25일 초판 1쇄 발행
2024년 3월 10일 초판 2쇄 발행

지 은 이 이상국
펴 낸 이 김영애
편 집 김배경
디 자 인 글리프
마 케 팅 김한슬
펴 낸 곳 SniFactory (에스엔아이팩토리)
등록번호 2013년 6월 3일 제2013-00163호
주 소 서울시 강남구 삼성로 96길 6 엘지트윈텔 1차 1210호
 전화 02.517.9385 팩스 02.517.9386
 dahal@dahal.co.kr http://www.snifactory.com

ISBN 979-11-89706-15-9 (04600)
 979-11-89706-93-7 (세트)

가격 20,000원

삶의 환희를 담은 사냥 그림

호렵도

이상국 지음

다할미디어

Contents

胡
獵
圖

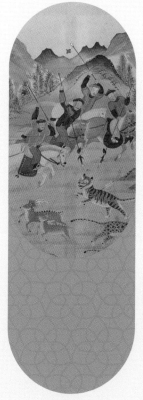

Contents

삶의
환희를 담은
사냥 그림
호렵도

胡
獵
圖

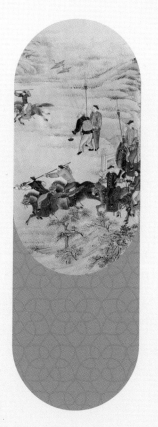

Prologue

민화 시대의
도래,
그리고
호렵도

胡 | 獵 | 圖

'호렵도는 청나라를 세운 만주족이 사냥하는 그림을 그린 것이다.'

　민화 연구 초기에는 '호렵도胡獵圖'라는 그림을 대개 몽고족의 사냥 그림으로 이해하고 있었다. 심지어 '虎獵圖'라는 용어를 써서 '호랑이를 사냥하는 그림'으로 이해되기도 했는데, 지금도 그렇게 사용하는 경우를 종종 본다. 필자가 호렵도를 연구하게 된 것은 당시 지도교수인 정병모 교수님의 권유 때문이었다. 막상 호렵도란 제목으로 논문을

쓰려고 했으나 학자들이 관심을 두지 않는 분야여서인지 호렵도에 대한 자료라고는 '몽고족의 사냥하는 그림'이라는 정도였다.

따라서 연구를 위해 가장 먼저 해결해야 할 과제는 '몽고족의 사냥 그림'이라고 주장하는 선학들의 견해가 맞는지 확인하는 것이었다. 이를 위해 몽고에 있는 박물관과 미술관을 수차례 방문하고 몽고 전통화를 그리는 작가 집단과 면담하며 작품을 살펴본 결과, 호렵도와는 상관이 없다는 것을 알았다. 뿐만 아니라 호렵도란 그림이 그렇게 간단한 그림이 아니라는 것을 알고 제대로 된 연구를 해야겠다는 의욕은 있었지만 연구의 실마리를 찾지 못하고 있었다.

간혹 한국회화 분야에서 이렇게 연구가 시작부터 벽에 부딪히는 때가 있는데, 이런 경우에는 조선과 동시대의 중국 그림이나 문화에서 그 실마리를 발견하곤 한다. 호렵도가 몽고족의 사냥 그림이 아니라는 확신을 가짐과 동시에 중국의 어느 시대와 연관이 있을까 고민하고 있었다. 그러던 중 가회민화박물관 윤열수 관장님이 중국 북경 수도박물관에 전시된 수렵도가 호렵도와 유사하다는 정보를 주셨다.

과연 수도박물관에는 〈타렵도打獵圖〉 12폭 병풍과 〈위렵도圍獵圖〉 등의 수렵도가 전시되고 있었다. 그림에 묘사된 장면에서 호렵도와 동질성이 보였고, 복식 등에서 연관이 있을 것이라 생각해 이를 비교하면서 본격적으로 호렵도 연구에 박차를 가하게 되었다. 연구의 성과로 호렵도는 조선 후기인 18세기부터 그려진 그림이고 중국 청나라의 수렵도에서 유래되었다는 것을 알게 됐다. 청나라에서 수렵도가 가지는 의미는 청나라의 역사를 이해해야만 알 수 있는 심오한 그림이었다.

호렵도를 이해하기 위해서는 먼저 청나라의 역사와 정신을 이해하

는 것이 중요하다. 청나라를 세운 여진족은 16세기 이전까지 만주와 연해주 등에서 부족 단위의 소집단으로 분산된 채 살아가고 있었다. 16세기 말, 누르하치가 여진을 통일하고 1616년 후금을 세웠다. 누르하치의 대를 이어 황제에 오른 홍타이지는 1635년에 통합된 민족의 명칭을 여진에서 만주로 변경한다고 공식 선포했다. 이어서 1636년에는 대청국大淸國을 선포했는데, 이는 만주 지역에 살던 다민족 국가를 통합해 제국을 건설한 것임을 알리는 것이었다.

청나라가 한족을 누르고 명나라 제압에 성공한 비결은 대청국이 여진 당시의 전투력과 상무정신을 유지하고 있었기 때문이다. 여진인의 강력한 전투력은 실전과 같은 사냥을 통해서 만들어졌다. 여진인의 수렵활동은 대청국 건립 이후에는 만주족 군사조직인 팔기제도에 따라 더욱 조직적이고 대규모로 확대되어 국가 단위의 훈련으로 변모했다. 누르하치에 이은 홍타이지, 순치제는 1644년 입관심양에서 산해관을 통해 북경으로 이동하기 전까지 사냥을 통한 훈련방식으로 팔기병사들을 엄격히 통제, 질서를 유지하면서 만주족의 전투력을 보존하고 상무정신을 고양시켜 무비武備를 갖추었던 것이다.

그러나 강희제 대에 이르러 중국 본토에 배치된 팔기병사들의 전투력과 상무정신이 쇠퇴하자, 강희제는 대청국을 세울 당시의 만주정신을 함양하여 이를 만회하고자 했다. 강희제의 북순北巡은 그런 노력의 일환이었다. 1681년 목란위장을 세우고 이곳에서 팔기군을 동원한 대규모 사냥을 하면서 군사훈련과 북방 몽골민족을 위무하는 행사를 시행한 것이다. 1703년부터는 정기적인 사냥을 통한 훈련 본거지로 목란위장에 피서산장을 건립했다. 강희제의 목란위장 수렵은 손자인 건륭제가 이어받아 가을 수렵을 정례화시켜 팔기군의 군사훈련을 통한

만주의식을 함양했다.

　강희제와 건륭제는 각각 이들의 만주의식을 표상하는 그림을 남겼다. 이 그림들에는 만주족의 무사로서 영원히 만주의식을 갖고 청나라를 자손만대에 물려주고자 하는 뜻이 담겨있다. 〈강희융장도축〉에서 강희제는 만주족 무사의 기상을 표현했으며, 황실기록화 〈목란도〉에는 건륭제 시대에 목란위장에서 수렵하고 피서산장에서 북방 몽고족을 위무한 모습이 나타난다. 만주족의 무사가 등장하는 건륭제 시대 그림 〈홍력자호도〉, 〈홍력일발쌍록도〉, 〈위호획록도〉 등도 남아있다.

　호렵도는 이러한 청나라의 사냥 그림에서 영향을 받아 그린 것이다. 청나라의 사냥 그림이 조선에 전해진 과정은 부연사행赴燕使行(조선시대에 사신을 북경에 보내던 것)을 통한 회화교류의 결과물이다. 사행에는 화원이 참여한 경우가 많았다. 이들 화원 중 김윤겸, 김후신, 강희언, 김홍도, 이인문 등은 조선 후기에 사행단 일행으로 참여해 청나라의 풍속이나 사냥에 관한 그림을 접했던 것으로 알려진다. 특히 김홍도는 1789년 6월 동지정사의 사행단 일행으로 다녀온 것이 『승정원일기』에 기록돼 있고, 그 후 호렵도를 가장 먼저 그렸다는 기록이 『송남잡지』에 있다. 18세기 이후에서 19세기 초의 작품으로 알려진 대부분의 호렵도에 김홍도의 화풍이 남겨진 것으로 보아, 화원으로 참여한 김홍도가 최초로 호렵도를 그린 것이 분명하며 그가 그린 청나라의 사냥 그림을 조선에서는 호렵도라고 불렀던 것이다.

　청나라의 사냥 그림을 대표하는 〈목란도〉의 주요 장면들과 청나라 수렵도들을 조합해서 만들어낸 18세기의 '조선식 호렵도'는 영·정조 당시의 군사정책이 보병전술에서 기병전술로 바뀌는 과정에서 시각

적으로 필요한 자료였을 것이다. 조선에서 18세기 이후 그려지고 유행한 호렵도를 보면, 정조가 청나라를 세운 만주족의 수렵도에 담긴 무비정신을 조선의 군사정책에 활용하려 한 것을 짐작할 수 있다. 그러나 정조 이후 호렵도의 쓸모가 없어지자 다양한 길상의 표현이 소재로 사용되면서 본연의 용도에서 벗어나 길상화로 변화했고 다양하고 화려한 채색을 덧붙임으로 일반 장식화로 자리 잡았다.

조선시대의 회화는 대개 상류층에서 향유하던 문화이다. 조선 후기에 오랜 평화시기가 지속되고 중산층 이하의 백성들이 경제적인 부를 축적하면서 상류층의 문화를 따라하게 되었는데, 이것이 회화에서 '상행하효上行下效'의 붐을 이뤘다. 민화의 시대는 이러한 상행하효의 붐이 일어나면서 도래한 것으로 보아야 한다.

호렵도를 비롯한 민화들은 기층 민중들의 독자적인 그림이라기보다는 궁궐이나 관청 주변의 최고 상류층 그림이거나 그것이 저변화되어 토착화된 그림이 적지 않다. 이것은 아마도 가장 보편적이고 일반적인 미술사의 원리를 실증적으로 보여주는 전형적인 예 가운데 하나라고 할 수 있을 것이다. 호렵도 역시 일반적인 미술사의 원리가 적용되었음을 알 수 있다.

필자는 이 책에서 지금까지 학계에서 크게 주목하지 않았던 화목畵目인 호렵도가 어떻게 민화 체계 속으로 편입되었는지를 심도 있고 체계적으로 설명하고자 한다. 이를 위해서 청대 수렵도가 어떻게 전래되어 호렵도가 되었는지 그리고 조선에서는 이를 어떻게 분류했는지 살펴보고, 호렵도가 그려진 용도와 그 변화를 통해 호렵도의 발전 과정을 밝힐 것이다.

현재 전해지는 작품을 분석해 시대적 변천에 따른 양식의 변화에 대해 이야기하고, 민화 호렵도에 그려진 다양한 소재와 도상에 대해서도 그 이유와 의미를 살펴봄으로써 호렵도만의 독특한 미술사적 의의를 생각해보고자 한다.

2020년 12월 20일

이 상 국

1

조선에서
유행한 청나라의
사냥 그림

——

호렵도의 기본적 이해

胡獵圖

넓은 평원에서 일어나는 대규모 사냥을 묘사한 그림의 한 장면. 왕공귀족으로 보이는 무리가 말을 타고 천천히 이동하면서 사냥꾼들이 사냥하는 장면을 지켜보고 있다. 사냥꾼들은 기마騎馬 자세에서 활을 쏘아 사냥감을 쏘아 쓰러뜨릴 뿐만 아니라, 칼과 창을 자유자재로 사용하면서 산천을 나는 듯이 내달리는 현란한 기마술을 자랑한다. 마상재馬上才 수준의 여러 가지 동작을 보여주는 사냥꾼들은 기마술뿐만 아니라 복장도 화려하다. 두발은 변발을 하고 있어 이들이 북방민족임을 알 수 있다. 이렇듯 실감 나게 묘사한 만주족의 사냥 그림을 호렵도胡獵圖라고 한다.〈도 1〉

호렵도라는 용어를 사전적으로 풀이하면 '오랑캐가 사냥하는 장면을 그린 그림'이라는 뜻이다. 그림의 내용을 자세히 살펴보면 등장인물들이 입고 있는 복장과 변발을 한 모습을 볼 때 청나라의 사냥 그림과 관련 있다고 할 수 있다. 우리나라에서 호렵도를 처음 그린 작가는 18세기 단원 김홍도라는 기록이 있다. 18세기는 영·정조 시대에 해당하는데, 이때는 우리나라 문화사나 미술사에서 특기할 만한 새로운 경향이 드러났던 시기이자 가장 한국적이고 민족적이라 할 수 있는 화풍들이 풍미하던 때였다. 18세기가 조선의 문화사에 있어 가장 한국적인 그림들이 유행한 시기임에도 청나라의 왕공귀족 일행이 사냥하는 그림인 호렵도가 그려지고 유행한 것은 무슨 까닭일까? 아마도 병자호란 이후 악화되었던 대청관對淸觀이 청나라와 활발한 교류를 통해 변화한 것과 관련이 있는 것으로 보인다.

청나라 사람들이 등장하는 호렵도는 그 이전에 그려진 수렵도들과는 전혀 관계가 없는 것일까? 물론 우리나라 수렵도는 멀리 스키타이와 이란의 동물미술에서 기원을 찾을 수 있다는 견해도 있고, 중국의 한나라 화상석이나 고분벽화에도 전형적으로 나타나기 때문에 중국과의 연

　　　　　　　　　　　호렵도의 기본적 이해

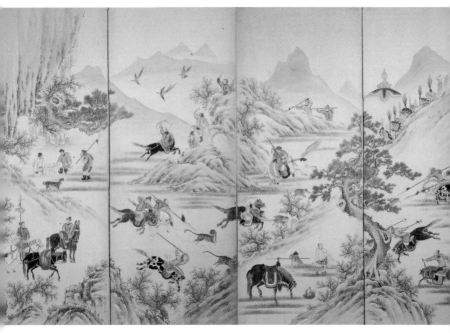

도 1. 〈호렵도〉, 8폭 병풍, 20세기 초, 지본채색, 각 114×46.3cm, 개인소장

관성이 있다고 하기도 한다. 우리나라에서는 청동기 시대의 동물문견
갑과 울산 울주군에 있는 반구대 암각화 등에도 사냥과 관련된 표현이
있다. 그 후 진정한 의미의 회화작품으로 볼 수 있는 고구려 고분벽화,
고려 공민왕의 〈천산대렵도天山大獵圖〉, 고려 말 이제현의 〈기마도강도騎馬
渡江圖〉 등에서 북방민족의 사냥 그림이 전해지고 있다. 이러한 수렵도의
전통이 호렵도의 소재와 양식에 참고가 되었을 것이다.

　　그러나 18세기부터 유행한 호렵도와 직접적으로 연결하기에는 너무
먼 시간적 거리가 있고 양식적으로도 많은 차이가 있다. 호렵도에 영향
을 끼친 모든 그림을 고려한다면 그 범위가 너무 넓기 때문에 우리가 통
상 호렵도라고 하는 화목은 문헌기록상 가장 먼저 그려진 18세기 이후

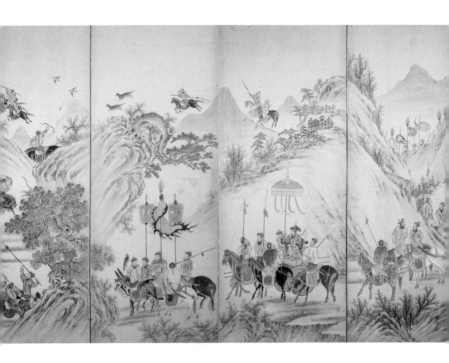

부터 20세기 전반까지의 민화 호렵도 작품들을 지칭하는 것이다.

물론 조선시대 사냥 그림이 호렵도만 있었던 것은 아니다. 사냥 그림에 관한 기록이 여러 곳에서 발견되는데『조선왕조실록』에서는 〈수수도蒐狩圖〉, 〈사시수수도四時蒐狩圖〉, 〈수수강무도蒐狩講武圖〉라고 하여 사냥을 통한 군사훈련이 시행되었음을 암시하고 있다. 한편 실물로 전해지는 사냥 그림은 공민왕 전칭 〈천산대렵도〉, 〈음산대렵도陰山大獵圖〉, 〈천산엽기도天山獵騎圖〉가 있고, 조선 후기의 그림으로 김남길이 그린 〈교래대렵橋來大獵〉, 강희안의 〈출렵도出獵圖〉, 심사정의 〈수렵도〉, 이인문의 〈호렵도〉, 김홍도의 매사냥 그림 〈기마응렵도騎馬鷹獵圖〉, 〈호귀응렵도豪貴鷹獵圖〉 등이 전해지는데, 이러한 그림들이 호렵도의 화풍과 묘사법 등에서 상호 연

호렵도의 기본적 이해

관성이 있는 것은 동시대의 양식적 특징과 통하는 것으로 보아야 할 것이다. 사냥 그림의 화제 중에서 이 글의 내용을 이해하는데 있어서 중요한 용어인 〈수렵도〉, 〈음산대렵도〉 혹은 〈천산대렵도〉, 〈호렵도〉, 민화 〈호렵도〉의 개념을 정리해 이해를 돕고자 한다.

수렵도는 '사냥하는 그림 전체'를 포괄하는 개념이다. 물론 때에 따라서 개별 작품의 화제로 사용된 경우가 있다. 호렵도와 연관성이 많은 〈음산대렵도〉와 〈천산대렵도〉는 조선시대 기록에서 공민왕의 그림이라는 언급이 많고, 송나라 진거중의 그림 중에 〈대렵도〉라는 작품이 있으며, 『홍제전서弘齋全書』에도 〈음산대렵도〉라는 기록이 있다. 또한 김홍도가 〈음산대렵도〉를 그렸다는 기록이 있는 것으로 보아 〈음산대렵도〉라는 그림이 조선시대에는 많이 통용되었던 것으로 보인다.

조선시대 수렵도 중 국립중앙박물관이 소장한 〈천산대렵도〉〈도 2〉의 경우 그 명칭이 다양하게 나타난다. 『열성어제列聖御製』권9에는 공민왕의 〈천산대렵도〉라고 하였으나,[1] 석농石農 김광국이 수집하여 만든 것으로 알려진 『화원별집畵苑別集』에서는 〈엽기도獵騎圖〉란 명칭으로 기록되어 있다.[2] 조선시대 문집인 『두타초頭陀草』에는 〈음산대렵도〉라 기록돼 있고,[3] 『청장관전서靑莊館全書』에는 〈천산대렵도〉로 기록돼 있어 한 가지의 그림을 두고 여러 명칭으로 사용되었음을 알 수 있다.[4] 〈천산대렵도〉 혹은 〈음산대렵도〉란 용어를 사용할 경우, 이 그림은 많은 인원이 동원되어 군사훈련을 겸한 사냥을 하는 장면이 포함돼야 한다.

〈엽기도〉란 용어의 경우 단지 말을 타고 사냥을 한다는 의미이기 때문에 대렵도라는 용어와는 상당한 차이가 있다. 〈엽기도〉는 국립중앙박물관에 소장된 그림의 크기22.5×25㎝를 고려한다면 대렵도류의 그림으로 보기에는 크기가 작아 보인다. 그러나 위에서 언급한 『두타초』의 기록에서 그림이 분할되었다는 기록도 있어 단정하기는 쉽지 않지만 이

高麗恭愍王

도 2. 〈천산대렵도〉, 전 공민왕, 14세기, 견본채색, 22.5×25cm, 국립중앙박물관 소장

호립도의 기본적 이해

책에서는 서술의 혼란을 피하기 위해 공민왕의 그림은 〈천산대렵도〉로 통칭하기로 한다. 〈음산대렵도〉에 관해서는 성호 이익과 혜환 이용휴의 증조부 표암 선생의 제발에 진거중의 〈음산대렵도〉에 관한 기록이 『소주집小洲集』에 나온다.5 『홍제전서』에는 정조가 〈음산대렵도〉 병풍을 옆에 두고 감상했다는 기록이 나오고, 서유구가 쓴 『임원경제지林園經濟志』에는 김홍도가 〈음산대렵도〉를 그렸다는 기록이 존재한다.

따라서 〈음산대렵도〉는 김홍도 그림의 화제에도 사용되었던 것을 볼 때 조선 후기에 이와 같은 명칭의 그림이 유행한 것으로 보이는데, 김홍도의 〈음산대렵도〉와 〈호렵도〉는 동일한 내용의 그림으로 추정된다. 그 이유는 서유구의 『임원경제지』와 조재삼의 『송남잡지松南雜誌』에 그림을 설명한 내용에 해답이 있다. 『송남잡지』의 〈호렵도〉란 시를 보면 '오랑캐 삼백 명 말 탄 병사', '병풍', '금나라'라는 용어의 그림을 김홍도가 처음으로 그렸다고 했다.6

18세기 이후 가장 유행한 〈호렵도〉가 위에서 언급한 수렵도들의 구성이나 소재 면에서 일정한 영향을 받았을 수 있으나 전체적인 구성이나 사회 문화사적인 내용을 고려하면 호렵도는 청대 수렵도의 영향을 받은 그림이다.

한편 민화 〈호렵도〉는 19세기 후반 이후 조선 사회 전반에 민화가 유행했던 시기에 그려진 그림 중 민화풍으로 그려진 호렵도를 지칭하는 것이다. 호렵도가 청대 수렵도의 영향을 받았다는 사실은 조선 후기와 동시대인 중국 청대의 수렵 관련 그림과의 비교를 통해 그 시대적 배경이 분명하게 나타났고, 작품의 소재를 비교해 본 결과 청대 수렵도와 호렵도가 친연성이 있음이 확인되었다. 무엇보다 호렵도에 등장하는 인물들의 복식과 두발의 형태는 청대의 복식과 두발인 변발을 하고 있다. 청나라는 만주족이 세운 나라로서 그 원류는 여진족이다. 청대 이전에

중국이나 조선에서 여진족을 오랑캐라고 했던 것은 주지의 사실로, 그런 연유로, 그림의 명칭을 호렵도라고 했던 것으로 보인다.

호렵도는 대부분 병풍 형식으로 제작되었고 구성은 정형화되어 있다. 작품의 구성이 사냥을 주제로 전개되는 그림이지만 세부 소재를 살펴보면 인물, 영모, 산수 등의 성격도 가지고 있다. 다른 화제의 그림과는 달리 시대적 변화에도 불구하고 등장인물이 철저히 청나라 복식을 하고 있다는 점에서 주목할 만하다. 이것은 호렵도의 원류인 청나라 사냥 그림과 관계가 있다.

호렵도는 그 화적畵跡을 볼 때 청나라를 다녀온 부연사행赴燕使行과 관련이 있다. 호렵도의 구성과 표현 소재를 청나라 수렵도와 비교해 보면 호렵도에 표현된 소재들이 청나라 수렵도와 밀접한 관련이 있음을 알 수 있는데, 이는 청나라와 회화 교섭의 결과로 볼 수 있다. 이러한 청나라 수렵도 중 〈목란도木蘭圖〉에 대해서는 대만의 학자 후금랑候錦郎 · 필매설畢梅雪이 상세히 연구한 바 있다.[7] 청대 수렵도의 대표작인 〈목란도〉는 건륭황제 시대에 그려진 작품으로 그 길이가 60m나 되는 긴 두루마리 그림으로 프랑스 파리의 기메박물관에 소장돼 있는데, 〈목란도〉는 청대의 통치 이미지를 시각화한 작품이다.

이 작품은 여진족인 청황실이 기사수렵騎射狩獵을 통해 황실의 통치이념을 실현하고자 한 의미 있는 그림으로 주목된다. 〈목란도〉에서 청대의 정치, 군사, 사회, 문화의 여러 부분을 읽어낼 수 있는데, 이처럼 청대에는 사냥, 특히 기사수렵의 중요성이 강조되었다. 이러한 청대의 기사수렵을 포함한 '만주의식'은 건륭황제와 동시대 왕인 조선의 영 · 정조의 통치이념에 많은 영향을 미쳤을 것이 자명하다.

호렵도가 미술사적으로 상당한 의미가 있는 그림임에도 이에 대한 연구가 부진한 것은 호렵도를 포함한 민화의 가치를 모르거나 인정하

지 않았기 때문에 미술사에서 이를 다루지 않은 것과 관련이 있는 듯하다. 그러나 이것은 하나의 오해에 불과하다. 왜냐하면 미술사가들이 민화를 미술사에서 다루지 않는 이유는 그 가치를 인정하지 않거나 몰라서가 아니라 "민화가 미술 사료로서의 요건을 충분히 갖추고 있지 못하기 때문"이라고 했다.[8]

다행히 최근에는 민화의 붐에 힘입어 미술사 교육을 제대로 받은 소장 학자들의 참여가 두드러져 학문으로 발전하는 단계로, 호렵도에 대한 연구도 상징에 대한 연구뿐만 아니라 그림의 원류와 전개 과정, 특히 용도까지 미술사의 연구 대상이 되기에 충분한 자료들이 밝혀지고 있다.

2

상징과 교훈의
'인물화'

———

호렵도의 미술사적 위상과 분류

胡獵圖

호렵도의 미술사적 위상을 살펴보는 데 있어 분류는 상당히 중요한 의미가 있다. 호렵도가 포함된 민화에 대한 관심은 1960년대에 고조되다가 1970년대에 들어 조자용 박사가 본격적으로 연구하기 시작해 김호연, 김철순, 이우환 등에 의해 주로 민족주의적 관점에서 연구가 이루어졌다. 당시 알려진 수많은 민화를 어떻게 나눌 것인지 여러 사람들이 분류를 시도했다.[1]

회화에서 분류가 중요한 것은 어디에 분류되는가에 따라 의미에 대한 해석이 달라지기 때문이다. 호렵도를 어떻게 분류할 것인지에 대해서는 선학들의 견해가 분분해 복잡한 양상을 띠고 있다.

18세기 이후에 그려진 호렵도를 분류하면서 고려할 사항은 당시에 '호렵도라는 그림을 어떻게 분류하였는가' 하는 것이다. 조선시대에는 그림을 분류하면서 화문畵門에 의한 분류법을 사용했다. 호렵도를 화문으로 분류하는 이유는 호렵도가 지금까지 민화의 관점에서 분류되어 조선시대 회화에서 제 위치를 찾지 못했기 때문이다.

호렵도의 화문 분류가 제대로 되어야 작품이 가지는 문화사적인 의의와 작품을 바라보는 관점이 제대로 될 수 있다. 예를 들면 호렵도를 속화문俗畵門으로 바라볼 때의 관점과 인물문人物門의 관점에서 작품을 대할 때 그 의미는 상당한 차이가 있을 수 있다. 호렵도는 조선 후기의 작품이 대부분이므로 당시 화문을 기본으로 한 분류에 의미가 있다고 생각된다. 이를 기초로 지금의 관점에서 재분류해야 미술사적인 의의가 있을 것이다.

민화의 분류를 가장 먼저 시도한 이는 일본 민예학자 야나기 무네요시柳宗悅인데, 그는 『민예』 제80호1959년 8월호에서 다음과 같이 다섯 가지로 분류했다.

첫째, 문자도文字圖

둘째, 길흉吉凶과 관계된 것

셋째, 전통적인 화제畵題인 것

넷째, 정물화

다섯째, 유儒·불佛·선仙의 세 종교에서 연유된 것

 야나기의 기본 분류에서 호렵도는 세 번째 '전통적인 화제인 것'의 범위에 팔경八景과 함께 분류됐다. 또한 이러한 화제가 민간에 많이 퍼졌던 것으로 보인다고 했다.[2] 야나기의 분류는 민화 속에 호렵도의 위치를 최초로 분류한 데 큰 의의가 있다. 그러나 야나기가 '정물화'라는 용어 등을 사용한 것을 볼 때 서양화의 관점과 분류에서 출발한 것으로 보인다.

 한국인 최초로 민화 분류를 시도한 이는 조자용 박사이다. 그는 1972년 『한국 민화의 멋』에서 인간 본연의 사상에 바탕을 두고 상징적인 내용에 따라 분류했다. 즉 수壽 상징화, 복福 상징화, 벽사 상징화, 교양 상징화, 민족 상징화, 내세 상징화로 구분했다.[3] 그 후 1983년 『민화 걸작전』에서 우리나라 그림을 '한화韓畵'라 하고 순수회화에 대비되는 말로 '민수회화民粹繪畵'란 용어를 내세우며 이를 민화로 보았다. 민화를 다시 생활화, 기록화, 종교화, 명화冥畵로 분류했다. 호렵도는 이중 기록화의 범주에 포함시켜 놓았다. 그 이유로 〈구운몽도〉, 〈효자도〉, 〈삼국지도〉, 〈호렵도〉, 〈무이구곡도〉, 〈고산구곡도〉 등 전설이나 소설까지도 기록한 병풍이 많이 전해지고 있다고 했다.[4] 따라서 호렵도의 배경을 전설이나 소설류에 포함시켜 놓은 것으로 보아 호렵도에 대한 전반적인 인식이 아직 형성되지 않은 것으로 보인다.

 김호연은 이제까지의 분류에 대한 개념은 "그림에 대한 이해가 외형

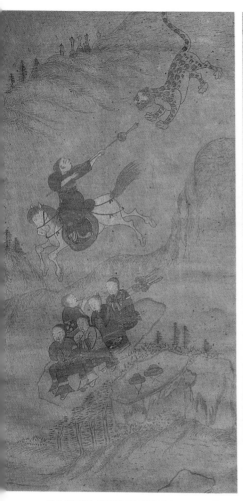

도 3. 〈호렵도〉, 19세기, 지본채색, 각 63×33.5cm, 일본민예관 호렵도 소장

관찰에 머문 데서 비롯된 통념"이라고 했는데,[5] 그 의미는 사실상 미술 작품의 관념은 눈에 보이는 조형만으로 다 알 수 없고 작품 속에 숨어 있는 진정한 미와 의미를 알기 위해서는 미술사조와 화풍의 변화를 알아야 한다는 것이다. 그래서 김호연은 민화를 '겨레그림'이라 하면서 우

리 겨레의 미의식과 정감이 가시적으로 표현된 옛 그림으로 보았다. 민화도 겨레그림의 관점에서 분류하면서 호렵도를 호랑도(虎狼圖)에 속하는 그림으로 구분했는데,[6] 이는 호렵도에 호랑이 사냥 그림이 많은 것에서 기인한 것으로 보인다. 호렵도를 호랑도의 범주에 포함시킴으로써 호렵도를 호랑이를 사냥하는 그림이라는 뜻의 '호렵도(虎獵圖)'로 오인되게 한 것 같다.

한편 김철순은 "그저 손쉽게 고른 몇 곳의 그림 장식 대목들이 얼핏 보면 잡다하나 그림의 내용을 계열별로 나누어 보면 4개의 큰 덩어리 속에 다 들어가며 이렇게 나누어봄으로써 한국 민화가 무엇인지를 더 잘 알 수 있게 된다. 즉 화조, 산수, 민속, 교화로 나눌 수 있다"고 했다.[7] 이 가운데 '민속'은 무속화, 무교 사상을 담은 그림, 무속에 사용한 그림, 일상풍속화로 세분하면서 호렵도를 일상풍속화에 포함시켰다. 김철순이 논문「민화란 무엇인가」에서 화제에 의한 분류 속에 호렵도를 풍속화로 분류한 것은 호렵도가 청대 수렵 풍속에서 연유된 측면도 있어 풍속화로 분류할 명분이 없지 않지만 청대의 풍속이라는 언급이 없는 것으로 보아 이를 고려한 것으로 보이지는 않는다.

정병모 교수는 민화를 전통적인 방법에 따라 화조화, 인물화, 문자화, 산수화, 문방화, 누각화로 분류하면서, 호렵도를 인물화 장르 풍속화 유형 주제로 분류했다.[8]

민화의 분류에 있어서 학자들의 개인적 의견에 따라 호렵도의 위치는 다양한 양상을 나타내는데, 이러한 현상이 발생한 이유는 그림에 대한 역사적 배경이나 의미에 대한 인식 없이 조형적인 면만 기준으로 했기 때문이다. 그러나 민화의 분류에서 호렵도의 위치를 제대로 설정한 이는 정병모 교수로, 민화를 전통적인 장르에 따라 분류하고 호렵도를 인물화로 서술한 것이[9] 가장 논리적이고 의미 있는 분류라고 생각한다.

호렵도를 분류할 때 문헌적으로 가장 근거 있는 최초의 기록은 『내각일력內閣日曆』[10]의 자비대령화원差備待令畫員[11]의 녹취재祿取才[12]에 대한 기사에서 찾을 수 있는데, 이를 살펴보면 다음과 같다.

> 자비대령화원 금춘등今春等 녹취재 재차 시험은 그림 종류는 인물, 호렵도로 하였고 성적은 삼중일에 이효빈, 삼중이에 김득신, 삼중삼에 이인문, 삼중사에 허용, 삼하일에 김건종이었다.[13]

> 자비대령화원 금하등今夏等 녹취재 재차 시험은 그림 종류를 인물, 호렵도로 하였고 성적은 삼상일에 김명원, 삼상이에 오순, 삼중일에 허굉, 삼중이에 김득신, 삼중삼에 김재공, 삼하일에 박인수, 삼하이에 장한종, 삼하삼에 이인문이었다.[14]

위의 기사에서는 호렵도의 화문이 인물문에 속하고 있고 화제를 호렵도라고 하였음을 알 수 있다. 『내각일력』이 가지는 기록으로서의 가치를 고려하면 조선시대에는 호렵도에 대해 명확한 화문 구분이 돼 있던 것을 알 수 있다. 자비대령화원 녹취재의 기본 화문은 '인물人物, 속화俗畫, 산수山水, 누각樓閣, 영모翎毛, 초충草蟲, 매죽梅竹, 문방文房'의 8개 화문이다. 이 8개의 기본 화문이 『내각일력』의 기록에서 처음 확인되는 것은 정조 9년[1785] 6월 23일 녹취재에서다.[15] 자비대령화원의 녹취재 화문은 시대의 변화에 따라 변모될 수밖에 없는 회화의 소재와 주제의 변화를 반영하는데, 속화, 문방, 누각의 화문이 추가되었던 것은 조선 후기의 삶이 매우 주체적이고 현실주의적이었을 뿐만 아니라 국제적인 지평에서 도시화되고 문명화되어감에 따라 회화계의 새로운 과제와 흥미가 대두되었음을 가장 특징적으로 보여준다.[16]

규장각 자비대령화원의 녹취재는 위에서 언급한 화문을 기본으로
하여 운영했다. 녹취재의 출제 방법은 크게 화문과 화제로 구성되는
데, 먼저 녹취재의 운영을 맡은 각신閣臣이 화문을 선정한 뒤 그 화문의
구체적인 내용을 제시하는 화제를 뽑아서 출제했다.[17] 자비대령화원
에 화제의 출제 절차와 관련된 구체적인 내용은『내각일력』의 '사화
양청자비대령응행절목寫畫兩廳差備待令應行節目'에 구체적으로 설명돼 있다.
그 내용은 다음과 같다.

> 사자관과 화원의 사계절마다 치르는 세 차례의 시험은 일차와
> 이차는 각신이 출제하여 시험을 치르고, 삼차는 서화의 각
> 시제를 작성해 임금의 낙점을 받고 시험을 친 후에는 시험지를
> 거두어 임금께 아뢰어 시험 순위를 기다린다.[18]

　　이 기사에서 보듯이 녹취재는 각신에 의해 1, 2차 시험을 치른 후 3
차는 임금의 이름으로 시제를 출제하는 방식으로 진행된 것이다. 녹취
재 화제는 인물과 속화의 경우 사회와 관련이 많은 편이라고 할 수 있
다. 다만, 속화문의 화제가 주로 조선의 당대 현실을 대상으로 하는 경
향이 있었던 데 비하여, 인물문의 화제는 대부분 중국의 고사 인물을
중심으로 출제되는 경우가 많았다. 속화문과 인물문의 화제는 다분히
조선과 중국, 현실과 비현실로 상대화되는 경향이 많았던 것이다. 따
라서 인물문의 경우 그 출전이 거의 대부분 중국의 경사자집經史子集, 즉
문사철文史哲에 담겨 있는 역사 고사나 가화佳話 일화逸話가 출제되는 경우
가 가장 일반적이었으며, 그 중에서도 특히 문학 작품에 묘사되어 있
는 고아한 내용이 제일 많이 출제되었다.[19]
　　'규장각 자비대령화원 녹취재 화제의 화문별 화제표'에서 보는 바

와 같이 대부분의 화제가 출전이 있는 중국의 역사 고사나 유명한 시인의 시구인 것에 비해 호렵도는 명확한 출전을 제시할 수 없는 화제인 것으로 보인다. 그러나 호렵도가 유독 상징과 교훈이 많은 비중을 차지하는 중국의 고전을 출전으로 삼는 인물문의 화제로 출제된 것은, 호렵도가 조선 후기 당시 왕실과 사대부 사이에서는 상징과 교훈을 가지는 용어였음을 보여준다. 이를 확인하기 위해, 규장각 자비대령화원 인물문 화제 중 '호렵도'가 나오는 순조 12년에서 15년 사이의 인물문 화제를 〈표 1〉에 정리했다.[20] 이를 통해 인물문 화제는 중국 고전에 나오는 중요한 사실이나 사건에서 발췌한 것임을 알 수 있다.

표에서 보듯이 자비대령화원의 녹취재에서 인물문 시제를 그리려면 중국 문사철에 나오는 내용의 의미를 정확히 알아야 제대로 시험을 치를 수 있었다. 시제 중 몇 가지만 살펴보기로 한다.

시기	화제
순조 12년 1월(1812년)	호렵도胡獵圖
순조 12년 2월(1812년)	명세종탄등대위도明世宗誕登大位圖
순조 12년 4월(1812년)	낭음비하축융봉朗吟飛下祝融峯, 설궁견맹자雪宮見孟子
순조 12년 7월(1812년)	세연어설묵洗硯漁呑墨
순조 13년 8월(1813년)	정차좌애풍림만停車坐愛楓林晚
순조 14년 2월(1814년)	욕호기浴乎沂, 풍호무우風乎舞雩, 영이귀詠而歸, 설단배대장設壇拜大將
순조 14년 6월(1814년)	방화수유과전천訪花隨柳過前川
순조 15년 3월(1815년)	방화수유과전천訪花隨柳過前川, 칠월편제일장七月篇第一章
순조 15년 4월(1815년)	호렵도胡獵圖, 형문지하가첩이지衡門之下可以捿遲, 만국의관배면류萬國衣冠拜冕旒, 감당장甘棠章

〈표1〉 규장각 자비대령화원 녹취재의 인물문 화제표

순조 12년 2월에 출제된 시제인 '명세종탄등대위도明世宗誕登大位圖'는 '명나라 11대 세종이 왕위에 오르는 사건을 그린 그림'이라는 뜻이다. 이 시제는 명나라 11대 황제인 가정황제嘉靖皇帝가 방계傍系로 황위에 올라 발생한 대례의 논쟁에 관한 것이다. 대례의는 방계의 가정제가 황제가 된 후 자신의 친부를 추존하기 위한 예제와 관련해 신료들과 갈등을 빚은 사건이다. 대례의는 이후 정치에 심대한 영향을 미쳤고, 조선에서도 이에 대한 시비와 사행 파견 등에 관한 외교적 대응 논쟁을 불러 일으켰다.[21] 이 시제는 위로는 전한 선제시대의 황고묘皇考廟를 둘러싼 논쟁, 이후 송대의 복의僕議, 나아가 조선시대 원종元宗 추숭논쟁 등 역대 전례 논쟁의 원형과 같은 맥을 이룬다.

역사를 진보의 시각에서 본다면 이들 전례 논쟁은 '전례를 둘러싼 탁상공론', '관료들 사이의 정치투쟁', '단순한 이데올로기 논쟁' 등 진부한 쟁송에 불과한 것으로 평가될 수도 있다. 그러나 이들 논쟁 속에는 정통과 사친, 종묘와 생친, 대의와 생은, 존존과 친친, 나아가 공과 사의 예학적 이념 대립이 나타나며, 이러한 대립 속에는 혈연의 자연적 존재이면서 동시에 국가의 공적 존재자로서의 황제 권력의 이중적 속성을 어떻게 조율하고 객관화할 것인가 하는 문제의식이 담겨 있다.[22] 정조의 사도세자 추존 문제에 대한 관심도 그 연장 선상에 있는 것으로 볼 수 있다. 즉, 임금은 사적인 관계인 생부에 대한 효를 저버려야 하는지 아니면 예를 인정人情의 다름 아님으로 볼 것인지에 대한 인식을 묻고 있는 것이다.

순조 12년 4월에 출제된 시제 중 '낭음비하축융봉朗吟飛下祝融峰'이라는 시제는 남송의 대유학자 주자가 학자 장남헌張南軒과 함께 형산의 최고봉인 축융봉에 올라서 지은 '취하축융봉醉下祝融峰'이라는 시의 마지막 구절로, 축융봉에 올라 가슴이 트인 주희가 탁주를 삼배하고 더욱 호

쾌한 기분이 되어 날아갈 듯이 산을 내려왔다고 하는 내용이다.[23] 주희의 주자사상이 지배하던 조선 중기 이후의 시대상을 잘 반영하는 시제라고 판단된다. 이 시의 시제인 '취하축융봉'을 그린 김홍도의 그림 〈융봉취하融峰醉下〉가 간송미술관에 소장돼 있다.

순조 12년 4월에 출제된 '설궁견맹자雪宮見孟子'라는 시제는 『맹자孟子』 「양혜왕梁惠王」 하편에 나오는 제나라 선왕이 설궁에서 맹자를 만나 나눈 대화를 인용한 고사를 출제한 것이다.[24] 이 고사의 핵심은 '천하의 일을 가지고 즐기고, 천하의 일을 가지고 근심하고, 그러면서도 천하에 왕 노릇을 하지 못한 사람은 아직 본 일이 없습니다樂以天下 憂以天下 然而不 王者 未之有也'라는 내용으로 왕도정치에 대해 논한 것이다.

순조 14년 6월과 순조 15년 3월에 출제된 '방화수류과전천訪花隨柳過 前川'이라는 시제는 북송의 유학자인 정명도程明道의 '춘일우성春日偶成'이란 시에서 따온 글귀이다. 이 시는 『이정전서二程全書』에 나오는데 이 책은 주자가 편찬한 것으로 『주자대전』과 함께 당시 선비들의 필독서로 알려지고 있다. 따라서 이 시제도 주자의 성리학이 시대를 지배하던 시절을 반영한 것이다.

이상에서 살펴본 시제들에 따르면 자비대령화원의 녹취재에 인물문이 출제된 것은 유학자나 유명한 시인, 유교경전, 고전 등에서 발췌된 내용임을 알 수 있다. 대부분의 화제가 출전이 명확한 반면, 호렵도는 그 출전이 명확하지 않으나 인물문 화제가 가지고 있는 교훈적인 내용을 생각한다면 호렵도라는 시제가 가지는 의미는 청나라의 수렵도가 가지는 교훈적인 내용과 결합되었던 것이다. 당시 자비대령화원들은 호렵도에 담긴 청나라의 만주의식을 알고 있었다는 사실을 암시하는 것이다.

호렵도가 조선 후기 회화의 화문 분류상 인물문에 속하는 것은 당연

한 것으로 판단된다. 인물문이라는 용어가 현대에 맞지 않는다면 '인물화'로 분류하는 것도 좋을 것이다. 이것은 민화는 근본적으로 전통회화이기 때문에 지나치게 현대적이거나 새로운 분류로는 전통적인 뉘앙스를 살리지 못하기 때문이다. 때문에 전통적인 분류 방식대로 소재를 기준으로 삼고 용어도 가능하면 전통적인 명칭을 존중하되 현대화할 수 있는 것은 현대적인 용어로 고치는 작업이 필요하다.[25]

그림은 그것의 의미를 훼손하지 않는 방법으로 분류해야 한다. 호렵도 역시 18세기 이후에 왕실에서부터 그려진 의미를 알기 위해서는 그 시대의 화문 분류 기준에 따르는 것이 올바르다. 다만 최근에 그려진 호렵도는 현대적 분류 기준에 따라 분류해야 하지만 근본적으로는 전통적 분류 방법의 기초 위에서 가능한 일이다.

3

"황제가 맹호를 쓰러뜨리셨다"

—

호렵도의 원형, 만주족의 민족정신

胡獵圖

청 제국을 건국한 민족은 여진족이다. 수렵민이었던 여진족은 오랜 옛날부터 장백산^{백두산}과 흑룡강 사이에 생활 터전을 잡고 살아왔는데, 선진^{先秦} 시대에는 숙신^{肅愼}, 양한^{兩漢} 시대에는 읍루^{挹婁}, 위진남북조 시대에는 물길^{勿吉}, 수당 시대에는 말갈^{靺鞨}, 송대 이후에는 여진^{女眞}, 16세기 말경부터는 스스로를 '만주'라 호칭했던 퉁구스족이다.[1]

이들은 수렵을 통해 배양된 전투력과 상무정신^{尙武精神}을 민족정신으로 숭상했다. 임진왜란으로 명나라 조정의 간섭이 소홀한 틈을 타서 세력을 확장한 청 태조 누르하치는 1616년 정월 초하루에 한^汗 위에 올라 국호를 '금^金', 연호를 '천명^{天命}'이라 했다. 국호를 '금'으로 정한 것은 이전에 여진족이 건립한 '금^金' 왕조를 계승한다는 의지의 표명이었다.[2] 태조가 죽은 후 2대 황제 홍타이지^{재위 1635-1643}는 국호를 대청^{大淸}으로 고치고 조선을 침략^{1636년 병자호란}하여 복속시켰으며, 그의 뒤를 이은 3대 황제 순치제^{재위1643-1661}는 1644년에 북경으로 수도를 옮겨 중원을 다스리기 시작했다.

순치제는 북경에 입경할 때 한족들에게 만주족의 상무정신과 기마술을 가장 잘 보여줄 수 있는 퍼레이드를 기획했다. 그 기획은 팔기군^{八旗軍}의 마상경기를 보여주는 것이었다. 그 장면을 묘사한 기록화가 메트로폴리탄미술관에 〈순치황제진경지대무건마전도권^{順治皇帝進京之隊伍賽馬全圖卷}〉〈도 4〉으로 남아 있다. 양황기^{鑲黃旗} 기인들이 순치황제가 북경으로 입성할 때 자신들의 말 다루는 기술을 선보이는 내용의 이 그림은 긴 두루마리로 돼 있다. 이처럼 만주족은 기마술을 기본으로 하는 상무정신을 민족정신으로 승화시켜 이를 숙달하여 민족의 정체성을 지키고자 했다.

누르하치가 대한^{大汗}의 위치에 오르게 되는 지배 방식의 초석이 되는 것은 팔기^{八旗}제도였다. 만주족의 중국 지배 방식의 핵심을 이루는 팔

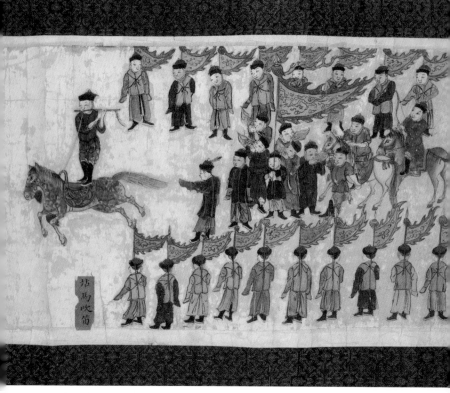

도 4. 〈순치황제진경지대무건마전도권〉, 나르둔부[那爾敦布], 1662년,
지본채색, 20.3×1663.7cm, 메트로폴리탄미술관 소장

기제도는 만주족의 유목민족적 전통인 몰이사냥 방식을 계승해 팔기
병을 훈련한 것이다.[3] 몰이사냥은 포위수렵, 즉 위렵[圍獵]이라고 하는데
수천 명의 병사들이 참가하여 사냥터를 둘러싼 다음 점차 그 포위망
을 좁혀 사슴 등 사냥감을 몰아 활로 쏘아 죽이거나 때려잡는 초대형
수렵이다. 사냥꾼 중심의 시스템이 군대로 변경되어 전투 방식을 바꾼
것이 팔기제도이다.[4]

청 황제들은 순행巡幸을 통해 적극적으로 만주 병사들의 군사훈련을 지휘하고 감독했다. 강희제는 북경 외곽의 황실 수렵장인 남원南苑을 비롯해 성경盛京, 목란木蘭 등의 지역에서 정기적으로 팔기병들과 함께 사냥을 했다. 황제의 순행은 단순한 사냥여행이 아닌 팔기병에 대한 체계적인 훈련이었다. 강희제는 만주족 전사로서 자신이 직접 군사훈련에 참여하여 군사들을 독려함으로써 만주족의 군사적 위용과 무력적 권위를 천명하고자 했다. 강희제는 호랑이, 곰, 표범, 사슴 등 동물 사냥을 통해 대한으로 자신을 표상했으며 야영 생활을 통해 만주족인 자신의 민족 정체성을 유지하고자 했다.[5] 강희제는 중국 동북지방인 만주에서 자리를 잡고 수세기 동안 유목생활을 해오다가 여러 부족을 통일하고 명나라를 공략하여 청 제국을 세운 여진족의 혈통·문화·풍속·언어를 유지하고 발전시키기 위해 특별한 노력을 기울였다.[6] 청 제국의 가장 화려하고 강성한 시대를 연 강희제는 준가르 부족을 평정하여 몽고 지방을 얻은 후 광활한 그곳몽골의 카라친기喀喇沁, 아오한敖漢, 웡뉴터翁牛特諸族에 어용렵장御用獵場인 목란위장(도5 참고)을 설치했다.[7]

　강희제가 목란위장을 설치한 이유는 중원의 안녕을 위해 만리장성의 이북 지역인 새외塞外에 거주하는 몽고족을 회유해야 했기 때문이다. 게다가 야욕을 가지고 영토를 계속 침입하는 러시아에 효율적으로 대처하기 위해 새외의 몽고 부족들과 연합해야 했다. 그래서 북순을 자주 강행하며 몽고 부족들과 유대관계를 공고히 다지면서 그들의 동태를 살폈다. 그 결과 그는 단순한 회유만으로는 몽고 부족들을 복속시킬 수 없음을 인식하고 만주병사들을 훈련시킬 뿐만 아니라 무력을 과시하기 위해 수렵장인 목란위장을 설치했던 것이다. 또한 강희제는 몽고왕공·태길台吉들이 천연두의 전염을 두려워해 북경에 와서 황제를 알현하기

를 주저한다는 것을 알고, 이들과 자주 교류하기 위해 북경에서 동북으로 약 250㎞ 떨어진 곳이자 몽고 각부와 인접한 교통과 전략의 요충지 열하熱河, 즉 승덕承德에 피서산장避暑山莊을 설립하기로 결정했다.[8] 강희제가 새외에 산장을 건설한 목적은 "유람 때문이 아니라 만세까지 제국을 유지하기 위한 것非爲一己之豫游, 蓋貽萬世之締搆也"이라고 분명히 설명하고 있다.[9] 또한 후손들에게 이 산장을 설립한 목적이 막서漠西(新疆少數民族)와 막북漠北의 여러 몽고 부족들과 우호관계를 유지하려는 것임을 잊지 말 것과 "목란위장에서 무술을 연마하는 가법을 망각하지 말라習武木蘭, 毋忘家法"고 당부했다.[10] 따라서 강희제가 승덕에 피서산장을 설립한 것은 '수렵활동을 통한 군사훈련'이라는 만주족 전통과 긴밀한 관계가 있다.

강희제가 목란위장에서 수렵활동에 매진한 이유는 문화 수준이 높고 인구가 다수인 한족을 통치하고, 무력이 뛰어나며 광활한 지역에 분포한 몽고족을 제압하기 위해서는 기사騎射에 뛰어난 팔기군을 유지해야만 했기 때문이다.[11] 이러한 강희제의 생각과는 달리 만주족이 중국을

도 5. 목란위장의 사냥터. 정병모 사진 제공

통일한 이후 일어난 '삼번의 난'을 진압하는 과정에서 팔기병들은 병을 핑계로 출정을 거부하기도 하고, 출정한 군사들도 전쟁터에서 앞장 서려는 자가 없고 "심지어 한 사람이 부상하면 수십 명이 호송하여 전쟁터를 떠나려 했다."[12]

이러한 팔기병의 나약함이 강희제에게 경각심을 불러 일으켰던 것이다. 또한 강희제는 "선조들이 기사에 의존하여 나라를 세웠으므로 무비武備에 소홀해서는 안 된다"는 것을 잘 알고 있었다. 그러므로 반드시 팔기군의 전투력을 향상시켜 무武를 존중하는 전통을 유지해야만 한다고 생각했다. 특히 러시아가 막서의 몽고 부족들과 결탁해 청조를 위협하고 있었기 때문에 중원 통치를 공고히 하고 북부 변방을 안정시켜 영토를 보호하기 위해서는 무력을 중시하지 않을 수 없었다.

또한 목란위장에서 거행하는 가을 수렵축제는 피서산장에서의 정치활동과 밀접한 관련이 있었다.[13] 강희제와 건륭제가 목란위장에서 몽고왕공·태길들을 회동해 수렵활동을 한 것은 몽고왕공들과 우의를 돈독

호랑도의 원형, 만주족의 민족의식

히 하려는 것뿐만 아니라 무력을 과시해 압력을 주기 위한 목적도 있었다. 목란위장에서 실시한 추선秋獮에서 강희제를 수행하고 사냥에 참가한 조익趙翼이 『첨폭잡기檐曝雜記』에서 "황상이 매년 가을 수렵을 하는 목적은 팔기병사를 훈련시키는 것만이 아니라 사실상 몽고각부를 제어하려는 것이므로 그들은 이로 인하여 위협을 느끼고 스스로 귀속하여 복종하고 반란을 일으키지 않도록 한 것이다."[14]라고 기술한 내용을 봐도 알 수 있다.

강희제는 "말에서 내리면 나라가 망한다下馬則亡"는 선조의 교훈을 명심하고 어려서부터 기사를 열심히 연습했기 때문에 성장해서는 조총과 활을 쏘는 기술이 뛰어나 그를 수행한 몽고왕공과 태길들을 탄복케 했고 그 위력에 굴복하게 했다.[15] 그래서 황제가 수렵할 때 그를 수행한 시종과 신하는 10여 명에 불과했지만 몽고왕공들과 각 부의 찰살극札薩克(청이 몽골 수장을 기장旗長으로 임명하여 속민에 대한 관할권을 인정한 제도)들은 두 마음을 품지 않고 오히려 황제에게 심중에 있는 말을 하며 충성하는 모습이 마치 시종들이 주인을 따라 사냥하는 것 같았다고 한다.[16]

목란위장에서 사냥한 후에는 피서산장에서 몽고왕공과 태길들을 위해 수시로 연회를 베풀었다. 이것은 강희제가 강온 양면으로 몽고를 회유하여 북방을 위무한 정책이었던 것이다.

강희제는 만주족의 군사적 우월성이 청 제국 경영에 초석이 된다는 깊은 신념을 지니고 있었으며 스스로 만주족의 가장 뛰어난 무사로 인식되기를 원했다. 현재 북경 고궁박물원에 소장돼 있는 〈강희제융장상축康熙帝戎裝像軸〉은 갑옷과 투구를 걸치고 소나무 아래 앉아 있는 청년 황제 강희제의 모습을 보여준다. 만주족 시위들을 대동한 채 정면을 응시하고 있는 강희제는 활과 화살을 차고 있는 만주족 무사로 표현돼 있다.[17]

1703년 피서산장을 설립하면서 강희제는 매년 목란위장에서 수렵을 하고 피서산장에서 주필駐蹕(황제가 행차 도중 임시로 거처하는 곳)하는 것을 관례로 정했다. 강희제의 아들 옹정제雍正帝는 재위 기간이 짧았던 이유도 있지만 내정을 정돈하기에 여념이 없어 한 번도 목란위장과 피서산장에 주필하지 않았다.[18] 옹정제는 재위 13년간1723–1735 형제간의 알력과 골육상잔의 참혹한 환경 속에서 새외 북순과 목란 추선을 거행할 여유가 없었다. 그러나 죽기 전 다음과 같은 유조를 내려 자신의 속마음을 피력했다.

> "짐이 피서산장 및 목란 사냥터에 가지 않은 것은 온종일 눈코 뜰 새 없이 바쁜 데다 천성이 안일을 좋아하고 살생을 싫어했기 때문인데 이는 나의 과오로다. 후세 자손들은 황고皇考(강희제)께서 시행하신 바를 좇아 목란에서 무술을 연마하여 가법家法을 잊지 않도록 하라."[19]

자신은 비록 정사에 바빠 목란 추선을 시행하지 못했지만 목란위장에서의 수렵이 청 제국의 가법임을 분명히 밝히고 있는 것이다.

강희제의 '만주의식'을 가장 잘 계승한 이는 그의 손자인 건륭황제였다. 1711년에 출생한 건륭제는 아버지 옹정제가 가장 총애하는 아들이자 조부인 강희제가 가장 흡족해한 손자였던 것으로 알려진다. 건륭제가 11살 때 조부를 만난 이후 강희제는 건륭제를 무척 아끼고 사랑하여 항상 옆에 두고자 했다. 특히 여름철에 피서산장으로 행차할 때도 동행해 매년 한두 달씩 보냈다. 여기서도 강희제는 건륭에 대한 총애가 유별났다고 한다.[20] 1722년 건륭황제는 강희제와 동행한 목란위장의 수렵대회에서 기마자세로 활을 쏘아 다섯 발을 모두 명중시키는 재주를 선

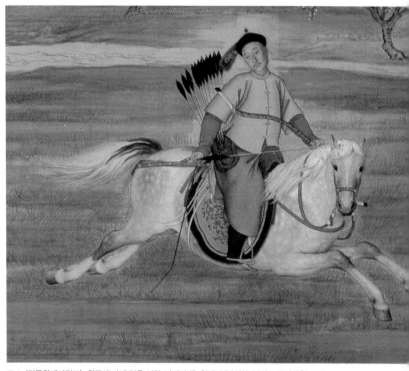

도 6. 〈건륭황제사렵도〉, 황금색 마괘 입은 시위, 낭세녕 등, 청대, 견본설색, 북경 고궁박물원 소장

보여 강희제로부터 황금색 마괘馬褂〈도 6〉를 선물 받은 일도 있다. 이 마괘는 건륭황제가 등장하는 그림 여러 곳에서 보인다. 건륭제는 강희제와 많은 시간을 보내면서 강희제가 만주족의 번영을 위해 가장 중요하게 생각했던 만주의식을 자연스럽게 체득한 것이다.

건륭제의 만주의식이 가장 잘 드러나는 곳은 『성경부盛京賦』이다. 건륭제가 1743년 가을 성경盛京을 방문하고 북경으로 귀환하면서 쓴 『성경부』는 만주족의 사라져 가는 옛 풍속과 민족의식에 대한 근심과 청 황실의 발상지인 장백산 지역에 대한 금지와 자부심, 아울러 '만주구

속滿洲舊俗'에 대한 그리움과 부활에 대한 강렬한 의지를 담고 있다.[21] 건륭제는 팔기문화의 쇠퇴와 한족 문화 유입에 따른 만주족의 정체성 위기를 바라보면서, 『성경부』를 통해 중국 정복 이전의 아영생활을 하며 말 타고 사냥하며 검소하게 살던 만주족 본연의 일상생활 풍속인 '만주간박지도滿洲簡模之道'의 재건을 도모하려 했다.[22] 건륭제는 12살 때부터 강희제를 따라 열하, 남원 등으로 사냥을 다녔다. 왕위에 오른 후에도 말 타기와 활쏘기는 그의 궁정생활에 중요한 부분이었다. 또 궁정 서양화가인 낭세녕과 중국 궁정화가들에게 사냥 순간을 표현한 작품 수십 점을 그리게 해 만주족의 상무정신을 고취시켰다. 〈홍력자호도弘曆刺虎圖〉와 〈건륭황제사렵도乾隆皇帝射獵圖〉, 〈위호획록도威弧獲鹿圖〉와 〈건륭황제낙응도乾隆皇帝落雁圖〉, 〈건륭황제에응도乾隆皇帝殪熊圖〉〈건륭황제사랑도乾隆皇帝射狼圖〉와 같은 자신의 수렵 장면을 그리게 한 것은 건륭제 자신이 만주족의 전사이자 용맹한 수렵자로서의 위상을 표현하고 싶었던 것이다.

낭세녕 등이 그린 〈홍력자호도〉〈도 7〉는 건륭황제가 시위와 함께 호랑이를 찌르려고 하는 모습이다. 맹수의 왕인 호랑이를 황제의 기세에 눌려 놀란 모습으로 묘사함으로써 건륭황제의 위대함을 부각시키

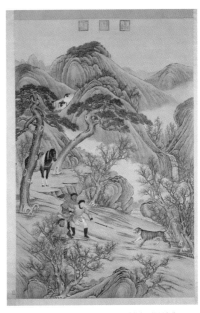

도 7. 〈홍력자호도〉, 낭세녕 등, 청대, 견본설색, 258.5×171.9㎝, 북경 고궁박물원 소장

호립도의 원형, 만주족의 민속의식

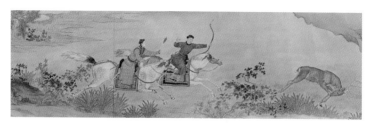
도 8. 〈위호획록도〉, 낭세녕, 청대, 지본설색, 37.6×195.5cm, 북경 고궁박물원 소장

고 있다. 〈위호획록도〉〈도 8〉는 건륭황제가 목란위장에서 사슴 사냥하는 모습을 그린 것이다. 황제가 말을 타고 정확하게 사슴을 쏘아 맞추고, 황제 옆을 따라 달리던 황비가 황제에게 화살을 전달하는 장면이다. 황제를 시중드는 황비는 피부가 희고 얼굴의 특징을 볼 때 서역에서 온 것으로 추정된다.

만주족의 대표적 사냥이었던 사슴 사냥과 사슴에 대한 인식은 71세 노인 건륭제가 여전히 사슴 사냥에 열중해 있는 모습을 그린 〈홍력일발쌍록도〉〈도 9〉에서도 엿볼 수 있다. 사슴과 사슴 사냥은 만주족의 민족적 원류에 대한 성찰이었다.[23] 건륭제는 만주의식을 실현하는 장소로 강희제가 건설한 목란위장과 피서산장을 최적지라고 생각했던 것이다. 건륭제는 조부인 강희제가 목란위장과 피서산장을 건설한 의미를 잊지 않고 재위 60년 동안에 목란위장을 가장 좋아하는 수렵장으로 만들고 40번이나 찾아갔다.[24] 건륭제는 선조들이 힘들게 차지한 강토를 한 부분도 잃지 않고 보존하려면 마땅히 용맹스럽고 전쟁에 능한 군대가 있어야 함을 분명히 알고 있었다. 그래서 건륭 6년[1741]에 처음 시작된 목란에서의 사냥을 죽을 때까지 거의 매년 계속했다.

건륭제는 조부인 강희제, 아버지인 옹정제의 뒤를 이어 대청제국의 국내 정치와 외교 분야에서 큰 성과를 얻었고, 세력도 점차 강성해졌

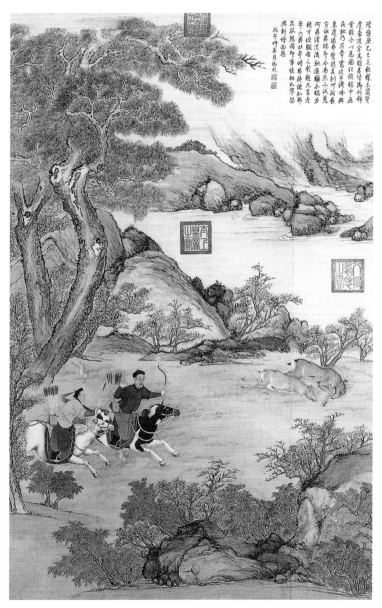

도 9. 〈홍력일발쌍록도〉, 전 애개몽, 1781년, 견본채색, 113.2×167.5㎝, 북경 고궁박물원 소장

호립도의 원형, 만수송의 민족의식

다. 그러나 건륭제는 결코 교만하지 않고 자신의 목표를 국가의 태평성세를 오래 지키고 문치와 무공을 함께 일으키는 데 두었다. 전쟁에 대비하고 팔기병의 용감무쌍한 정신을 발양하기 위한 군사적인 목적으로 추선을 적극 활용했을 뿐 아니라[25] 정치적으로는 몽골부족들을 통일했던 것이다. 건륭제는 중추절 무렵이면 피서산장을 떠나 사냥을 위해 목란위장으로 옮겨갔다.

사냥 방식은 대략 행위行圍, 시위試圍, 위렵圍獵과 초록哨鹿의 4가지로 분류되었다. 행위는 건륭제가 수백 명의 사람들을 이끌면서 몇 개조로 나누어 산으로 올라간 뒤 산을 에워싸고 흩어져 행군하면서 사냥을 하는 방식이다. 시위는 건륭제가 앞장서서 백여 명의 기병을 이끌고 절벽 입구로 들어가 평전 지역에서 사냥을 하는 방식으로 소위小圍 또는 전렵甸獵이라 한다. 본격적인 사냥이라고 할 수 있는 위렵은 그 규모가 크다 하여 대위大圍라고도 부른다. 위렵은 사냥 규모가 대단히 커서 다시 철위徹圍, 합위合圍, 대위待圍, 파위罷圍의 몇 단계로 나뉜다. 위렵을 하는 중에 대형이 바르지 못하거나 표적을 용맹하게 추격하지 않아 사살하지 못한 경우에는 엄격한 처벌을 받으며, 용감한 병사들에게는 발탁의 기회나 특혜가 주어졌다. 사냥이 끝나 황제가 어영으로 돌아가는 것을 산위散圍라고 하며, 함께 참여한 병사들도 조별로 각자의 진영으로 돌아가면 사냥이 모두 끝난다.

초록은 위렵과는 완전히 다르다. 초록을 행하는 날이면 건륭제는 5경 무렵 진영을 출발하는데, 시위와 시종들은 3개 조로 나뉘어 황제를 수행한다. 그중 한 개조가 머리 위에 사슴의 뿔을 달고 자작나무로 만든 긴 호각을 부는데 이를 녹초鹿哨라고 한다. 녹초 부는 소리는 마치 수사슴이 짝을 찾는 울음처럼 먼 숲까지 울려 퍼졌다. 호각소리에 홀린 암사슴이 나오면 사냥을 하는 방식이다. 황제와 시종은 사냥한 사

슴의 피를 나누어 마시는데 예로부터 사슴피를 마시면 장수한다고 전해졌기 때문이다.

목란에서의 사냥 기간은 보통 20일이다. 사냥이 끝나면 건륭제는 장삼영張三營 행궁으로 옮겨 대신들과 몽고 왕공들과 한 자리에 모여 피서산장에서 활쏘기 시합을 한다. 건륭제는 왕공대신들이 과녁을 세 번 명중시킬 경우 상으로 말 한 필과 비단 한 필을 수여했고, 네 번을 맞히면 비단 한 필을 더 주었다. 다섯 번을 맞히면 비단 두 필을 더 주었다. 시위 등의 관리가 세 번을 맞힐 경우에는 은 10냥이 부상으로 주어졌으며, 네 번 맞히면 은 15냥, 다섯 번은 20냥이 수여됐다.[26] 건륭연간에 이르면 승덕 피서산장에서는 대규모의 축제, 연회, 포상 등의 행사가 끊이지 않았다. 특히 건륭제는 재위 60년 중 40여 년의 만수절萬壽節을 피서산장에서 거행하다 보니 끊임없이 몽고부족들의 왕공·태길과 변경 지역의 소수 민족 수령 및 외국사절들을 접견하고 연회를 베풀었다.[27]

조익의 저서 『첨폭잡기』에 등장하는 건륭제가 호랑이를 죽인 일화,[28] 목란에서 사냥을 하던 중 건륭제의 사냥개가 호랑이를 물어 죽인 고사[29]에서도 알 수 있듯이 건륭제가 연례적으로 행한 사냥은 큰 의미로 보면 일종의 군사훈련이었다. 건륭제도 항상 깊은 곳까지 친히 들어가 만주 관병들이 용맹하게 사냥하여 맹수를 잡을 수 있도록 지휘하고 격려했으며, 자신이 직접 말을 타고 활을 쏘아 도망가는 사슴을 잡기도 했다. 그리고 사냥이 진행되는 동안 자주 높은 곳에 올라 병정들의 무예 수준을 평가하여 상벌을 내리기도 했다. 건륭제는 목란 수렵이 황자와 황손들에게도 좋은 훈련이 될 것이라 여겨 그들도 함께 수행하도록 했다.[30] 이로 인해 건륭시대의 황자와 황손들은 기사에 능한 이들이 많았고, 이들 중 도광道光을 황제 계승자로 선발한 것도 목란위장에서의 사냥

을 통해 그 능력을 확인했기 때문이었다.

만주의식과 전통을 이어 받고 실천한 건륭제는 일생동안 수렵을 즐겼으며, 그만큼 성과도 많았다. 그가 사냥한 호랑이는 53마리이며, 곰이 8마리, 표범이 3마리 등이었고 나머지 짐승들은 셀 수 없을 정도였다. 목란위장에서의 수렵을 통해 재목을 발견하기도 했다. 특히 건륭제가 호랑이를 사냥한 일화가 여러 번 있었는데, 건륭 17년¹⁷⁵² 가을 악동도 천구岳東圖泉溝 앞에 있는 산 동굴에서 화승총으로 맹호를 잡았다. 그는 자신의 무공을 자랑하고 후세 자손을 격려하기 위해 동굴 벽면에 만주어, 한어, 몽고어, 장어藏語 티벳트어로 마애명磨崖銘을 새겼다.

> "건륭 17년 가을, 황상께서 이곳 동굴에서
> 호신창虎神槍으로 맹호를 쓰러뜨리셨다."

아울러 호랑이를 잡은 곳에 비석을 세우고 어필로 친히 「호신창기虎神槍記」라는 비문을 썼다. 9년이 흐른 뒤, 건륭제는 영안배永安湃 위장에서 사냥하는 도중 또 다시 호신총으로 맹호를 잡았다. 당시에도 '영안배위장엽호비永安湃圍場獵虎碑'를 세워 이를 기념했다.[31] 이와 같이 건륭제는 평생 사냥을 하면서 황손들에게 모범이 되도록 야영생활, 말 타기와 활쏘기와 같은 '만주간박지도'를 실천했던 것이다.

4

화살 한 발로
두 마리 사슴 잡는
'상무정신'

—

호렵도의 원형 〈목란도〉

胡獵圖

청대 궁정 기록화인 〈목란도〉는 목란위장에서 행한 사냥을 통한 군사훈련에서 만주족의 상무정신을 표현한 작품이다. 건륭황제는 피서산장에서 행사를 통해 팔기군의 훈련과 새외의 몽고부족과 유대관계를 공고히 한다는 뜻을 세밀하게 형상화시켰다. 〈목란도〉는 건륭황제가 열하로 가기 위해 북경 자금성을 나서는 장면에서 시작해 목적지에 도착하여 궁장宮帳을 시설하고, 야마野馬를 모는 기사들, 주필대영駐蹕大營에 앉은 황제가 악대의 반주를 들으며 몽고 역사力士들의 씨름 구경하는 모습, 숙궁구를 지나 산중으로 가는 모습, 젊은 몽고 귀족들의 순마馴馬 놀이를 구경하는 모습, 위렵 장면, 황제가 사슴을 쫓으며 활시위를 당기는 모습 등이 묘사돼 있다.

〈목란도〉는 그 규모가 전체 길이 60m, 세로 49㎝로 다른 청대 궁정 회화보다 방대하다. 청대 만주의식을 시각화 시킨 그림으로 당시 그 유행을 짐작할 수 있다. 청대에 유행한 〈목란도〉를 본받은 수렵도는 만주의식을 잘 나타내는 장면—즉 말을 타고 활을 쏘며 사슴 등을 사냥하는 장면, 초록을 위해 사냥터로 이동하는 행렬 혹은 사냥터로 이동하는 계곡 장면, 피서산장에서 몽고왕공 등 새외의 부족을 초청하여 행사를 하는 장면— 중에서 특정한 장면만 부분적으로 표현하거나 여러 장면을 조합하여 통경화식으로 그린 것 등 다양한 형식으로 존재한다.

이와 반대로 〈목란도〉보다 먼저 그려진 수렵도의 소재가 〈목란도〉 제작에 영향을 주기도 했다. 청대 수렵도를 그림의 형태별로 살펴보면 축 형태로 된 그림이 많고, 두루마리, 병풍의 형태로 남아 있는 작품도 있다. 〈목란도〉와 청대 수렵도들의 구성을 알아봄으로써 〈목란도〉의 어떠한 모티프가 청대 수렵도와 친연성이 있는지를 살펴보기로 한다.

1. 목란도의 화면 구성

〈목란도〉는 건륭제가 목란위장에서 연례적으로 행하던 가을 수렵 목란추선木蘭秋獮을 하기 위해 자금성을 출발해서 이동하고, 궁장을 설비하고, 몽고귀족들과 잔치를 하며, 사냥을 하는 일련의 과정을 기록한 청대 궁정 기록화이다. 이 그림은 4개의 긴 두루마리로 구성돼 있다. 각 권별로 그 내용을 살펴보면 다음과 같은 장면이 그려져 있다. 목란 제1도는 '행영行營'이라 하며, 북경을 떠나 목란으로 행진하는 한 무리의 사람과 말을 그렸다. 양식과 장비를 운반하는 일꾼·말·수레, 8기 군관과 사병, 수렵용구를 가지고 가는 기사들, 초록 때 쓸 녹두관鹿頭冠, 행렬이 지나는 곳의 성진城鎭, 노란색 교자敎子를 호위하고 가는 기사들, 무장 군인의 호위를 받으며 말 타고 가는 황제, 길에 엎드려 절하는 백성들, 다른 성문

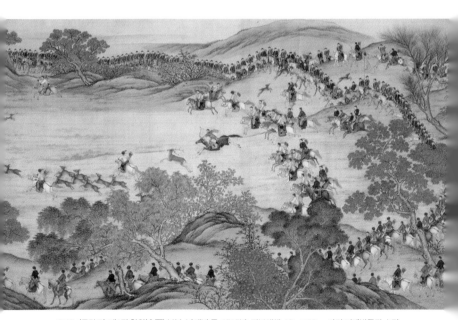

도 10. 〈목란도〉 제4권 합위(合圍) 부분. 낭세녕 등. 1745년. 견본채색. 49㎝×60m. 파리 기메박물관 소장

호렵도의 원형 〈목란도〉

을 향해 계속 전진하는 대오 등이 그려져 있다. 목란 제2도는 '하영下營'
인데, 목란에 도착하여 야영을 위해 궁장을 시설하는 사람들의 모습을
그렸다. 촌락을 지나며 짐을 나르는 짐꾼들, 다리를 건너는 기사들, 야
마를 모는 기사들, 주필대영의 전면에 앉아 있는 황제가 악대의 반주음
악을 들으며 몽공의 대역사大力士들이 씨름하는 것을 보고 있는 모습, 대
영 뒤에 있는 병사들의 숙영지 등이 그려져 있다. 목란 제3도는 '연연筵
宴'이며, 말을 탄 관원들이 식품을 운반하고 인마가 대오를 지어 숙궁구
宿宮區를 지나 산중으로 가는 모습으로 시작된다. 그리고는 본권本卷에서
가장 고조된 부분이 보인다. 수십 마리의 야마가 작대기를 든 기사들에
게 포위되어 쫓기고 있고, 광장 중앙에는 몽고의 젊은 귀족들이 순마馴
馬놀이를 하는 모습이 그려져 있다. 황제는 말을 탄 채 왕공과 대신들의
옹호를 받으며 이러한 장면을 구경하고 있다.

　목란 제4도〈도 10〉는 '합위合圍'라 하는데, 일단의 짐꾼, 차량, 낙타 등
이 산중으로 가는 모습이 화면의 주를 이룬다. 그들은 숙궁구를 지나 다
시 구릉지대로 들어가고 있다. 저쪽 먼 곳에서는 제4도의 고조된 부분
인 위렵 장면이 세밀하고 다채롭게 그려져 있다. 인마는 둥근 담처럼 둘
러서 있고 황제는 말을 타고 큰 사슴을 쫓으며 활시위를 당기는 박진감
넘치는 수렵 장면을 보여준다. 그림의 맨 끝은 주필대영의 모습을 묘사
했다.[1]

2. 목란도의 중요성

　〈목란도〉는 청대 기록화 중에서 가장 중요한 그림이다. 청대 궁정 기
록화와 화가들을 정리한 〈표 2〉[2]를 보면 그 이유를 알 수 있다. 표에서 보
는 바와 같이 〈목란도〉는 당시 여의관如意館 화가들 중 저명한 인물들이
거의 다 참여해서 그린 것을 알 수 있다.[3] 〈목란도〉가 청조 전성시대에

작품 \ 화가	낭세녕	김곤	정관붕	오계	정지도	정양	노담	여희장	정관학	진영가	이혜림
청명상하도 淸明上河圖 1736	1736				1736						
한궁춘효도 漢宮春曉圖 1738		1738		1738	1738		1738				
대열도 大閱圖 1739		1739		1739	1739	1739	1739		1739	1739	
경풍도 慶豐圖 1740		1740	1740	1740	1740						
한궁춘효도 漢宮春曉圖 1741			1741								
친잠도 親蠶圖 1744	1744	1744	1744	1744	1744	1744	1744			1744	1744
춘교시마도 春郊試馬圖 1744	1744										
태평춘시도 太平春市圖 1744			1744								
신풍도 新豐圖 1744			1744	1744							
대가로부도 大駕鹵簿圖 1748				1748	1748	1748				1748	
한궁춘효도 漢宮春曉圖 1748			1748								
목란도 木蘭圖 1751	1751	1751	1751	1751	1751	1751	1751	1751	1751	1751	1751
1751년 추정											

〈표2〉 건륭제 시기 궁정기록화 12가지 종류와 여의관 화가 정리표

그려진 궁정회화 가운데서도 대표적인 그림으로 꼽히는 것은 건륭시대에 그려진 유명한 네 가지 궁정기록화 〈청명상하도〉, 〈대열도大閱圖〉, 〈친잠도親蠶圖〉, 〈목란도〉 가운데 가장 크고 화려하면서도 과학적인 화법으로 그려진 서사적·사실적 작품이기 때문이다.

〈목란도〉의 화권畫卷에는 그림의 제작 연대를 적어놓은 기록이 없지만 화풍, 화폭, 제재, 작가, 인장 등 여러 가지로 미루어 보아 특정 시기에 그려진 것으로 보인다(**여러 해에 걸쳐 그려지고 건륭 16년인 1751년에 완성된 듯하다**). 그 까닭은 〈대열도〉[1739]나 〈친잠도〉[1744]를 그린 화가가 비슷하고 화풍이 비슷하기 때문이며, 불혹을 넘긴 건륭제나 이순을 넘긴 낭세녕의 나이와 건강을 보아서도 그렇다.[4] 이를 미루어 보아 〈목란도〉는 건륭제 초기의 작품으로 보이며 조부인 강희제를 가장 많이 닮은 건륭제가 만주 의식이 왕성한 시기에 궁정의 대표적인 화가들을 모두 동원하여 그린 것으로 추정된다.

이처럼 작품의 내용이나 시대적 배경을 고려할 때 〈목란도〉의 미술사적 의의는 18세기 중국사회를 이해하는 좋은 자료일 뿐만 아니라 외래 통치 집단의 예전禮典을 연구하고 이해하는 데 좋은 그림이라는 점에 있다. 음악성·상징성·사실성·서사성 등이 풍부한 이 그림에서 환각과 상상이 철저히 배제되었음은 말할 것도 없다. 황제·왕공·사병 등 모든 인물들은 물론 거여車輿·탄마誕馬·의장儀仗·기폭旗幅·의관·패식佩飾·병기 등도 하나하나 정확하고 세밀하게 묘사됐다. 또한 만주기인滿洲旗人의 복식·장비·일상생활·농촌 풍경·몽고인들의 궁장宮帳 설비와 유목생활 등이 여실히 묘사돼 있어 가장 확실한 사료라 하겠다.[5] 따라서 청나라 수렵도의 다양한 모습이 〈목란도〉와 비교됨으로써 이를 이해하는 교과서적인 그림이라 할 수 있다. 또한 조선 후기 호렵도와의 관계를 연구하는데 있어서는 다양한 부분에서 비교되는 좋은 자료임에 틀림없다.

3. 청대 수렵도와 목란도

청대 황실에서 화원들에 의해 제작된 수렵도는 근본적으로 만주족의 사냥을 통한 군사훈련 및 만주의식을 회화작품으로 기록한 기록화이다. <목란도>는 이러한 청대 왕실 수렵도의 대표작인 것이다. 여기서는 <목란도>를 위시한 청나라 황실 수렵도가 어떠한 형식으로 나타나는지 살펴보고자 한다.

<목란도>의 일부 장면을 그린 작품

청대 초기 황제, 특히 강희, 건륭황제는 만주족의 구습인 말을 타고 활을 쏘는 기사수렵을 통해 황제 자신이 대한으로서 행동하기를 주저하지 않았다. 이를 형상화한 수렵도가 여러 점 있다. 이들 수렵도 가운데 사냥이나 군사훈련을 위해 출행하는 장면, 황제가 직접 말을 타고 사냥하는 장면, 사냥 후에 여러 행사를 하는 의식 장면 중 한 종류의 모티프를 축 형태로 그린 작품에 대해 살펴보겠다. 앞에서 본 <홍력일발쌍록도><도 9>는 1781년에 그린 작품으로 이는 <목란도> 4권에 건륭황제가 말을 타고 질주하면서 사슴을 사냥하는 호쾌하고 흥미진진한 장면과 유사하다. 건륭제가 <목란도>를 제작^{1751(건륭 16년)}하고 30년이 지난 1781년에도 여전히 말을 타고 사슴을 좇으며 한 발의 화살로 두 마리의 사슴을 잡는 만주족 무사의 기상을 보여준다. <목란도>를 그린 화가 중 한 명인 낭세녕郎世寧 1688-17666이 남긴 단독 사냥 그림으로 <홍력자호도>, <홍력일발쌍록도>, <건륭제황제사렵도> 등이 있는데, 이들 작품은 건륭제가 늘 가슴에 품고 있는 만주족의 민족의식을 충실하게 압축 묘사한 수렵도이다. <목란도> 제4도^{위렵}에서도 말을 타고 질주하면서 호쾌하게 사냥하는 장면들이 나오는데 <사랑도>, <홍력자호도>의 수렵 장면 모티프와 동일한 의미일 것이다. 이 그림들에서 건륭제 자신이 직접 수렵도

의 모델로 등장하고 〈홍력자호도〉, 〈건륭제사렵도〉에서는 건륭제가 만주족의 전사로 자신을 형상화하고 용감무쌍한 사냥꾼이 되어 말 타기와 활쏘기를 실천하고 있는 것이다.

낭세녕의 또 다른 작품으로 〈초록도招鹿圖〉〈도 11〉를 들 수 있는데 이 작품은 건륭 6년1741에 건륭제가 즉위 후 처음 목란으로 사냥을 나갈 때 장면을 그린 것이다. '초록'은 만주족의 전통적인 사냥 방법이다. 사냥이 시작되면 매일 새벽 동트기 전에 수백 명의 유인誘引 엽사들이 사슴 가죽을 들쳐 입고 머리에 사슴뿔을 단 채로 깊은 산중에 숨어서 나무로 만든 긴 호루라기를 불어 수사슴이 암컷을 부르는 소리를 흉내 내면서 대량의 암사슴을 유인한다. 사슴 떼가 가까이 몰려들면 미리 숲속에 매복해 있던 양 진영의 관병들이 재빨리 포위하여 사슴 떼를 황제 앞으로 몰고 간다. 해가 뜨면 황제는 활을 쏘아 사슴을 잡으면서 즐거워했고, 이를 신호로 진군의 호령을 하면 이때부터 본격적인 군사들의 사냥이 시작되는 것이다. 이때 사슴은 포위망 속에서 몽땅 잡히고 만다. 건륭황제는 자신의 조상이 700여 년 전부터 열하 지역에서 초록 활동을 한 것을 자랑스럽게 여기고 그 전통을 지키려고 애쓴 것이다.[7] 사슴 떼를 포위하여 사냥하는 장면은 〈목란도〉 제4도에 잘 나타나 있다. 낭세녕의 〈초록도〉는 〈목란도〉 제1권에서 산간 지역을 이동하는 행렬에 표현되어 있는 장면과 유사한 장면임을 알 수 있다. 이동하는 행렬 중 한 명의 기사가 암사슴을 유인하는 소리를 내는 긴 뿔을 휴대하고 있고, 모퉁이를 돌아가는 한 기마기사의 말 위에는 사슴머리인 녹두관鹿頭冠이 실려 있는 것을 볼 수 있는데, 이 두 장비가 초록을 위한 용구임을 알 수 있다. 낭세녕이 〈목란도〉 제1권을 그린 화가임을 감안할 때 〈목란도〉 제1권의 초록을 위한 행렬 부분과 이 〈초록도〉는 화풍 및 인마나 산수의 표현에서 동일인의 작품으로 보인다.

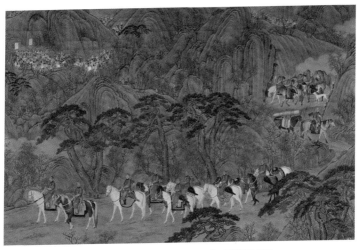

도 11. 〈초록도〉, 낭세녕, 1741년, 견본채색, 267.5×319cm, 북경 고궁박물원 소장

 건륭황제가 사냥 후 식사를 하기 위해 기다리는 장면을 그린 낭세녕의 〈위렵취찬도獵聚餐圖〉〈도 12〉에서는 건륭제가 표방한 '만주간박지도'의 구체적 양상을 알려준다. 사슴을 사냥한 후 산중에 천막을 치고 정좌한 채 병사들이 조리한 음식을 기다리는 건륭제, 포획된 사슴을 운반하는 병사, 사슴 가죽을 벗기고 칼로 고기를 잘라 조리를 하는 정황기正黃旗 병사들, 창을 든 채 주위를 경계하는 시위병들의 모습은 만주족 선조들의 일상생활을 그대로 보여준다. 이 그림에서 건륭제는 유목민족의 수령인 대한으로 자신을 표현하고 있다. 한편 〈위렵취찬도〉에서는 만주족의 한화현상漢化現狀에 대한 건륭제의 근심과 두려움이 극명하게 나타나는데, 건륭제는 음주, 유락, 가마타기를 한인의 풍속으로 규정했다.

 건륭제는 이러한 중국인들의 습속과는 근본적으로 다른 검소함, 성실함, 근면성, 사냥, 말 타기, 활쏘기 등 원시적인 만주 풍속을 최고의 가치로 평가했으며 '만주구속滿洲舊俗'을 제도화하고자 했다.[8] 건륭제가 정

호렵도의 원형 〈목란도〉

좌하고 있는 게르의 우측에도 녹초를 든 병사가 있고 화면 좌측 상단
에 있는 낙타 등에 녹두관이 실려 있는 것으로 보아 만주족의 전통 몰
이 사냥인 초록을 한 후의 장면임을 알 수 있다. 청나라 수렵도 중에서
〈목란도〉의 일부 장면에 해당하는 그림들은 만주의식의 핵심을 회화로
표현했고, 강희제와 건륭제는 이를 생활화하기 위해 노력했던 것이다.

〈목란도〉를 서사적으로 표현한 작품

청나라 수렵도 중에서 사냥의 전 과정을 한 작품 속에 통경화식으로
제작한 작품들이 있다. 대표적인 것으로 북경 수도박물관 소장 〈타렵
도〉권〈도 13〉과 〈타렵도〉 12폭 병풍〈도 14〉, 〈건륭총박행위도〉〈도 15〉
등이 있다. 앞에서 열거한 작품들은 각각 두루마리 형태, 병풍 형태,
〈건륭총박행위도〉의 경우는 거대한 축 형식으로 제작됐다. 이는 이야
기식 구성이라는 작품의 특성상 긴 공간이 필요했기 때문으로 판단된
다. 이러한 두루마리 작품은 사냥의 일부 장면을 그린 작품에 비해 등
장인물이 많다. 작품의 구성은 대개 출렵하면서 이동하는 장면, 질주
하는 말을 타고 활을 쏘는 장면 등 본격적인 사냥 장면과 이를 감독하
거나 평가하는 왕공귀족 등 주인공이 무리를 지어 있는 화려한 장면
등으로 되어 있다.

북경 수도박물관 소장
통경병은 12폭의 병풍
으로 제작되었다. 통
경병은 '경관이 통한
다'는 의미로 주로
궁궐 벽화에 사용
되어 공간적 착시를

〈위렵취찬도〉 중 건륭제 정좌 장면

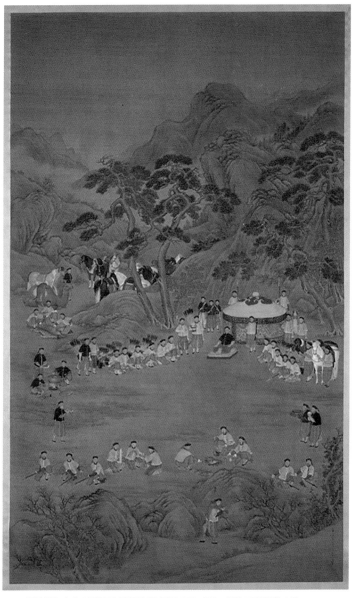

도 12. 〈위렵취찬도〉, 축, 낭세녕 등, 1749년, 견본채색, 317×190㎝, 북경 고궁박물원 소장

호렵도의 원형 〈목란도〉

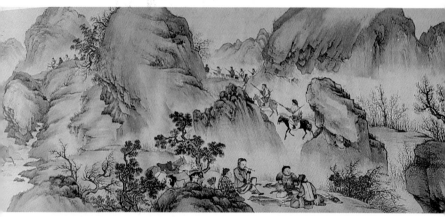

도 13. 〈타렵도〉, 권, 작자 미상, 청대, 지본채색, 35.5X365.7cm, 북경 수도박물관 소장

4. 화살 한 발로 두 마리 사슴 잡는 '상무정신'

호립도의 원형 <목란도>

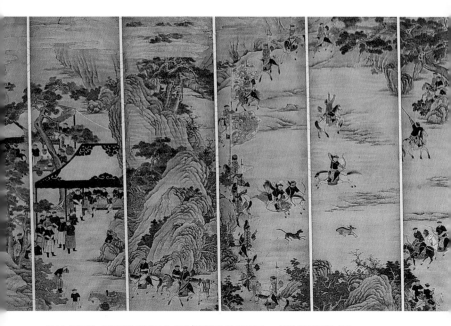

도 14. 〈타렵도〉, 12폭 병풍, 작자 미상, 청대, 견본채색, 각 168X52cm, 북경 수도박물관 소장

일으키도록 고안된 선법화線法畵를 일컫는다.[9] 이로 미루어 이 작품에는 서양의 초점투시법이 사용됐음을 알 수 있다. 초점투시법은 사각의 천막을 그린 장면에 잘 나타나 있다.

이 작품은 청대 왕공이 사냥을 위해 출행하는 장면을 묘사한 작품으로 〈목란도〉의 핵심 장면을 신분에 맞게 축약 조합한 전형적인 작품으로 보인다. 작품 구성은 세밀하고 빈틈 없이 이루어졌다. 작품의 오른쪽에서 3폭과 9폭까지는 저마다 기마병사들이 호형弧形으로 배치돼 있고, 이들 등 뒤로 사조룡四爪龍 기가 꽂혀 있어 왕공의 사냥임을 알 수 있다. 이들이 사냥터의 가장자리에 합위를 이루고 있으며, 병풍의 6폭

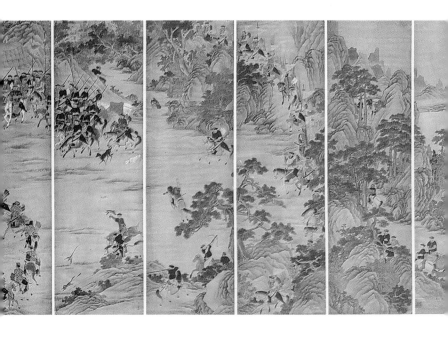

한 가운데에는 해가리개[산傘] 아래 시종과 호위병사에 둘러싸인 왕공
귀족이 그려져 있다. 왕공 바로 앞에 기마병사들이 원형으로 포위하고
있는 장면이 있는데, 이것은 수렵 장면이 아닌 진법을 조련하는 군사
훈련 장면처럼 보인다. 이 그림을 보면 당시 군대는 이미 소총을 장비
로 갖추고 있고, 이에 따른 복장도 따로 있었던 것 같다. 따라서 화창
수火槍手와 기사수騎射手는 구별되어 하나의 독립병과로 되어 있었던 것
으로 판단된다.

〈건륭총박행위도〉 축〈도 15〉은 건륭황제가 신강 지역의 준가르족의
분열을 틈타 이들을 정벌하자 건륭 23년[1758]에 포로특부布魯特部에서 사

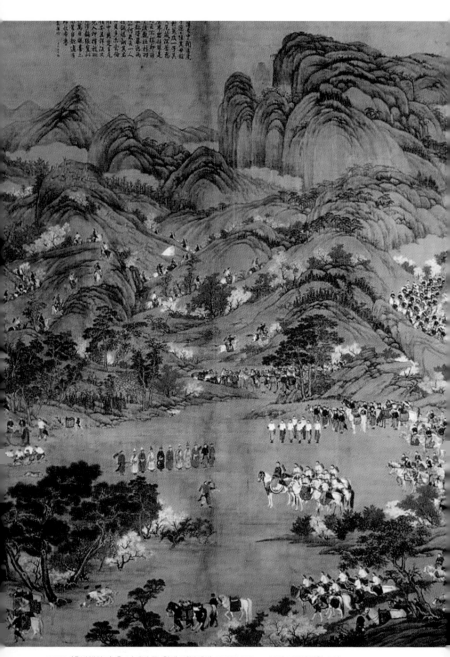

도 15. 〈총박행위도〉 축, 낭세녕 등, 청대, 지본채색, 424X348.5cm, 북경 고궁박물원 소장

신을 보내 건륭황제에게 귀순한 때의 일이다. 우민중于敏中이 건륭황제를 대신해서 적은 '총박행總薄行'에 의하면 이 그림은 건륭황제가 목란위장에서 사냥하면서 포로특부의 사신을 접견할 때 색륜 출신의 시위 패다이貝多爾 장군이 맨손으로 생포한 어린 호랑이를 황제에게 바치는 장면이다. 이때 건륭황제는 48세였는데 화살 통을 비스듬히 메고 말 위에 당당히 앉아 있고 포로특부에서 온 사신들은 두려움에 떨며 공손히 서 있는 장면이다. 청나라 황실 수렵도는 만주족의 정신을 회화적으로 표현한 기록화로 만들어졌기 때문에 청대 역사와 만주족의 민족사를 이해하는 중요한 자료이다.

〈목란도〉의 행사 장면을 그린 작품

목란위장과 피서산장은 불가분의 관계에 있다. 즉 건륭황제가 목란위장에서 사냥을 출발하기 전이나 사냥 후 피서산장에 몽고의 귀족을 불러 잔치를 베풀면서 몽고족이 국경을 넘보지 못하도록 위무하거나 위력을 보였기 때문이다. 따라서 피서산장에서 새외의 몽고부족을 위무하는 잔치도 사냥의 연장선상에서 살펴봐야 한다. 이와 같이 피서산장에서 행한 잔치의 전체 장면 또는 일부분을 묘사한 대표적인 작품이 〈새연사사도塞宴四事圖〉, 〈마술도馬術圖〉 등이다.

낭세녕 등이 그린 〈새연사사도〉〈도 16〉는 횡축으로 이루어진 궁정회화인데 건륭황제 일행이 피서산장에서 몽고진연蒙古進宴을 하는 장면을 그린 작품이다.[10] 몽고진연이란 황제가 주객이 되고 초대받은 몽고왕공들이 빈객이 되어 호화롭고 기름진 음식을 마음껏 먹고 마시며 씨름과 말 타는 놀이 등을 구경하는 잔치를 일컫는다. 이 그림은 당시 청조와 막남·막북 몽고의 관계를 보여주는 중요한 역사적 장면이다. 장면이 대단히 광대하게 설정되어 등장인물이 상당히 많다. 사실적인 묘

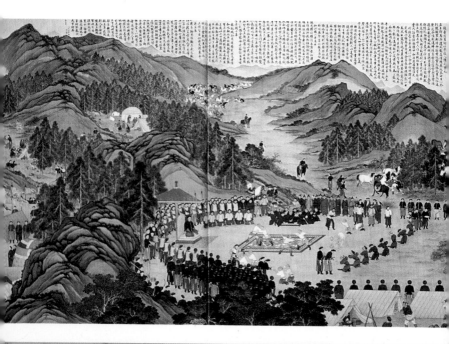

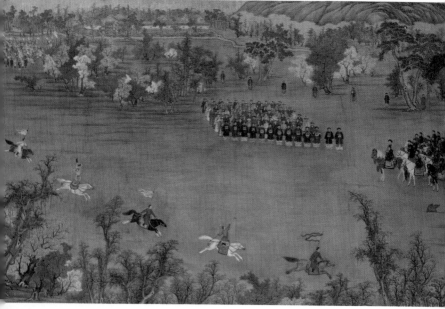

4. 화살 한 발로 두 마리 사슴 잡는 '상무정신'

사로 사람들이 지르는 소리가 들리는 듯하고, 서양화와 동양화의 화법이 동시에 사용된 작품이다. 중요한 인물의 초상화를 분명하고 똑똑하게 보이도록 그리는 화법은 서양의 종교화로부터 비롯되었는데 낭세녕의 화법으로 보인다. 낭세녕 등이 그린 〈마술도〉〈도 17〉는 횡축으로 된 작품이다. 건륭 19년[1754]에 건륭황제가 승덕의 피서산장에서 몽고족의 수령 등 인근 새외 부족들의 예방을 받고 친견하는 장면으로 몽고족 수령들과 함께 건륭황제가 팔기군의 마상곡예를 감상하고 있다. 이러한 행사를 통해 만주팔기의 우월성을 보여주어 민족의 정체성을 확인함과 동시에 몽고 수령들에게 청조의 위용을 과시하는 자리였던 것이다.

도 16. 〈새연사사도〉, 낭세녕 등, 청대, 견본채색, 316×551㎝, 북경 고궁박물원 소장
도 17. 〈마술도〉, 낭세녕 등, 1754년, 견본채색, 223.4×426.2㎝, 북경 고궁박물원 소장

호렵도의 원형 〈목란도〉

5

'청나라 연수' 간
화원들,
호렵도를 들여오다

호렵도의 유래, 부연사행

胡獵圖

〈목란도〉 등 청대 수렵도를 조선에서 어떻게 받아들였는지 알려면 우선 청나라와 회화 교섭 과정을 살펴보는 것부터 시작해야 한다. 조선은 개국 이후 사신을 주고받으며 중국과 관계를 맺었는데, 명과 청대에는 외교적·정치적 목적의 사대 관계였지만 동시에 경제적·문화적 의의를 지닌 것이기도 했다. 중국과의 회화 교류도 조선과 중국을 연계하는 유일한 문화의 통로로서 연행을 통해 이뤄졌다고 할 수 있다.[1]

따라서 이들 연행사절의 구성에서 화원과 그 역할을 추적해 현존하는 호렵도의 기록과 연결함으로써 호렵도의 전래 과정을 짐작할 수 있다. 청나라에 보내는 사행단을 부연사행赴燕使行이라 하는데 회화교섭은 이들의 구성과 임무를 이해하면서 살펴봐야 한다.

청나라에 사신단을 파견하는 일은 병자호란 이후 1637년부터 시작됐는데, 이후 1874년까지만 치더라도 모두 870행이 있었다. 청나라에 파견한 사행은 정례사행冬至. 正朝. 聖節. 千秋과 부정례사행王薨嗣位. 册妃. 建儲 등이 있었다. 1645년부터는 네 가지 정례사행을 합쳐 동지사冬至使 하나로 시행했는데도 1735년까지의 연행이 336행, 1736년 이후 139년 동안 470행으로 연평균 3, 4행이 이루어졌다.[2]

이러한 사행 화원의 파견은 1645년 이후 절행 때는 대개 그림의 재능을 인정받아 도화서에 오래 근속하여 서반체아직西班遞兒職으로 임명된 화원 또는 1년 동안 녹취재 통계상 최우수 화원이 차출되었고, 별행의 경우는 정사가 추천한 화원 1명을 사행에 포함했다.

1. 부연사행의 구성과 화원

부연사행의 화원은 앞에서 설명한 규정과 같이 매번 사행에 동행한 것은 아니었다. 대청사행對淸使行의 정관은 삼사三使를 포함해 대통관大通官과 압물관押物官과 어의御醫와 화원, 사자관寫字官과 나라의 치료법을 정기

교육받은 국방의원局方醫員 등이 충원됐다.³ 삼사를 갖춘 정식 사절단의 규모는 보통 2, 3백 명 정도였다. 정사 1명은 현관顯官이나 왕실종친이 담당하고, 부사副使와 서장관書狀官 각 1명은 저명한 문학지사文學之使가 파견됐다.⁴ 동지사 때는 보통 1명의 화원이 수행했으나, 다른 사행에서는 반드시 파견된 것은 아니었다.

19세기 중반 이후 부연사행의 화원 차출 규정은,『대전회통大典會通』에 따르면 나이가 어리고 총민한 화원을 뽑아 취재를 보게 해 1년 통계상 최우수 화원을 병조 소속으로 부연사행에 차송했다고 한다. 1867년『육전조례六典條例』에 의하면 연경 동지사행에 파견되는 화원은 사계삭四季朔(음력 사계의 마지막인 3·6·9·12월) 녹취재의 통계상 최우수 화원을 보내고, 일본 통신사행과 같이 주청행奏請行과 심양행瀋陽行에는 도화서에서 오래 근속한 화원 중 정사가 추천한 화원 1명을 차송했다. 도화서 화원의 정관 30명 외에 가전家傳으로 나온 화원은 실제 녹봉을 받기 전에는 부연사행이나 서반직에 나갈 수 없었다.⁵ 총민하고 도화서 취재에서 가장 우수한 인원을 선발해 부연사행에 보냈다는 사실은 그만큼 화원의 역할이 중요함을 말해준다.

따라서 17세기 중반 이후 동지사와 사은사 또는 주청사행에 주로 동참하고 연행에 동원된 화원 대부분이 도화서에서 실력을 인정받아 오래 근속한 화원들이었다는 점에서도, 이들을 통한 회사繪事는 중국 화풍의 조선 유입에도 다소 영향을 주었을 것으로 보인다.⁶ 광해 11년 1619 이후 화원들이 부연사행에 포함된 경우는 1890년까지 271년 동안 52회 있었는데 사행에 참여한 화원은 40명이었다. 사행 횟수에 비해 참여 화원이 적은 것은 1명의 화원이 2회 참여한 경우가 3번, 3회 참여한 경우가 2번, 5회 참여한 경우가 1번 있었기 때문이다.⁷

부연사행 참여 화원의 기록에서 중요한 사실은 김홍도와 이인문의

사행 관련 기록과 그 시기이다. 김홍도의 경우 1789년_{정조 13년}에 화원의 자격이 아니라 정사의 군관 자격으로 사행에 참여한 사실이 있다.[8] 이 인문의 경우는 1795년과 1796년의 사행에 수행 화원의 자격으로 2번 참여한 사실을 알 수 있다.[9] 따라서 김홍도와 이인문은 부연사행에 참여함으로써 연경燕京(**북경**)에서 청대 수렵도를 접한 행적을 확인할 수 있다.

2. 청나라에 대한 인식의 변화

18세기 중엽 이후 조선과 청의 교섭은 이전과 비교해서 많이 활발해졌다. 그렇지만 이때에도 청의 번영과 문물을 인정하지 않고 대명의리론對明義理論에 사로잡힌 경우가 많았다. 조선 후기 대표적 학자이면서 부연사행에 다녀온 박지원이 쓴 『열하일기』 상권에도 곳곳에 이러한 내용들이 적혀있다.

> "숭정 17년 의종毅宗 열째 황제가 명나라를 위해 죽고 나라가 망한지 130년이 되어 가지만 무엇 때문에 이날까지도 숭정이라 부를까? 청인들이 중국 땅에 들어가 통치를 한 뒤로 옛날의 문물제도는 오랑캐로 변해 버렸으나 다만 우리나라 몇 천리 어란이 강을 경계로 나라를 삼고 홀로 옛날 문화를 지키면서 빛을 내고 있다."[10]

> "청나라가 일어난 지 140여 년에 우리나라 식자들은 중국을 오랑캐라고 하여 치욕으로 생각하고는 사절 내왕은 부지런히 하면서도 문서의 거래라든지 사정의 중요 여하를 일체 역관에게 맡겨두고 압록강을 건너 연경에 들기까지 거쳐 오는 2천 리 어

간에 각 군, 각 읍의 지방 장관과 관소를 맡은 장수들을 얼굴이
나마 한 번 접견해 보기는커녕 그 이름조차 모르고 있다. 이로
말미암아 통관은 공공연히 뇌물에 눈을 밝히고 본즉 우리 사신
은 그들의 농간을 끽소리 없이 받을 뿐이요, 역관은 바쁘게 뜻을
받들기에 겨를이 없다. 언제나 무슨 큰 비밀이나 그 사이에 끼어
있는 것처럼 보이는 것은 그 까닭이 이녁 편이 너무 망령되게 젠
척하는 데 허물이 있다"[11]

위 기록들을 볼 때 대명의리론과 대청문물 수용과의 심적 갈등이 나
타나고 있는데, 이는 당시 조선 식자층의 일반적인 정서를 대변해 주는
것이다. 18세기 초·중반에 연경에 파견된 문인들의 배청의식은 복합적
이고 이중적인 성격을 띠고 있다. 배청의식을 가졌으면서도 한편으로
는 연경의 궁이나 점포에서 고동서화古董書畵를 구입해 소장하거나 서화
에 관심을 갖고 교류한 사실에서 18세기 전반기의 경화세족이 청나라
에 가진 이중적인 태도를 읽을 수 있다. 예를 들면, 1720년에 동지사겸
정조성절진하사冬至使兼正朝聖節進賀使의 정사로 연행한 이의현도 배청의식을
가진 인사였다. 그가 쓴 「갑자연행잡식甲子燕行雜識」에는 청나라의 음식, 의
복, 상제 등의 습속에 대한 비판과 조선이 명의 유제를 지키고 있다는
사실에 자부심이 드러난다. 하지만 이의현은 중국의 서화를 열람하고,
명나라 때 신종神宗이 그린 장자障子를 흥정을 통해 구입하는 등 일부 작
품을 선별하여 구입했으며, 두 차례의 연행에서 수많은 서적을 구입, 수
장한 것으로 유명하다.[12] 이러한 대청의식은 명청 교체 이후에 북벌론
北伐論, 존주론尊周論, 북학론北學論의 흐름 속에서 전개됐다. 명·청 교체 이후
송시열 등에 의한 북벌론이 우세하다가 오삼계의 난1672이 평정되고 중
국은 회복할 수 없다는 인식이 싹트면서 조선이 중화의 계승자라는 존

주론적 인식의 형태로 변화됐다.

　이러한 인식은 18세기 중·후반을 거치면서 새로운 논의로 전환된다. 청나라의 국정 운영이 안정되고 각종 서적 편찬사업이 대외적으로 효과를 발휘하면서 청나라의 지배질서에 조선의 일부 지식인들이 공감했기 때문이다. 18세기 후반 그러한 인식의 단초를 가장 명확하게 보여준 이는 홍대용, 박지원 등의 북학파 인물들이었다.[13] 19세기 전반은 18세기 후반 시작된 북학론과 물밀듯이 들어온 청의 물류문화의 여파로 인해 식자들 간에 배청의식이 완화되고 고증학의 영향이 완연해지면서 중국 서화에 대한 관심이 더욱 높아진 시기이다. 18세기 청의 선진문물 수용론에서 출발한 북학 운동을 배경으로 19세기에는 청의 신학문인 고증학을 적극 받아들이기에 이르렀다.[14]

　18세기 말에서 19세기 전반까지 청은 쇠퇴 기미를 드러냈지만 청나라의 문물, 그 가운데서도 물류문화에 대한 조선인들의 관심은 오히려 강화됐다. 당시 청나라에서 수입된 대표적인 물자들은 북학파들이 주장한, 조선의 부국강병富國强兵에 도움이 되는 선진적인 문화나 기술과는 거리가 먼, 사치품과 서화고동 등으로 기울어져 있었다. 청조의 물류문화에 대한 선호가 중·서민층으로 저변화되면서 서화고동의 경우 진안眞贗의 문제나 질적고하質的高下의 문제가 고려되지 않은 상황이 벌어졌다.[15] 또한 순조 연간 이후 왕실은 이전과 달리 적극적으로 중국 서화를 수집, 완상, 수용하는 방향으로 나아갔다. 특히 궁중에서도 청나라 물류문화에 대한 관심이 높아졌고, 금석고증학에 대한 지지도 뚜렷해졌다. 헌종은 서화에 대한 애호심이 매우 높아서 거대한 수장고를 직접 운영하고, 인장을 수집하며 품평하는데 적극적으로 가담했다. 헌종의 수장품을 기록한 『승화루서목承華樓書目』에 실린 중국회화 관련 자료들을 보면 청나라 화가들의 작품을 포함하여 역대 중국 회화를 두루 수집하고자 한 것

을 알 수 있다.[16]

18세기 전반기까지만 해도 배청의식에 따른 화이관華夷觀이 엄연히 존재했지만, 18세기 후반에서 19세기 초에 오면 이미 중국과의 문화적인 교섭으로 전통적인 화이관이 많이 희석되고 이에 따라 서화 수집과 감상이 상당한 수준에 올랐다.

3. 호렵도와 관련된 회화 교섭 기록

조선 전반기에 부연사행에서 화원의 역할은 표전문表箋文과 관련해 표통 제작이나 인장의 보화補畵 업무, 그리고 궁전 영건과 관련한 채색 안료를 구입하는 일이 대부분이었다면, 조선 후기에는 지도와 같은 금지 품목이나 구매하기 어려운 중국 그림을 모사하는 데 동원된 것으로 보인다.[17]

부연사행의 일원으로 참여한 화원의 역할을 알아볼 수 있는 몇 가지 사례가 있다. 우선 1705년숙종 31년 4월 동지정사로 연행을 마치고 돌아온 이이명李頤命 일행에 참여한 화사의 역할도 주목된다. 이이명은 연경에 있을 때 명나라 말년에 편찬한 『주승필람籌勝必覽』 4책을 구입했는데, 거기에는 요동遼東과 소주蘇州의 관방關防에 대해 상세히 기록돼 있었다. 또한 산동의 발해지도渤海地圖를 봤는데, 이는 금지 품목이라 매입할 수 없어 일행 중 화원에게 조선과 육지로 인접한 요동, 소주와 바다로 인접한 산동과 관방 지세를 중심으로 종이에 옮겨 그리도록 했다.[18] 또한 1712년 숙종 38년 화원 허숙許俶은 사은겸동지사행에 동참했는데, 이때 정사 김창집의 자제군관으로 배행한 김창업은 1713년 연경에서 중국 서반序班[19] 최수성崔壽星이 보여준 두 폭의 그림 중 송휘종이 그린 <백응도白鷹圖>의 모본을 허숙을 시켜 베껴 그리게 했다.[20] 따라서 사절단이 국내로 들여오는 중국 유명 서화가 모두 진작은 아니며, 동행 화원을 통해 임모해 들여와

도 18. 〈영대빙희도〉, 강세황, 1784년 이후, 지본수묵, 23.3×13.7㎝, 국립중앙박물관 소장

소장·완상되기도 했다.[21]

　1784년 김홍도의 스승인 강세황姜世晃이 사행의 부사副使로 연행을 다녀왔다. 이때 산해관에서 북경에 이르는 중국의 경치를 그림과 시로 엮은 시화첩을 제작하기도 했다. 《사로삼기첩隆路三奇帖》과 《영대기관첩》이 그것인데, 그중 〈영대빙희도瀛臺氷戱圖〉〈도 18〉는 건륭황제가 참관한 팔기병의 빙희 장면을 그린 것이다.

　한편 1761년 화원 이필성은 동지사 홍계희1703-1771 일행을 동행해 영조의 특별 하명으로 심양의 조선관과 북경의 사적을 그려 엮은 《심양관도첩瀋陽館圖帖》을 제작했다. 이 화첩은 제작 시기와 필자가 밝혀진 희귀한 연행도 중 하나로 공적인 목적에서 제작된 것이다.[22] 이처럼 중국에서 서화의 구입과 모사는 일상적으로 이루어졌으며 공적으로 특별 하명을 받은 그림 제작에 관한 임무도 부여받은 것으로 보인다. 이러한 임무를

가진 화원들 중에서 조선 후기 호렵도에 영향을 줬을 만한 행적을 가진 김윤겸, 김후신, 강희언, 김홍도, 이인문에 대해 그 연관성을 살펴보고자 한다.

김윤겸[1711-1775]이 그린 〈호병도胡兵圖〉〈도 19〉는 국립중앙박물관 소장 《사대가서초四大家畵妙》 중 한 점이다. 두 명의 호병을 필묵으로 그렸지만 표현이 사실적이고 표정이 살아있는 듯하다. 모자煖帽와 마괘를 입은 복장으로 보아 청나라 병사인 것이 분명하다. 이러한 그림은 18세기 조선에서 파견된 청나라 사절단을 동행한 청국 병사를 그렸거나 김윤겸이 직접 청국으로 가는 사행에 동행해 그렸을 가능성이 있다. 이는 김윤겸의 둘째 아들 김용행金龍行의 친구였던 박제가가 쓴 『봉별금장진재북유시사수奉別金丈眞宰北遊詩四首』에서도 뒷받침된다.

> "황유의 가을 새벽 변방의 하늘 맑고/ 말갈의 노을 색 엷네/ 그림 그리는 왕성한 필력은 격문을 쓰는 듯하고/ 휘몰아치는 바람 지면 변방소리 그리네/ 객으로 오래 견문한 새로움이 도리어 애처롭고/ 바다로 임해 변방 오랑캐 풍속도 아울러 친해지네/ 아스라한 가벼운 차림으로 말을 달리는 여인도 있고/ 재빠른 수기로 물고기를 잡는 사내도 있네."[23]

이 시에서 오랑캐의 풍속과 친하게 되었다는 것은, 〈호병도〉를 그린 김윤겸의 개인적 신분이 척화대신이었던 김상헌의 현손이자 김수항의 셋째 아들 김창업의 서자로서 집안사람들과 연고로 군관으로 동행해 중국을 왕래할 기회가 있었기 때문으로 추정된다.[24] 화법은 전체적으로 몰골법을 기본으로 묵의 농담을 능숙하게 조절했는데, 특히 먹의 농담만으로 인물의 얼굴에서 섬세한 명암과 호기로운 이국 무인의 인상을

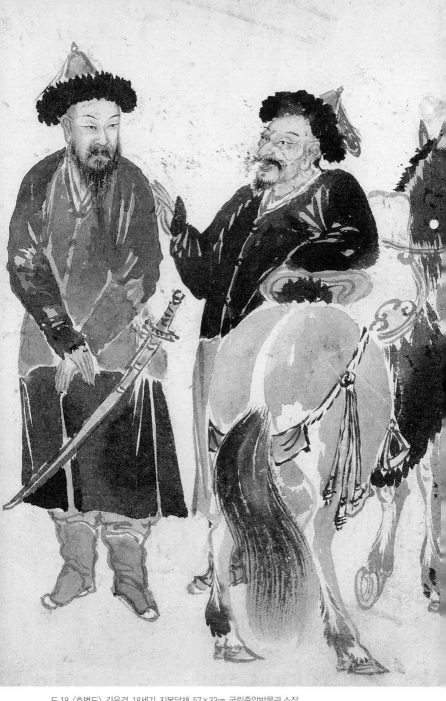

도 19. 〈호병도〉, 김윤겸, 18세기, 지본담채, 57×33cm, 국립중앙박물관 소장

호립도의 유래, 부연사행

잘 표현했다. 인물의 동세도 자연스럽게 묘사했고, 관모와 복식의 단추, 차고 있는 장도 등에 붉은 색으로 포인트를 주고, 말의 안장을 노란색으로 담채하여 화면의 단조로움을 피하려 했다.[25]

　　한편 강희언姜熙彦 1712-1786이 그린 〈출렵도出獵圖〉에는 '신축중하담졸사辛丑仲夏澹拙寫'라 쓰고 '강희언인姜熙彦印'과 '경운景運'이라는 자를 새긴 백문 방인을 찍어 1781년 음력 5월에 그린 작품임을 알 수 있다. 경산 이한진이 대필한 김광국의 그림에 대한 발문을 보면, 김광국은 1776년 사절단을 따라 연경에 가는 도중 어양과 노용 사이에서 보았던 민첩한 인마들이 떠올라 완연히 그곳을 다시 밟는 듯하다고 감회를 밝히고 있다. 또한 강희언 필법의 정세함과 설색의 신교함이 남송 화가 진거중과 비교해도 뒤지지 않을 것이라고 평했다.[26]

　　그림은 2명의 호인이 매와 사냥개를 데리고 말을 타고 강안을 지나고 있는 장면인데, 파란색 담채로 묘사한 잔잔한 강물과 명암이 비교적 뚜렷한 바위 묘사가 대조를 이루고 그 사이를 지나는 기마인물은 뒤를 돌아보거나 약간 앞으로 허리를 굽혀 균형을 잡는 움직임이 자연스럽다. 또한 주인과 함께 말에 올라 뒤를 응시하는 사냥개 밑으로 꿩한 마리가 안장에 늘어져 있어 이미 한 차례 꿩을 사냥한 후 이동하고 있는 것으로 보인다. 이 작품은 연행에서 사절단들이 접한 호인들의 사냥 풍속도의 한 장면으로, 조선 후기 중국 현지에서의 견문을 바탕으로 제작된 소재 중 하나이다. 조선과 다른 사냥 모습을 그림으로써 연행에 다녀온 이들은 물론 감상하는 이들에게 청나라의 이국적 매력에 대한 흥미를 유발하기에 충분했을 것이다.[27] 강희언의 〈출렵도〉도 연행 사절단이 목격한 중국 현지 풍습을 기록한 것임을 알 수 있다.

　　〈호렵도〉를 가장 먼저 그린 이는 조선 후기 최고의 화가 김홍도라는 기록이 있다. 조재삼의 『송남잡지』에는 김홍도가 처음으로 〈호렵도〉를

그려 오도자의 만마도와 함께 명예를 날렸다는 내용이 있다.

> "『권유록倦游錄』에 이르기를 빈단馬端이 일찍이 유여경의 「새상시
> 塞上詩」를 적었는데, '우는 화살 곧게 위로 일천 척을 솟구치니/ 하
> 늘 고요하고 바람 없어 그 소리 참 메말랐네/ 푸른 눈의 오랑캐들
> 삼백 명 말 탄 병사/ 모두 금빛 재갈을 쥐고 구름 향해 바라보네'
> 라 하였다. 객에게 일러 가로되 가히 병풍에 그려 넣을 만하니 이
> 것은 금나라와 원나라가 세상에 화를 가져온 일이로다. 우리나
> 라에서는 김홍도가 처음으로 이러한 그림을 그려서 오도자의 만
> 마도와 함께 명예를 드날렸다고 한다."[28]

김홍도가 〈호렵도〉를 가장 먼저 그렸다는 사실은 김홍도가 청대 수
렵도를 가장 먼저 접했거나, 적어도 이른 시기에 청대 수렵도를 보았다
는 것이 된다. 이인문李寅文과 호렵도의 관계는 그의 화첩으로 알려진《고
송유수첩古松流水帖》에 〈추원호렵秋原虎獵〉〈도 20〉이라는 그림이 포함돼 있
다. 호렵도는 이 화첩의 16번째 그림으로 묶여져 있다. 호렵도의 전래와
관련해 이인문의 관직과 사행의 행적은 당연히 주목의 대상이 된다. 이
인문의 관직은 김성은의 『동국문헌록東國文獻錄』과 『성원록姓源錄』에는 첨
사僉使까지 올랐다고 돼 있고, 『성원록속편姓源錄續編』에는 통정대부通政大夫
의 품계를 받았다고 쓰여 있다. 첨사라는 것은 첨절제사僉節制使의 약칭으
로 종3품 통정대부가 맡은 직책이니 전국 각지의 진영鎭營에 속한 무관
직이다. 대개 목牧이나 부府 등의 소재지에서는 수령이 겸하지만 주요 해
안 지방의 수군이나 변방의 육군인 경우에는 전문적인 무관 출신의 첨
절제사를 두었는데 이 경우를 특히 첨사라 부른다고 한다. 그러나 족보
등에 보이는 첨사라는 표현은 전문적인 무관이 아닌 첨절제사를 간략

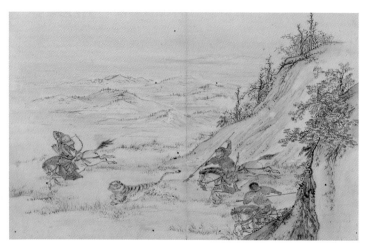
도 20. 〈추원호렵도〉, 이인문, 1745-1814년, 지본채색, 38.2×28cm, 국립중앙박물관 소장

히 기록하기 위한 약칭으로 사용한 것일 수도 있다.[29] 이인문이 첨사라
는 무관직에 있었다는 것은, 1705년 이후 통제영과 병영과 수영에 화원
이 파견되기 시작해 1745년에는 감영까지 파견돼 전국 21군데에 파견
됐던 화사군관 제도와 일맥상통한 점이 있다.[30] 즉 화원이 무관의 보직
을 가지고 각 지방 병영에 파견된 사실과 무관하지 않은 것이다. 화사군
관 제도가 중앙회화의 지방화에 끼친 영향과 호렵도의 유행과 무관하
지 않을 것으로 보인다. 김홍도가 군관의 자격으로 사행을 다녀온 사실
도 이와 같은 맥락으로 이해된다.

　또한 이인문은 부연사행의 수행화원 자격으로 1795년^{정조 19년} 동지겸
사은사에 정사 민종원, 부사 이형원과 중국에 다녀왔고, 1796년^{정조 20년}
에는 정사 김사목을 수행하는 화원으로 사행에 참여한 사실이 있다.[31]
특히 이인문의 〈호렵도〉와의 관련성은 내각일력의 자비대령화원의 녹
취재에 관한 기록들에서 확인이 된다. 내각일력의 기록에는 이인문이
자비대령화원의 녹취재에 〈호렵도〉로 등위에 올랐던 내용이 들어있는

데 다음의 글에서 확인할 수 있다.

> '자비대령화원 금춘동金春同 녹취재 재차 시험은 그림의 종류로
> 인물문 호렵도로 하였고 성적은 삼중일에 이효빈, 상중이에 김
> 득신, 삼중삼에 이인문, 삼중사에 허용, 삼하일에 김건종이었
> 다.' 32

살펴본 바와 같이 호렵도를 가장 먼저 그렸다는 김홍도부터 호렵도
로 녹취재에 참여한 자비대령 화원들의 행적에서 볼 때, 호렵도는 이
들이 중국 연행 시, 현지에서 청대 수렵도를 보고 조선에 전파한 행적
과 일치하는 면이 있다. 조선 후기에 수행화원 또는 군관으로 사행한
화원들은 대개 우수한 화원으로 선발됐고, 이들의 임무는 하명 받은
특별한 그림을 그려오는 것과 중국 현지의 중요한 그림들을 모사하거
나 구입해오는 것이었다. 당시 화풍의 주류를 가장 잘 이해하고 있던
도화서 화원이 중국 회화를 접촉하고 이를 조선의 상황에 맞게 형상화
시켰다는 사실은 이들이 청대 화풍을 조선 후기에 전파하는 데 지대한
영향을 미쳤음을 말해준다.

18세기 이후 사행을 통해 청나라의 문물이 조선에 대거 유입될 수
있었던 것은 사신들에 대한 태도와 관련이 있다. 청나라는 사신들의
행동에 제약을 두지 않았다. 사신들은 북경 곳곳을 돌아다니면서 견문
을 넓힐 수 있었다. 이전과 달리 유리창流璃廠의 방대한 서적을 살펴보
기도 하고, 천주교와 선교사로 표상되는 서구문명과 접하는 기회도 생
겼다. 사행이 큰 배움의 길로 인식되면서, 새로운 지식을 갈망하던 이
들은 어떻게 하면 사행을 갈 수 있을까 고심할 정도였다. 청나라 건국
초기에는 '오랑캐의 나라'라는 이유 또는 '바닷길에 죽을 수도 있다'며

연행을 꺼리던 분위기와 사뭇 다른 양상이 전개된 것이다. 이러한 상황은 화가들에게도 영향을 끼쳤다. 특히 사행에 공식 화원으로 참여한 화가들과 달리 강세황과 김홍도처럼 부사나 자제군관으로 참여한 이들은 공식적인 규범과 틀에 얽매이지 않고 솔직하고 생생하게 역사적 현장에 접근할 수 있었다. 특히 자제군관들은 가장 자유로운 시선으로 타국의 문화를 접하고 이국땅을 자유롭게 돌아다니며 견문을 넓히고 다양한 경험을 할 수 있었던 것이다.[33] 사신들에 대한 청대의 이러한 정책으로 청문물이 조선에 급속도로 유입되고 서화, 호렵도까지 전래된 것으로 볼 수 있다.

김홍도, 호렵도를 그리다

중국 사행 후 그린 <음산대렵도>

胡獵圖

호렵도라는 그림의 가치를 생각해 볼 때, 정조 임금 당시 가장 총애받던 화원 단원 김홍도가 호렵도를 가장 먼저 그린 것은 너무나도 당연하다. 김홍도가 호렵도를 가장 먼저 그렸다는 사실은 세 가지 측면에서 확인할 수 있다. 첫째, 관련 기록이 있다. 두 번째, 호렵도의 전래가 사행을 통해 이루어졌는데, 김홍도의 사행 기록과 사행에 관련된 그림 〈사행도〉가 남아있다.

세 번째는 18세기 호렵도에서 김홍도의 화풍이 명확히 나타난다는 점이다. 이를 잘 보여주는 작품이 최근 알려지기도 했다. 김홍도의 화풍으로 그려진 18세기 호렵도가 최근 크리스티 경매에서 약 11억 원에 낙찰되어 새 주인을 찾았다는 소식이다. 이 병풍 마지막에 보이는 '사능士能'이라는 낙관과 그림에 나타나는 김홍도 그림의 양식적인 특징으로 보아 김홍도의 영향을 크게 받은 화원의 그림으로 추정된다.

김홍도가 호렵도를 가장 먼저 그렸다는 기록은 앞에서 그 내용을 살펴봤다. 1855년에 편찬한 조재삼趙在三의 『송남잡지』 3책 「문방류」 항목에서 〈호렵도〉를 설명한 것이다. 『송남잡지』의 '호렵도'란 시에는 여러 명의 화자가 등장하는데 각 화자의 말을 정리해보면 다음과 같다. 우선 '손님에게 일러 말하기를 가히 병풍으로 할 만하다講客曰 可圖屏障(송 강소우, 「신조황조류원」 권제 35, 풍태부, 1145년 편찬)'까지가 풍단의 말을 인용한 『권유록』에 있는 말이고, '금나라와 원나라의 화가 이르렀다率致金元之禍世'는 구절은 명나라 양신楊慎 1488~1559이, "송나라 사람이 화살 쏘는 오랑캐를 좋아했으나 결국 금과 원에게 망하는 화가 있었다宋人愛圖鳴骹(射箭)胡兒卒有金元之禍 (『단연총록』 권12, 사적류, 번마호아)"고 한 말을 조재삼이 인용한 말이다. "김홍도가 처음으로 이러한 그림을 그려서 오도자의 만마도와 명예를 드날렸다고 한다我國金弘道始爲圖 與吳道子萬馬圖 共馳譽云"라고 한 내용은 당시 그러한 내용이 전해오고 있다는 것을 조재삼이 기록한 것으로 보인다.[1]

1. 김홍도가 호렵도를 가장 먼저 그렸다는 기록

조재삼은 그림을 평론할 수 능력이 있는 학자였다. 호렵도를 평가하기 위해 송나라의 『권유록』을 인용한 것이라든지 『단연총록』의 글을 인용한 것은 『송남잡지』라는 백과사전을 펴낼 수 있는 조재삼의 방대한 지식을 보여준다. 백과사전은 예로부터 객관적인 사실을 정확하게 기록하는 것이므로 당시에 김홍도가 호렵도를 가장 먼저 그렸다는 것은 객관적일 것이다. 한편 김홍도가 〈음산대렵도陰山大獵圖〉를 그렸다는 기록이 있다. 이 그림이 호렵도와 같은 그림인지 살펴보기 위해 서유구의 『임원경제지』에 나오는 기록을 보면 다음과 같다.

> 우리 집에는 오래 전부터 김홍도가 그린 〈음산대렵도〉가 있다. 견본으로 여덟 폭 연결 병풍으로 되어 있다. 거칠고 누른 황야에서 활시위를 올리며, 짐승을 쫓는 모습이 혁혁하여 마치 살아 있는 듯 생동감이 넘친다. 김홍도는 스스로 말하기를, '내 평생의 득의작이니 다른 사람들이 이것을 본떠서 그린 것이 있다면 밤의 어두움 속 물고기 눈이라도 한눈에 구별할 수 있다' 고 하였다.[2]

김홍도의 〈음산대렵도〉가 〈호렵도〉와 같은 그림인지에 대해 알아보자. '음산'은 지명이고, '대렵도'라는 용어는 '대규모로 사냥하는 그림'을 이야기하는 보통명사이므로 〈음산대렵도〉는 '음산이라는 곳에서 행하는 대규모 사냥을 그린 그림'이다. 〈음산대렵도〉라는 그림이 기록으로 수없이 알려진 것을 보면 〈음산대렵도〉라는 용어는 보통명사로 생각해야 된다.

그러면 음산의 위치가 어디인지가 중요한데, '음산' 의 위치는 경방창景

方昶이 지은 『동북여지석략東北輿地釋略』에서 찾아볼 수 있다. 중국 고대 지리의 중요한 자료인 『동북여지석략』 권3에 "장백산맥은 수원성 북쪽의 대청산 즉, 음산으로부터 시작된다長白山脈來自綏遠城北之大青山即陰山也"라고 돼 있는데, 여기서 대청산은 내몽고 자치구 수도인 호화호특呼和浩特 시에 있는 산이다. 한편 음산 산맥은 대청산을 좌우로 내몽골 자치구의 고원지대를 연결하는 산맥으로 북으로는 사막지대이고, 남쪽으로는 습기가 많아 동물들이 서식하기에 알맞은 숲과 풀을 가지고 있는 지형이다. 〈음산대렵도〉에서 음산은 음산 산맥과 동일한 용어로, 산맥 남쪽과 동쪽의 숲과 풀, 강으로 이루어진 넓은 지역을 이른다. 음산 산맥의 동쪽 끝부분과 대흥안령 산맥의 서쪽 끝부분에 해당하는 지역은 북쪽 민족들이 내려와 사냥과 목축을 하기 알맞은 자연환경을 가진 곳이다. 이곳이 목란위장과 피서산장이 위치한 곳으로 중국 입장에서는 북방민족의 침입을 막을 수 있는 목구멍 같은 곳이다. 음산 산맥의 동남쪽인 이곳에서 수많은 병사를 동원하여 대규모 사냥을 통한 군사훈련을 '음산대렵' 이라 하고 이 장면을 그린 그림을 〈음산대렵도〉라 한 것이다.

따라서 김홍도가 그린 〈음산대렵도〉는 『임원경제지』에서 서술한 내용과 〈호렵도〉 병풍에서 보이는 장면들과 일맥상통한 점이 있다. 또한 김홍도가 자신의 그림은 비록 '다른 사람이 본떠서 그린다 할지라도 알 수 있다'고 한 것은 당시 이미 김홍도의 화풍이 형성되었음을 말해준다. 음산의 위치와 그림의 내용, 김홍도의 행적 등을 고려하면 김홍도의 〈음산대렵도〉와 〈호렵도〉는 만주족이 사냥하는 장면을 그린 동일한 그림으로 보아야 한다. 김홍도의 〈음산대렵도〉를 공민왕의 〈천산대렵도〉와 동일시하면서 몽골족의 사냥 그림이라고 하는 경우가 있는데 이는 천산과 음산의 위치에 대한 인식 부족에 기인한 것이다. 공민왕의 〈천산대렵도〉 혹은 〈천산엽기도〉는 천산에서 이루어진

사냥의 모습으로 음산과는 2,000㎞이상 떨어진 곳이다.

2. 김홍도 사행기록

김홍도가 〈호렵도〉를 가장 먼저 그렸다는 사실은 김홍도가 청대 수렵도를 가장 먼저 접했거나, 적어도 이른 시기에 청대 수렵도를 보았다는 것이 된다. 김홍도가 청대 수렵도를 본 행적은 부연사행에 참여한 기록에서 찾을 수 있다. 김홍도가 사행의 일원으로 연경에 다녀온 것이 확인된 기록은 1789년 6월이다. 동지정사인 이성원李性源의 사행단에 화원 자격으로는 자리가 없어 군관 자격으로 참여한 것이다. 이때 화원 자격으로 사행에 참여한 인물은 이명기로 돼 있다.[3] 이날의 기사 내용을 볼 때 김홍도를 굳이 화원이 아닌 군관 자격으로라도 사행단에 포함시킨 것은 군관이라는 자유로운 신분으로 임금의 특별한 회화 관련 임무를 수행토록 한 것으로 보인다. 이성원 일행의 사행에서 청 황실에서 자랑하고자 하는 그림들을 접했다는 중요한 근거가 될 일이 있다. 그것은 이성원 사행단이 1790년 2월 20일 귀국을 앞두고 청내부대신을 통해 황제가 보낸 조서와 함께 전도戰圖 2축을 전달받았는데, 건륭제가 1755년 이후 이리伊犁 지방과 회자回子와 대금천大金川, 소금천小金川을 토평討平한 뒤 승전하기까지 상황을 그림으로 그리고 시를 지어 무공을 기념한 것이었다.[4]

조선 사신에게 전달된 두 작품은 각각 청 궁중에서 주관하여 유럽에서 제작한 동판화 〈평정준가르회부득승도平定准噶爾回部得勝圖〉〈도 21〉 16폭과 그에 대한 어제시, 그리고 매 화폭마다 상단에 건륭의 어제시를 적은 〈평정금천득승도平定金川得勝圖〉 16폭이었다.[5] 이러한 사신들의 행적을 볼 때 김홍도가 청대 궁정회화를 접한 사실이 그의 화풍에 상당한 영향을 끼친 것은 사실일 것이다. 따라서 김홍도의 도석인물화와 진경산

중국 사행 후 그린 〈음산대렵도〉

수화, 이명기의 인물화 제작에 나타나는 서양화법과 상관관계를 주목할 만하다.[6]

　김홍도와 호렵도의 관계를 추정할 수 있는 또 다른 사례로 이의성^{李義聲} 1757-1833이 쓴 『지정연기^{芝汀燕記}』를 들 수 있다. 문인화가인 이의성은 1804년 동지사 겸 사은사 원재명의 수행원으로 사행을 다녀왔다. 『지정연기』의 호렵도 관련 글에서 청나라 수렵도의 모습을 제대로 묘사한 것으로 보이는데 정월 초 2일의 가사를 보면 다음과 같은 내용이 나온다.

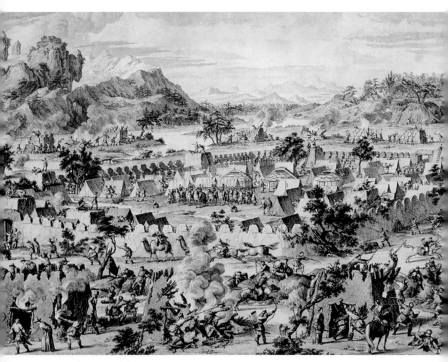

도 21. 〈평정준가르회부득승도〉, 낭세녕 등, 1765-1774년, 동판인쇄, 55.4×90cm, 대만 고궁박물원 소장

계명이 또 유리창에 갔다. 어느 골목衚衕을 지나가다 보니… 학구의 이름은 채봉蔡封이고, 강서江西 각산嶽山 사람이다. 여러 가지 각법刻法으로 도장圖署을 잘 팠고, 또 점치는 것을 좋아했다. … 그의 집안 좌우에 서화와 도자기, 골동품들이 많고, 벽에는 호렵도가 있었다. 이는 서양 사람의 작품으로 수묵의 농담이 얼핏 보면 있는 듯도 하고 없는 듯도 하였으나, 자세히 들여다보면 세밀하기가 가을 털秋毫에도 들어갈 듯했다. 사람이 지나가는데 개미만 하고, 말이 지나가는 것이 콩알만 한데, 털과 머리카락과 귀와 눈이 모두 살아 움직이는 듯하니, 참으로 귀신같은 솜씨였다. 그림의 값어치가 정은正銀 40냥이라고 하였다. 그림을 빌려 와서 관사에 있는 일행들에게 두루 보여주자, 신기하다고 하지 않는 이가 없었다.[7]

위의 『지정연기』에 나오는 <호렵도>란 명칭은 김홍도가 북경에 사행을 다녀온 이후의 상황이므로 호렵도에 대해서 당시 이름 있는 화가나 화원들은 알고 있었을 것이다. 그림을 그린 사람이 서양 사람이라고 했는데, 이는 이탈리아 선교사 출신의 궁정화가 낭세녕을 이야기하는 것으로 보인다. 또한 그림이 서양 화법의 명암법을 써서 살아있는 것처럼 느낀 것으로 보인다.

3. 《연행도》와 <호렵도>에 나타난 김홍도 화풍

김홍도가 사행을 다녀온 기록은 『승정원일기』에 나오고 있으나 사행을 다녀오면서 그린 그림은 전해진 것이 없었다. 그러다 최근 숭실대학교 한국기독박물관에서 소장하고 있는 《연행도》가 김홍도 작품이라는 것이 연구자들에 의해 밝혀졌다.[8] 《연행도》에서 보이는 김홍도의 화풍

도 22. 〈서원아집도〉, 김홍도, 1778년, 견본채색, 122.7×287.4㎝, 국립중앙박물관 소장

이 18세기에 그려진 〈호렵도〉에 짙게 드러나고 있는 것은 김홍도와 〈호렵도〉의 관련성을 보여준다.

《연행도》는 화제가 훼손되고 작가를 알 수 있는 표시가 없어, 사행노정을 기록한 실경산수화이며 작가를 이인문으로 추정하기도 한다.[9] 《연행도》를 그린 화원이 김홍도라고 주장하는 박효은의 논지 중 〈호렵도〉와 연관성이 있는 것으로 보이는 부분을 요약하면 다음과 같다.

첫째, 사행기록화라는 맥락으로 볼 때 화원은 도화서에 소속되어 궁중이나 조정에서 요구하는 국가적 회화 업무를 담당하는 직업이지만, 한편으로 조정 고위 관료나 부호들의 요구에 따라 그림을 그려주기도 했던 것은 잘 알려진 일이다. 따라서 사행에 참여한 화원은 국가의 사무

를 보기도 하지만 사행에 참여한 사신이나 그 일행의 주문에 따라 관직 생활 중의 특별한 행적인 사행을 기념하고 향후 이어질 후손의 사행시 참고할 수 있는 회화 관련 일도 했다는 사실이다.[10] 이러한 기록화의 수요는 지금의 기념사진이라는 관점에서 본다면 이해하기 쉬울 것이다.

둘째, 김홍도의 작품으로 추정되는 〈남소영도〉, 〈북일영도〉, 〈규장각도〉,《관서십경도》 등과 《연행도》에 보이는 작품의 구도에서 유사성을 찾았다. 이들 작품들의 평행사선 구도 화풍이 부분적으로 일치하는 면이 있고, 김홍도가 1778년에 그린 〈서원아집도〉〈도 22〉 및 1784년 그린 〈단원도〉 등의 평행사선 구도와《연행도》의 〈산해관〉, 〈서산〉, 〈오룡정〉에 보이는 화풍이 유사하다고 판단했다.

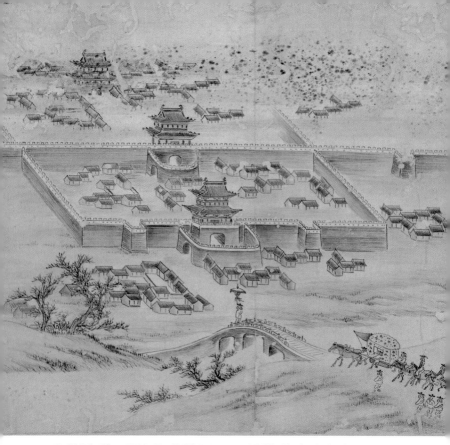

도 23. 〈산해관〉, 김홍도, 1784년 이후, 지본채색, 34.9×44.8㎝, 숭실대학교 한국기독박물관 소장

셋째는《연행도》의 세부적인 표현과 김홍도 화풍을 비교했다. 그 중
에서 호렵도와 비교됨직한 부분은 말·인물·기물석교·비석·털가죽 가마 그림에
보이는 일정한 패턴과 특징적인 요약이 김홍도의 화풍과 유사한 점을
들어 김홍도의 작품으로 보았다. 김홍도의 양식적 특징을 잘 판별할 수
있는 표현법이 말에서 나타나는데《연행도》의 〈산해관山海關〉〈도 23〉과
〈조공〉〈도 24〉에 표현된 말의 특징이 김홍도의《화성능행도》중 〈환어
행렬도〉〈도 25〉의 말 표현과 유사하다. 뚜벅뚜벅 걷는 말의 자세를 표
현하고자 다리 관절과 발굽을 일일이 분절적으로 묘사하고, 짧은 선이

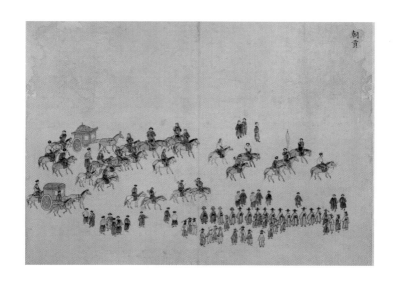

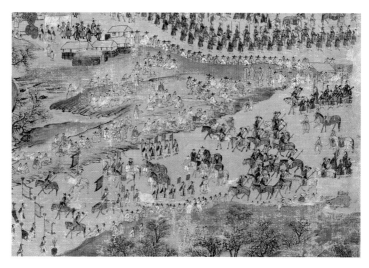

도 24. 〈조공〉, 김홍도, 1784년 이후, 지본채색, 34.9×44.8㎝, 숭실대학교 한국기독박물관 소장

도 25. 〈환어행렬도〉, 1795년경, 견본채색, 151.5×66.4㎝, 국립중앙박물관 소장

 중국 사행 후 그린 〈음산대렵도〉

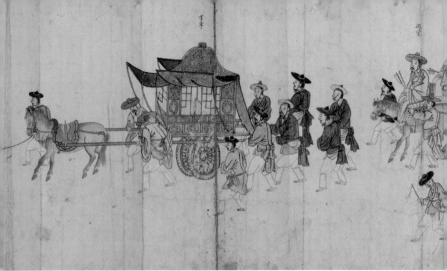

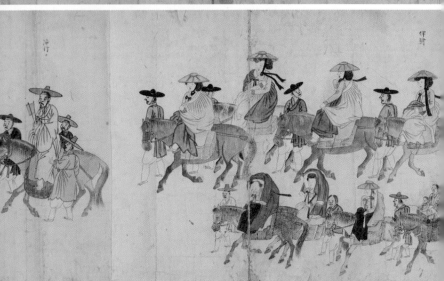

도 26. 〈안릉신영도〉, 김홍도, 1786년, 수묵담채, 25.3×663cm, 국립중앙박물관 소장

나 점으로 그린 눈, 붓질의 방향과 강도를 조절해서 그린 갈기 등에서 비슷하게 묘사되었다는 것이다.

한편 진준현은 김홍도와 가장 가까운 것으로 보이는 이명기, 이인문

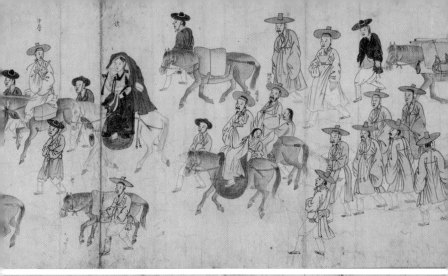

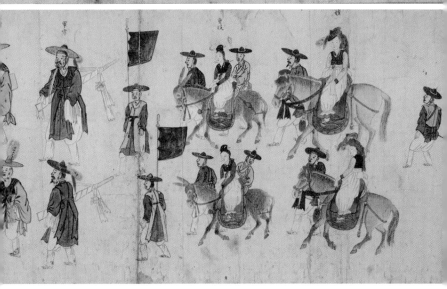

의 화풍을 비교해《연행도》에 나타나는 말 그림은 〈안릉신영도〉〈도 26〉
등에 나타나는 김홍도의 영향을 받은 화풍이라고 했다.[11] 결론적으로
진준현은《연행도》는 1789년 동지사행에 군관으로 참여한 김홍도가 중
심이 되어 그린 기록화이자 진경산수화로 보았다.

7

조선 호렵도와
청나라 수렵도,
무엇이 다른가

———

청대 수렵도서 빌려온 모티프

胡獵圖

조선에 영향을 끼친 중국의 수렵도는 크게 두 갈래로 파악된다. 하나는 공민왕의 〈천산대렵도〉와의 친연성이 있는 부류이다. 이 부류의 대표적인 그림들은 기록상으로 북송 휘종대의 『선화화보宣和畵譜』에서 구분한 화문 중 하나인 「번족문蕃族門」에서 설명된 작품들과 유사한 형식으로 판단된다.[1] 이들 작품들은 후당後唐에는 호괴가 그린 〈출렵도出獵圖〉, 〈회렵도回獵圖〉, 이찬화가 그린 〈사기도射騎圖〉[2]가 있고, 송대에는 가태연간에 화원의 대조로 있던 진거중의 〈평원사록平原射鹿〉과 〈출렵도〉, 원대에는 유관도의 〈원세조출렵도元世祖出獵圖〉〈도 27〉, 명대에는 구영의 〈추렵도秋獵圖〉〈도 28〉 등이 번족문과 유사하다.

공민왕의 〈천산대렵도〉 형식과는 다른 한 부류의 중국 수렵도는 청대에 그려진 〈목란도〉 형식의 수렵도에서 찾을 수 있다. 조선에서 주로 18세기 이후에 유행한 호렵도는 후자의 경우로서 청과의 회화 교섭에서 영향을 받은 것이 분명하다.

이 두 갈래의 수렵도가 명확히 구분되는 것은 작품의 구성과 모티프, 그림에 등장하는 인물들의 복식을 살펴봄으로써 명확히 알 수 있다. 청대 궁정회화인 〈목란도〉와 청대 수렵도의 영향을 받은 호렵도의 비교를 통해 청대 수렵도의 수용 과정을 살펴보고자 한다. 호렵도에 청대 수렵도의 소재가 그대로 유지된 것은 무엇이고 변화되어 조선의 양식이 된 것은 무엇인지 같은 형식의 작품들을 비교하면서 살펴보기로 한다.

1. 구성장면 비교

조선시대 호렵도의 작품 구성은 주로 병풍 형식으로, 화면의 구성은 출렵하는 장면과 너른 들판과 산야에서 사냥하는 장면, 사냥물을 바치는 장면(혹은 **사냥 후의 의식장면**)을 기본으로 조합하여 이루어진 것이

청대 수렵도서 빌려온 모티프

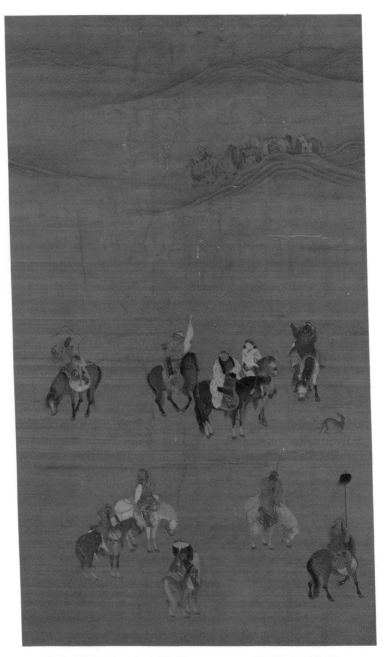

도 27. 〈원세조출행도〉, 유관도, 1280년, 견본채색, 182.9×104.1㎝, 대만 국립고궁박물원 소장

대부분이다. 우선 초기의 작품인 울산박물관 소장의 〈호렵도〉〈도 29〉
는 〈목란도〉나 〈초록도〉와 거의 유사한 구성을 보이고 있다. 즉 계곡
속을 이동하는 장면이라든지, 소나무의 표현, 말을 타고 천천히 이동
하는 자세 등은 〈목란도〉나 〈초록도〉와 상당한 친연성이 있음을 보여
준다.

청대 수렵도 중 병풍으로 그려진 작품과 병풍 형식으로 그려진 호렵
도를 비교해 보면 상호간의 영향 관계를 명확히 알 수가 있다. 청대 수
렵도 중 〈목란도〉는 전체 4권의 60미터에 이르는 초대형 작품인데, 당
시 황실 이외에서 이를 제작하는 것은 현실적으로 불가능한 일이었다.
따라서 이들 도에서 중요한 장면만 발췌해서 만주족의 수렵 활동을 표
현한 작품들이 이러한 형식의 작품이다.

〈목란도〉 제1권에서 제3권까지는 이동하는 장면이 주를 이루고 있
다. 따라서 이동하는 장면을 하나의 경군景群3으로 묶어서 압축, 요약하

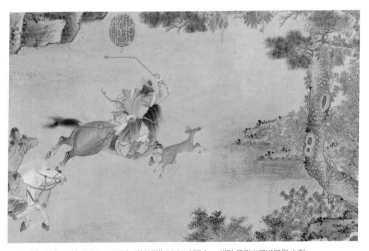

도 28. 〈추렵도〉, 구영, 1494–1552년, 지본채색, 30.8×277.9㎝, 대만 국립고궁박물원 소장

청대 수렵도서 빌려온 모티프

면 우선 목란추선을 위해 이동하는 장면과, 피서산장에서 몽고 왕족들과 잔치를 하는 경군, 사냥터로 이동하기 위해 애구崖口를 통과하는 장면, 본격적인 사냥인 위렵을 하는 경군으로 구분할 수 있다. 따라서 대부분의 호렵도는 이것을 조합하거나 특정 경군은 생략하여 구성한 것이다. 이러한 구성을 이해하기 위해서는 〈목란도〉 제4권을 잘 살펴보아야 한다. 이 작품에는 이야기식 수렵도의 제경군諸景群이 모두 포함되어 있다. 이러한 〈목란도〉 형식 작품으로는 앞의 북경 수도박물관 소장의 〈타렵도打獵圖〉 권〈도 13〉과 〈타렵도〉 통경병〈도 14〉이 있다. 이들 작품은 구성방식에 있어 유사한 전개 방식을 취한다.

병풍 형식으로 제작된 청대 수렵도 중에서 호렵도와 가장 유사한 구

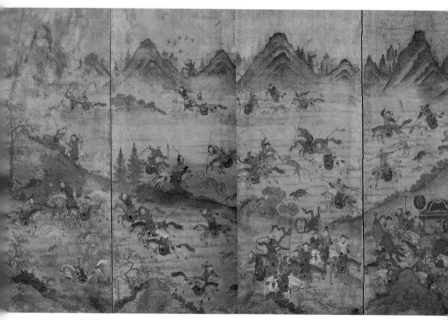

도 29. 〈호렵도〉, 8폭 병풍, 18세기 말, 지본채색, 127×52㎝, 울산박물관 소장

성으로 제작된 작품은 수도박물관 소장 〈타렵도〉 통경병을 들 수 있다. 이 작품은 앞에서도 언급했지만 청대 수렵도 중에서 〈목란도〉에 있는 여러 모티프를 조합하여 한 개의 병풍으로 만든 것으로 호렵도와 구성이 유사한 것으로 큰 의의가 있다. 이 작품의 구성은 출렵하는 행렬이 이어지는 장면과 사냥하는 장면, 사냥을 한 후 천막에서 행사를 하는 장면의 3단계로 구성되어 있다. 이 작품을 통해 각 단계별 구성 장면이 의미하는 문화사적 배경을 살펴보고, 호렵도와 비교해 보려고 한다.

첫째, 출렵하는 단계에서 보이는 청대 수렵도의 특징은 출렵의 과정을 상세하고 세밀하게 표현한다는 것이다. 이러한 출렵 과정을 통해 만주족의 기사정신과 사냥에 임하는 진지한 태도 등을 표현한 것으로

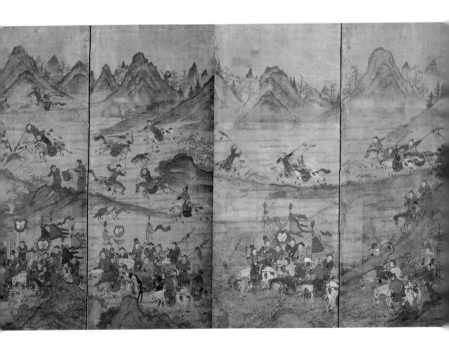

청대 수렵도서 빌려온 모티프

보인다. 건륭황제가 등장하는 사냥 그림에서는 대개 출렵하는 단계에서 말을 탄 황제의 모습을 통해 황제의 통치 이미지를 시각적으로 잘 나타낸다. 한편으로는 바위산으로 이루어진 계곡을 아주 길게 표현하여 사냥터가 별도의 장소에 있음을 보여준다. 이러한 장면은 피서산장에서 사냥터인 목란위장에 들어가기 위해서는 암산의 바위계곡을 통과해야 하는 것을 표현하고 있는 것이다. 건륭황제의 오언시五言詩 〈입애구시入崖口詩〉가 이를 잘 묘사한다.

조가朝家에서 무예를 중히 여겼더니
훌륭한 사냥터가 자연에 만들어졌다
지금이 아니면서도 지금인 것은
조상의 가풍이 오래 이어져 왔음이로다
겹겹이 솟은 바위가 산봉우리를 에워싸니
애구가 바로 관문이구나
절벽은 산과 산을 가르고
이손伊遜은 큰물로 굽이치네
추선에 이곳을 지날 때마다
언제나 말을 멈추어 머무르게 한다
봉우리 사이마다 안개가 피어오르고
계곡 물은 졸졸 흘러내리네
푸른 잎 초목에 노란 꽃 피고
높고 낮은 도자가 어울려 절경이구나
작년에 낙이洛伊에 순행하여
그곳에서도 애구는 보았지만
수 갈래 산길과 굽이진 계곡이

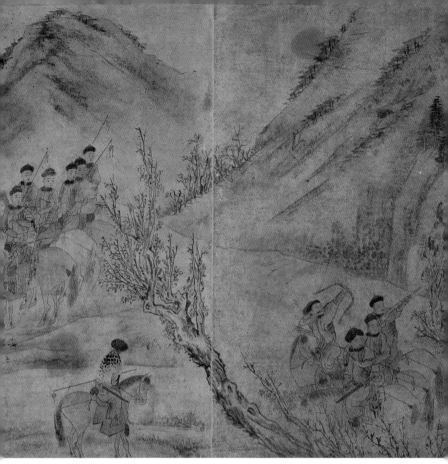

도 30. 〈호렵도〉, 8폭 병풍, 계곡통과 장면, 행원, 1885년, 지본채색, 183.5×560㎝, 국립민속박물관 소장

여기와 비교할 데 어디 있으랴

이 시는 청조가 군사훈련을 얼마나 중시했는지를 설명하면서 동시에
절벽 입구의 지형에 대해서도 잘 묘사하고 있다. 절벽 입구를 들어서면
바로 그 유명한 목란위장이 나온다. 시의 내용 중 "추선에 이곳을 지날
때마다"는 건륭황제가 가을사냥을 할 때마다 이 애구를 통해 사냥터에
들어갔다는 내용이다. "수 갈래 산길과 굽어진 계곡"은 사냥터로 이동

청대 수렵도서 빌러온 모티프

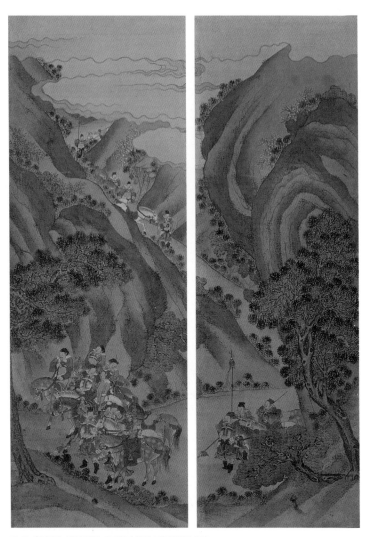

도 31. 〈호렵도〉, 10폭 병풍, 계곡통과 장면, 가천박물관 소장

하는 애구의 모습을 사실적으로 표현한 것이다.

〈목란도〉에는 애구를 향하는 인마들의 행렬이 수도 없이 이어지는 장면이 여러 곳 있다. 북경수도박물관 소장 〈타렵도〉 통경병의 1폭에

서 애구를 표상하는 바위계곡을 통과하는 장면이 묘사돼 있다. 호렵도
에서도 바위 계곡을 통과해 사냥터에 도달하는 모티프가 여러 작품에
서 나타난다. 삼성미술관 리움 소장 〈호렵도〉, 국립민속박물관 소장 〈호
렵도〉〈도 30〉, 가천박물관 소장 〈호렵도〉〈도 31〉 등에서 이와 같은 모티프
를 찾을 수 있다. 그러나 조선시대의 호렵도는 이러한 바위계곡 통과 의
미가 만주족의 의식과 달리, 바위계곡을 통과하는 청대 수렵도의 장면만
보고 이를 간략하게 묘사했기 때문에 바위계곡의 모습은 오히려 짧게 그
렸다. 청대 수렵도에서는 왕공귀족이 바위계곡을 통과하는 장면에 주를
두고 묘사한 반면, 호렵도에서는 왕공귀족이 바위계곡 입구에 모여 무리
를 이룬 장면으로 변형됐던 것이다. 그래서 호렵도에서는 인물의 표현이
산수보다 훨씬 더 강조된 특징이 있다.

둘째, 수렵장면을 살펴보자. 청대 수렵도에서는 포위해서 사냥하는
여진족의 전통 사냥법인 위렵을 묘사한다. 여진족인 만주족의 전통 사
냥법이 몰이사냥인데, 사냥과 군사훈련이 동일한 방식이라는 사실은
앞에서 이야기한 바 있다.

> 미리 짐승을 몰아넣을 장소를 정하여 놓고, 그곳에 황색기黃色旗
> 를 세운 뒤 총지휘자가 진을 형성한다. 여기서부터 남색기藍色
> 旗를 가진 부대가 선두에 서서 좌우로 갈라져 전진하여 짐승을
> 몰기 위하여 산을 둘러싸며 포위진包圍陣을 친다. 이 포위진의
> 양익에 홍색기와 백색기를 세우고 지휘자가 각자의 부서를 지
> 키게 한 후, 점차 진형陣形을 좁혀 황색기가 있는 곳으로 몰아넣
> 는 방법인 것이다. 이와 같이 몰이사냥 방식이 그대로 그들의
> 공성攻城 전술에 응용되었다. 즉 포위하는 산 대신에 성이 그 대
> 상으로 되는 것이다. 환언하면 짐승을 잡는 대신 인간을 포획

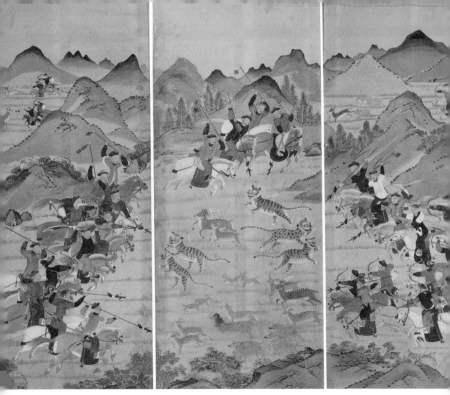

도 32. 〈호렵도〉, 12폭 병풍, 위렵 부분, 19세기 말, 지본채색, 한국미술박물관 소장

하는 조직으로 된 것이다. 따라서 몰이사냥은 사냥을 위한 것임과 동시에 전투훈련이기도 하였다.[4]

이러한 수렵 장면에 대한 설명은 목란 제4권 합위의 수렵장면인 위렵의 모습을 상세히 묘사한 것이다. 북경 수도박물관 소장의 〈타렵도〉 12폭 병풍에서도 이러한 위렵 장면이 묘사돼 있다. 호렵도에도 간혹 이러한 위렵을 묘사한 장면이 남아 있는데, 한국미술박물관 소장 〈호렵도〉 〈도 32〉를 들 수 있다. 이러한 장면은 조선시대 호렵도에는 잘 묘사되지 않고, 다만 사냥감을 따라 말을 타고 치달리는 장면으로 묘사한 점이 차이를 보인다.

셋째, <목란도>에서 의식 장면은 목란도 제2도 하영과 목란 제3도 연연의 의식 장면이 그 연원이 된다. 목란위장에서 황제·황자·신하들은 72개의 사냥터에서 보름 이상 수렵활동을 한 후 포획물을 가득 싣고 피서산장으로 돌아왔으며, 피서산장에서는 "병사의 기사를 훈련하고 북방민족을 안무한다習武綏遠"는 정책의 연속으로 황제가 피서산장 만수원에서 대몽고포연大蒙古包宴을 열었다.[5]

사냥 후 의식 장면은 목란도의 이 같은 장면을 묘사한 것이다. 사냥 후 의식 장면에서는 우선 주인공이 정좌한 천막을 의장한 모습이 차이가 많은데, 청대 수렵도는 야외 천막을 중심으로 소나무를 포치하고 행사를 하는 장면이 위주가 되는데 비해 호렵도는 주인공의 위엄을 상징하기 위해 천막 주위에 각종 기창을 즐비하게 배치했다. 청대 수렵도에

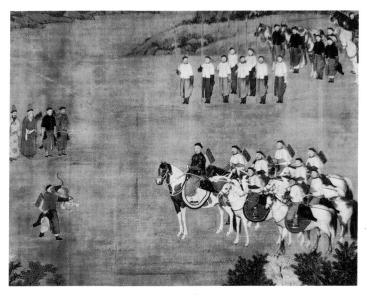

도 33. 〈총박행위도〉, 호랑이 바치는 장면, 북경 고궁박물원 소장

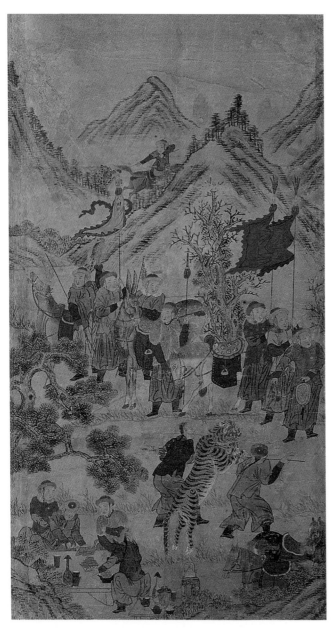

도 34. 〈호렵도〉, 8폭 병풍, 호랑이 바치는 장면, 19세기 말, 지본채색, 경기대박물관 소장

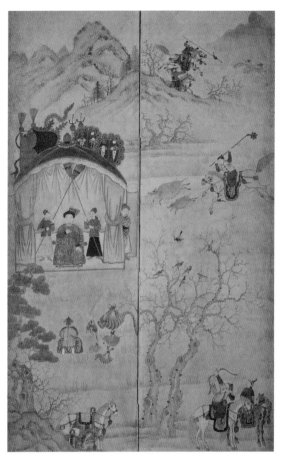

도 35. 〈호렵도〉, 12폭 병풍, 호랑이 바치는 장면, 19세기 말, 지본채색, 계명대박물관 소장

서 포획물을 황제에게 바치는 장면이 있다. 예를 들면 북경고궁박물원 소장 〈건륭총박행위도〉〈도 33〉에서는 어린 호랑이를 바치는 장면이 있다. 그러나 19세기 중반 이후에 그려진 호렵도에서는 호랑이가 사람보다 더 크게 묘사되고 대부분의 작품에서 사냥한 호랑이를 왕공귀족에게 바치는 장면을 묘사했다. 사냥한 호랑이를 바치는 장면이 잘 표현된

청대 수렵도서 빌려온 모티프

작품은 경기대박물관 소장 〈호렵도〉〈도 34〉, 계명대박물관 소장 〈호렵도〉〈도 35〉를 들 수 있다. 이처럼 청대 수렵도에서 몽고부족을 위무하기 위해 잔치를 하고 사냥에 참가한 이들이 포획물(주로 사슴)을 황제나 왕공에게 바치는 의식 장면은 만주정신의 의미를 담은 장면이지만, 호렵도에서는 이러한 모티프만 차용하다 보니 호랑이 사냥을 중점적으로 묘사하고 포위물의 종류도 호랑이가 많은 부분을 차지하는 현상이 벌어졌다. 이러한 만주의식과 조선시대 호랑이 퇴치 정책이 결합되어 새로운 의미의 도상이 호렵도에 구현된 것이다.

2. 소재 및 채색의 비교
인물묘사

〈목란도〉를 비롯한 청대 수렵도에 등장하는 인물들의 표정은 청대 궁정회화의 표현법을 따르고 있다. 특히 〈목란도〉에는 건륭황제가 4번 등장하는데, 이때 황제는 무표정하고 근엄한 모습으로 초상화 화법과 같은 방식으로 그린 것을 알 수 있다. 건륭황제가 황제 복장을 하고 어좌에 앉은 모습이나, 강남 지방 순례, 사냥, 의례 등 일련의 행사에 참가한 모습에서도 동일한 표정으로 스스로를 나타냈다. 이와 같이 다양한 행사에서의 건륭제 모습은 낭세녕이 서양화법으로 매우 사실적으로 묘사했다. 이처럼 배경은 중국 전통적이면서 서양화법의 얼굴은 전 초상에서 일괄적으로 나타나 건륭제에 의해 의도된 것으로 보인다.[6] 건륭제의 근엄하고 무표정한 화법은 조선 후기 호렵도에도 영향을 주어 호렵도에 등장하는 인물들은 하나 같이 건륭제 초상과 같은 표정을 짓고 있다.

의장물의 변화와 서수의 등장

청대 수렵도에서는 의장물이 등장하더라도 간단한 깃발 정도만 묘사됐다. 그러나 호렵도에서는 상당히 많은 수의 의장물이 나타난다. 계명대박물관 소장 〈호렵도〉의 경우, 여기에 주인공을 장엄하는 의장물에 정절旌節을 그려 넣어 이것이 임금의 행렬임을 강하게 암시하고 있다. 덮개도 산繖과 선扇의 위치가 임금이 타는 말인 좌마座馬 주변의 의장 행렬에 포함돼 있다. 악기는 북을 치는 고수가 등장하는데, 북은 박자를 맞추어 행진을 원활히 하는 용도로 많이 사용된다. 적笛은 취타대의 일원으로 참여한 것이 보이고 있고, 나팔喇叭은 취타대의 주류를 이룰 만큼 많은 인원이 그려져 있다. 이 작품에서도 나팔을 부는 악대가 보인다. 이처럼 행렬에 포함된 의장물로 신분을 암시하는 것은 조선 민화의 특징이라 할 수 있다.

조선시대 호렵도에서는 청대 수렵도에서는 보이지 않던 서수瑞獸가 나타나기도 했다. 육아백상, 기린, 해태, 백호와 같은 서수가 등장하여 작품에 강한 상징성을 부여한 것도 호렵도에서 볼 수 있는 현상이다.

복식과 복색의 비교

사냥하는 그림은 말을 타고 활을 쏘는 그림이 대부분이다. 이러한 모티프는 호쾌하고 역동적인 모습을 표현하기 때문에 동서양을 막론하고 많은 소재로 활용돼왔다. 중국은 『선화화보』에 「번족문」이라는 별도의 화문을 두어 북방 유목민족의 수렵 장면 및 생활풍습을 구분했을 정도다. 이미 청대 〈목란도〉 형식의 수렵도와 조선후기 호렵도의 연관성에 대해서는 어느 정도 확인했다. 그러나 이를 더욱 명확히 구분하기 위해서는 작품에 등장하는 인물들의 복식을 잘 살펴보는 것이 좋겠다.

궁정회화는 왕조 시대의 사상, 미의식, 복식, 무기, 건축양식 등의 생활상과 문화를 생생하게 묘사한다. 그러므로 궁정회화는 그 시대 지배계급의 복식 연구에 결정적 자료가 된다. 중국 최후의 통일왕조인 청은 만주족의 복식을 기본으로 한·만의 복식 형태가 상호영향을 주며 새로운 복식문화를 형성했기 때문에 역대 중국 복식 중 가장 복잡하고 독특한 특징들을 가지고 있다.[7] 다른 왕조와는 구별되는 독특한 복식 체계 때문에 궁정회화에 나오는 복식 연구로 왕조의 구분이 가능한 것이다.

유목민족인 만주족은 말을 타고 생활하는 습성 때문에 기마복이 일상복이었다. 이러한 특성이 가장 잘 나타나는 의복이 행복行服이다. 낭세녕이 그린 〈초록도〉에서 건륭제는 백마를 타고 사냥을 위해 일행들과 천천히 이동하고 있다. 머리에는 챙이 올라간 동행관冬行冠을 쓰고 마제수와 행포行袍 위에 행괘行褂를 착용하고 있다. 소재는 행포, 행괘 모두 고급 잘피貂皮(담비가죽)이다. 행포는 기마의 편리함을 위해 우측 앞자락이 1척 짧은 결금포缺襟袍지만 그림에서는 확인되지 않는다. 행괘는 마괘라고도 하며 허리길이이고 소매도 팔꿈치 길이로 짧다.

낭세녕의 또 다른 작품인 〈사렵도〉에도 건륭제가 등장하는데 역시 동행관, 행포, 행괘 차림으로 사냥을 하고 있다. 건륭제의 〈홍력자호도〉에서도 동행관에 행포를 입고 착수를 하고 있고, 깃에 담비털을 가한 괘를 착용하고 있다. 이 수렵도들을 보면 행포 위에 마괘를 착용하는 것 외에, 행포 위에 장포를 착용하기도 한다는 것을 알 수 있다.[8] 이와 같이 청대 복식의 특색은 기마민족의 특징인 마제수, 길이가 허리를 넘지 않고 소매도 팔꿈치를 덮을 정도로 짧은 웃옷인 행괘를 입는데 여름에는 비단, 겨울에는 모피를 사용해 만들었으며 긴 단추 형태인 누반을 했다. 마갑은 소매가 없는 짧은 조끼로 처음에는 속에 입었으나 만청에 이르러서는 겉에 착용했다.[9]

도 36. 〈호렵도〉, 8폭 병풍, 출행 장면, 경기대박물관 소장

청대 수렵도서 빌려온 모티프

이러한 청대의 복장은 색채로 신분을 구분하기도 하는 등 색채에서도 특징적인 면이 있다. 첫째, "청색 복색의 시대"라고 할 만큼 청색 계통의 사용이 두드러졌다. 둘째, 명황색明黃色의 상징성이 강화됐다. 명황을 제외한 다른 기미의 황색들이 신분에 따라 사용됐으나 황제의 색인 명황은 사용이 제한됐다. 셋째, 명대 한족 문화에서 가장 선호되던 홍색은 청대에도 지속적으로 선호됐는데, 특히 길상의 의미로 귀족계급에서 선호했다. 넷째, 짙은 색상의 사용이 주목됐다. 심청, 청, 석청 같은 청색계, 유록색 같은 녹색계, 갈색계 등의 짙은 색이 애용됐다. 다섯째, 백색은 상복喪服 색이라 해서 회피했는데, 백색으로 보이는 일상복은 옥색이나 월백색 등 녹색이나 청색 기미를 약하게 띠는 색을 사용하는 경향이 많았다. 여섯째, 색채 조화는 보색 대비나 명도 대비를 활용해 화려함을 강조했다.[10]

이처럼 청대의 복식은 형태나 색채의 사용에서 이전 왕조와는 확연히 구분되는 특성이 있다. 조선 후기 호렵도는 대부분 이러한 청대 복식의 모양을 모방했지만 색채에서는 청대 복식을 따르기보다 다양한 색채를 사용했다. 즉 청나라의 복식에 주로 사용되던 군청색이나 명황색, 담비가죽으로 만든 마괘 등을 청색이나 녹색, 보라색 계통 색으로 그린 것은 청대 수렵도와 구분되는 부분이다. 그 예로 계명대박물관 소장 〈호렵도〉나 온양민속박물관 소장 〈호렵도〉, 경기대박물관 소장 〈호렵도〉〈도 36〉의 출행 장면에 등장하는 여러 인물들의 복장에서 확인할 수 있다.

胡獵圖

청대 수렵도와 호렵도의 관계에서 소재와 모티프의 친연성을 고려한다면 호렵도는 청대 수렵도로부터 연유된 것이 분명하다. 그러나 조선에서는 〈목란도〉가 지니는 황실 기록화의 역사적 의미와 배경은 중요하지 않았고, 단지 장면 모티프만 소재로 활용돼 그려진 것으로 보인다.

청대 수렵도서 빌려온 모티프

8

'감계'를 위한
호렵도

—

정조의 군사정책과
청나라 기마전술의 수용

胡獵圖

조선시대 호렵도가 어디서 어떻게 사용되었을까? 회화 자료를 분류하는 방법은 기능별 분류, 제작자와 소비자를 기준으로 하는 분류, 형식 분류, 시기별 분류, 양식 분류 등 다양한 방법이 있다. 용도의 분류는 쓰임에 대한 분류로서 호렵도가 어디에 쓰였는지 또는 어떠한 목적으로 쓰였는지에 대한 구분을 의미한다. 호렵도의 기능적 분류가 용도라고 할 수 있는데 호렵도는 대개 감계용, 군사시설용, 민간장식용으로 구분할 수 있다.

호렵도가 처음 도입될 때의 용도는 감계용鑑戒用이었다. 정조의 무비武備를 기본으로 하는 군사정책과 청나라 왕실 특히 강희황제, 건륭황제의 무비정책과 기마전술을 본받고자 하는 의도가 깔려있었다고 볼 수 있다. 조선시대에 왕이 재위 기간 동안 주로 보는 그림은 어진, 기록화, 감계화, 장식화, 세화, 감상화 등을 비롯하여 보고용으로 올라오는 그림 등 많은 사례가 있다. 왕은 때때로 자신의 선호와 관계없이 의례의 일환으로 혹은 교훈을 얻기 위해, 그리고 실용적인 목적에서 그림을 접했다.[1] 왕과 가장 밀접한 관계에 놓인 그림은 교훈과 감화를 주는 감계화를 기본으로 했다.

조선과 달리 청나라 황실에서 수렵도는 기본적으로 기록화로 제작됐다. 조선에서 청나라의 기록화를 수용한 것은 청나라 수렵도에서 어떠한 교훈을 얻거나 감상을 위한 것이어야 하는데, 사냥 그림을 감상한다는 것은 논리적으로 궁색함에도 불구하고 조선 왕실의 통치에 필요한 교훈이나 본받을 만한 가치가 있었기 때문이다. 조선 왕실에서 호렵도를 소장하고 감계용으로 사용했다는 사실을 보여주는 문헌자료가 있는데,『홍제전서弘齋全書』와『내각일력內閣日曆』의 기록을 들 수 있다.[2] 정조의 문집인『홍제전서』「춘저록」에 <음산대렵도陰山大獵圖>를 곁에 두고 그 의미를 되새기면서 시를 읊은 것인데 그 내용은 다음과 같다.

정조의 군사정책과 청나라 기마전술의 수용

음산대렵도의 병풍을 두고 읊다

대막의 남쪽엔 오랑캐의 조정 멀기도 한데大漠之南曠虜庭

한 나라 천자가 위세와 명성 크게 떨쳤네漢家天子振威聲

백등의 남은 치욕은 갚기가 용이했으나白登餘恥酬容易

천고에 응당 독무의 이름을 길이 말하리千古應辭黷武名3

『홍제전서』는 1799년정조 23년 1차 편찬했다. 내용은 한 고조가 일찍이 스스로 군대를 거느리고 흉노 묵특冒頓을 치러 갔을 때 묵특이 정병 30여 만을 풀어 백등산에서 7일 동안이나 포위함으로써 한 고조가 큰 곤욕을 치른 일을 읊은 것이다. 마지막 절에 '천고에 응당 독무의 이름을 길이 말하리'에서 독무黷武는 무력을 남용한 것을 이른다. 한 무제는 특히 흉노와의 전쟁을 많이 하여 극획克獲의 공도 있었던 반면 그때마다 흉노의 보복을 받아, 흉노와 전쟁을 치르는 30여 년 동안 많은 손상을 입었으므로 이른 말이다. 이는 오랑캐인 청나라가 기마전술로 쳐내려와 조정이 남한산성에 포위돼 곤혹을 치른 병자호란의 치욕을 거울로 삼겠다는 의지를 은유적으로 표현한 것으로 해석할 수 있다.

또한 『내각일력』에 따르면 자비대령화원 녹취재의 시제로 호렵도를 출제했다는 기록이 있고 이 시험 결과에 따라 화원들의 등위를 기록해 놓았다. 이 기록에 따르면 '자비대령화원 녹취재 2차 시험에 인물, 호렵도를 출제하였으며 김득신, 이인문, 김명원이 등위에 올랐다'고 했다.4 『내각일력』은 정조 때부터 내려온 규장각 공식기록이므로 호렵도가 조선 후기의 공식 화제임을 알 수 있다. 또한 자비대령화원은 국왕의 직속 화원이므로 녹취재에 호렵도가 화제로 출제된 사실은 당시 화원들에게 호렵도는 숙달돼야 하는 그림임을 알 수 있다. 무엇

보다도 호렵도의 화문이 인물문이라는 사실은 호렵도가 청에서 조선
으로 전해질 때 왕실에서 이 그림을 보고 본보기 삼을 만한 내용이 있
었다는 의미이다.

18세기부터 조선이 청으로부터 호렵도를 수용해 왕실에서 감계용
으로 사용한 사상적 배경은 조선 왕실의 사냥 인식과 정조의 군사정책
이 호렵도의 유행과 궤를 같이 한 데 있다. 정조 당시의 군사문화는 문
무의 관원으로 출세하는 데 기사수렵이 필요조건이었다. 이러한 사실
들에 대해 문헌을 중심으로 검토하고, 특히 정조의 융정戎政을 살펴보
고자 한다.

1. 사냥은 일종의 군사훈련

고대부터 왕실에서 행한 사냥 행사는 왕공귀족의 유렵遊獵과 제전의
식, 군사훈련의 목적을 가진 행위로서 오랜 전통을 가지고 있다. 오랜
사냥 전통에 대한 가장 기본적인 기록인 『주례周禮』[5]에 따르면 고대 중
국에서는 사냥을 통해 사계절의 군사훈련을 실시하고 사냥으로 잡은
금수는 계절의 제사법에 따라 제사를 지낸 전통이 있었다. 『춘추좌씨
전春秋左氏傳』에는 "주나라 천자는 매년 사계절에 행하던 사냥, 즉 춘수
春蒐, 하묘夏苗, 추선秋獮, 동수冬狩를 농사의 틈에 이용하고 이를 강무하였
음"을 기록하고 있다.[6] 그리고 『맹자』에도 "예로부터 사계절의 사냥
은 다 농사의 틈을 이용하였는데 이를 강무라 하였다"[7]고 전한다. 농
사의 틈을 이용해 사냥으로 군사를 훈련시키는 일을 '강무'라 한 것을
알 수 있다.

고대 중국 황실에서 사냥의 개념이 농한기를 이용한 군사훈련이었
던 것에서 황제의 사냥놀이가 추가되는데 이러한 황실 사냥의 웅대함
과 화려함에 대한 가장 대표적인 기록이 사마천의 『사기史記』이다. 『사

기』의 「사마상여열전司馬相如列傳」에 보면 사마상여가 양梁 나라의 효왕을 위해 『자허부子虛賦』를 지었고, 한 무제를 위해 『유렵부遊獵賦』를 지었다는 내용이 있다.

춘추전국시대에 들어오면 각국의 제후들은 패권자의 신분 과시로서 저마다 앞을 다투어 큰 규모의 엽장을 축조, 사유했다.[8] 왕과 귀족들은 엽장 안에 토대土臺를 만들고 이 위에서 제사를 지내고 경색을 즐기며 주연을 열고 활로 새를 쏘며 사냥을 했다고 한다.

당시에는 유락용 이궁과 같은 곳도 있어 이곳에서 군주들은 진귀한 동물들을 키우고 높은 대 위에서 유락하며 연회를 벌였다.[9] 주 왕실의 통제가 상실된 춘추전국시대에는 열국간의 패권 다툼이 극에 달해 이 무렵부터 차마車馬를 잘 부리는 '어御'나 활을 잘 쏘는 '사射'와 같은 무술이 군자나 사인士人들의 필수교양인 육예六藝로서 육성된 것으로 보인다.[10] 차마의 경우 전차를 포함해 지배층의 사냥과 운수용으로도 널리 애용되었던 듯, 『시경』의 시 300여 편 가운데 60여 편이 이에 관해 언급한 부분이 있다.[11] 이와 같이 중국 황실의 화려하고 사치스러운 사냥 전통은 오랜 역사를 가지고 확립돼 왔다.

동아시아권의 역사를 공유하는 한·중 왕실의 사냥에 대한 의식은 닮은 점이 많다. 우리나라의 문헌에도 사냥에 대한 기록이 많이 나오는데, 『삼국사기』를 보면 사냥은 오락, 무예의 기능뿐만 아니라 제사를 지내기 위해서 행해졌다.

고구려는 항상 3월 3일 낙랑의 구릉에 모여 사냥하고 돼지, 사슴을 잡아 하늘과 산천에 제사한다.[12]

고구려에서는 항상 봄철 3월 3일이면 낙랑 언덕에 모여 전렵田獵

을 하고, 그 날 잡은 산돼지와 사슴으로 하늘과 산천신山川神에 제
사를 지내는데, 그 날이 되면 왕이 나가 사냥하고, 여러 신하들
과 5부의 병사들이 모두 따라 나섰다.[13]

위의 두 기사를 보면 고구려에서는 매년 3월 3일에 수렵행사를 거
행하는데 그 규모가 왕과 여러 신하들뿐만 아니라 5부의 병사들이 모
두 참가하는 대규모 연례행사였다. 사냥 행사의 성격은 제사와 군사훈
련을 겸한 제전적祭典的 행사임이 분명하다.

고려 시대에는 사냥의 목적이 『주례』의 예를 따른다는 기록이 『고
려사』에 나온다. "비록 사방이 무사하다 할지라도 전쟁을 잊지 않아야
하며 군대로 나를 경비하고 살피며 우방을 규합하고 사냥으로 군사를
연습한다"라고 전하며 날래고 용감한 자를 선발해 활쏘기와 말타기를
훈련하도록 했다.[14] 여기에서 보면 고려시대에도 사냥을 통해 군사훈
련을 하도록 했음을 알 수 있다.

조선왕조에서 사냥에 대한 인식은 왕실의 안정과 집권체제를 합리
적으로 이끌어가기 위한 제도로 정비된다. 조선왕조의 통치기반이 된
정도전의 『조선경국전朝鮮經國典』에 따르면, 전렵畋獵이 '강무講武'와 '천
신薦新'을 뒷받침하기 위한 국가운영의 원리로 제시되었다. 사냥이 곧
'종사宗社'와 '생령生靈'을 보존하기 위한 주요한 계책의 하나로 인식됐
다.[15] 성리학을 국가경영의 이념으로 삼은 조선시대 사냥제도에서 주
목해야 할 것은 강무제의 실시이다. 즉 사냥을 통해 군사훈련을 하고
천신을 함으로써 국가운영에서 군사와 제사를 합리적으로 이끌어가
고자 했던 것이다.[16] 『태조실록』에는 조선왕조가 사냥을 국가 정책으
로 활용하기 위해 이를 이미지화하여 활용한 기록이 나온다.

찬성사贊成事 정도전이 사냥 그림인 〈사시수수도四時蒐狩圖〉를 만들어 바치었다.[17]

삼군부三軍府에 명령을 내려 〈수수도蒐狩圖〉와 〈진도陣圖〉를 간행하게 하였다.[18]

"옛날 제도에다가 더하기도 하고 덜기도 하여 사냥하여 강무하는 그림[蒐狩講武圖]을 만들어서, 서울에서는 사철의 끝 달에 강무하여 짐승을 잡아서 종묘와 사직에 제물로 올리며, 외방에서는 봄 가을 양철에 강무하여 짐승을 잡아서 그 지방의 귀신에게 제사 지내게 하면, 무사武事가 익숙해지고 신과 사람이 화할 것입니다. 강무할 때를 당해서는 어가御駕가 친히 거동하시는 것과 대리로 행하는 의식이며, 외방 관원들이 감독하고 성적을 매기는 법을 예관禮官으로 하여금 상정하여 아뢰게 하소서" 하니, 임금이 그대로 따랐다.[19]

위의 기사들에서 보이는 공통적인 내용은 왕에게 사냥 그림을 그려서 바쳤는데 그림의 제목은 〈사시수수도〉와 〈수수도〉, 〈수수강무도〉였다. 이들의 의미는 사냥을 통해 군사훈련을 하고 이때 잡은 짐승을 가지고 하늘에 제사 지낸 강무가 시행됐다는 것이다. 강무는 국왕이 군사를 동원하여 일정 지역에 출동, 그 지역에서 사냥하고 복귀하는 일련의 군사활동을 말한다. 국왕의 사냥 행위를 강무라고 한 것은 국왕의 사냥에 많은 사람들이 동원되고, 이들이 일정한 명령 체계를 유지하며 사냥을 위해 무기를 사용함으로써 일종의 군사훈련과 같은 성격을 띨수밖에 없기 때문이다.[20] 이는 『주례』의 예에 의한 것인데 중국의 제도

를 기초로 했다는 기록이 있음을 알 수 있고 조선의 이념적 통치 기반
이 유교사회였다는 사실을 반증하고 있다. 더불어 이를 이미지화하였
다는 사실은 회화사적으로 주목되는 대목이라 하겠다.

조선 전기 세종까지는 강무가 지속적으로 시행됐으나 이후 중종 대
까지는 제대로 된 강무가 시행되지 못했다. 선조 대에 와서 비로소 강
무가 행해졌는데, 이는 왜란 이후 그 사이 소홀히 한 군정軍政과 군사훈
련을 정비하는 과정에서 실시된 것이다. 그런데 이때 행한 강무를 이
전의 강무와 동일한 것으로 보기는 힘든 면이 있다. 『선조실록』의 기
록에는 분명히 "임금이 친히 서교에서 행한 강무에 납시었다"라고 하
여 강무를 시행한 것으로 나오지만 이때의 강무는 열무閱武에 가까운
행사였던 것으로 보인다. 한편 숙종 이후부터는 능행을 하면서 열무를
시행했다는 기록이 나타나고 있다.[21]

2. 영·정조의 융정

융정戎政이란 '군사에 관한 정치'를 의미한다. 호렵도가 감계용으로
왕실에서 그려졌던 것은 앞에서 살펴본 바와 같이 왕실 수렵에 대한
예전禮典의 이유도 있으나, 조선 후기 영·정조 시대의 융정과도 밀접한
관련이 있다. 영·정조의 융정에 따라 왕실에서 호렵도를 감계용으로
그린 것에 대해 살펴보기로 하자.

영조는 "봄, 가을에 행하는 강무는 예전에 기록된 것"[22]이므로 가급
적 시행하려 했다. 다만 강무에서 '전렵' 곧 사냥에만 마음을 쏟으면
문제가 있다는 것을 인정하고, 인재를 잘 얻는 것이 중요하다는 의견
에 동의하고 있다. 따라서 영조는 조선 초와 같이 사냥을 겸한 강무를
완전히 회복하는 것보다는 봄, 가을에 열무를 전례대로 시행하려 노력
한 것으로 보인다.[23] 뿐만 아니라 영조는 열무를 능행과 연관하여 지

도 37. 〈화성능행도〉, 18세기, 지본채색, 각 151.5×66.4㎝, 국립중앙박물관 소장

속적으로 시행했다. 영조 대에 능행을 포함한 궁외 행차가 많아진 것과 능행과 관련한 열무가 본격적으로 시행된 것은, 오랫동안 평화로운 시기를 누리며 왕권에 대한 자신감을 얻고 조선 초기의 예전에 따라 강무를 시행함으로써 군사제도를 정비해 국왕의 권위를 되찾으려는 노력으로 보인다.

　정조는 즉위 초부터 군권을 장악하고 무비에 힘쓰는 융정을 펼쳐 왔다. 정조 2년[1778] 9월 2일에는 노량진에서 한 차례 군사훈련인 대열을 시행했는데, "무릇 대열은 열성조에서 으레 행하여 오던 예(禮)이기 때문에 나도 삼가 고사를 준행한 것이다"라며 고대의 예를 따랐음을 밝혔다.[24] 또한 군문의 기예 명칭을 통일하는 등 군 체제의 일원화를 위해 노력했다.[25] 정조 3년에는 남한산성의 보축공사 마무리를 계기로

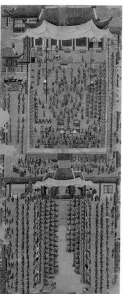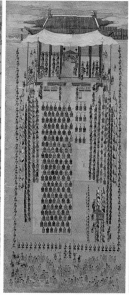

관할권을 수어사에서 병조로 이관시켰다. 이후 전격 단행한 능행은 일
련의 무비 논의의 도화선이 되었다. 정조는 즉위 초반부터 선대왕의
능을 참배한다는 명분으로 행행行幸을 자주 나섰다. 정조는 이를 〈화성
능행도〉 병풍으로 제작했다.〈도 37〉 그의 능행에서 다른 각종 민정 시
찰 기능이나 왕권 강화 시도는 이미 수차례 지적돼왔다. 군주가 선왕들
의 능을 참배한다는 명분 아래 도성 밖으로 나가 직접 백성의 실상을
파악하고 민본정치를 실현하는 것은 그간 주요 업적으로 평가됐다.[26]
이처럼 영·정조대에 와서 궁궐 밖으로의 행차는 백성들과의 직접적인
접촉 시도뿐만 아니라 군사정책의 변화를 반영한다고 할 수 있다.

영조의 능행이 군사훈련인 열무의 성격을 겸했듯이 정조의 능행도
그 자체만으로 국왕의 권위를 세우고 각 군영의 군사들을 친위세력으

정조의 군사정책과 청나라 기마전술의 수용

도 38. 〈강희남순도康熙南巡圖〉, 권3, 제남지태산 濟南至泰山, 왕휘 등,
청대, 견본채색, 67.9×1393.8cm, 메트로폴리탄미술관 소장

정조의 군사정책과 청나라 기마전술의 수용

로 재편하는 절호의 기회가 됐다. 능행은 사실상 군사훈련과 다름이 없었다.[27] 정조의 능행과 열무는 청나라의 강희제와 건륭제의 남순南巡과 같은 순행정치와 일맥상통한 것으로 보인다.〈도 38〉 정조는 열무를 시행하지 않았지만 능행을 군사훈련의 기회로 삼았던 것이다. 정조의 능행이 가지는 성격을 잘 보여주는 기록이 『정조실록』에 나온다.

> 이번 행행은 길이 매우 머니, 가까운 능에 동가動駕하는 데 견줄 것이 아니다. 우리나라는 문치를 숭상하고 무비를 닦지 않으므로, 사람들이 군사에 익숙하지 않고 군병이 연습하지 않아서 번번이 행군行軍 때를 당하면 비록 1사舍인 곳일지라도 조금만 달리면 문득 다들 숨이 차서 진정하지 못 한다. 장수는 이를 괴이하게 여기지 않고 군병은 예사로 여긴다. 더구나 훈장訓將은 곧 삼군의 사명司命이고 원융元戎은 국사의 중임重任임에랴. 예전 당나라 현종玄宗 개원開元 초기에 여산驪山에서 강무하였는데 군법의 실의失儀 때문에 병부 상서 곽원진郭元振을 처벌한 것을 사가가 이제까지도 일컫는다. 오직 이 하교는 군사에서 서계誓戒하는 것과 같으니, 훈장은 힘쓰라. 거가車駕를 호종扈從하는 일과 위내衛內를 돌며 경계하는 것으로 말하면 또한 본병本兵의 임무이니, 병판兵判도 힘쓰라.[28]

이처럼 정조는 그동안 문치에만 너무 치우쳐 무비에 힘쓰지 못하고 군사를 소홀히 했다는 사실을 인식하고 군사를 훈련하는 것이 삼군의 사명이자 중요한 군사정책이며 융정이 국사의 중대사임을 강조했다. 이는 팔기병이 문약하고 나약해지자 강희제가 무비의 경각심을 느낀 상황과도 유사하다. 열무나 능행을 통한 군사훈련과 별도로, 무비

에 대한 정조의 의지를 짐작할 수 있는 기록들도 있다. 『무예도보통지』[29]와 『대전통편』[30]의 편찬을 통한 법제 정비를 들 수 있다.

정조는 병자호란 당시 청 기병의 빠른 속도전에 밀려 남한산성에 포위된 인조가 삼전도의 굴욕을 겪은 것을 떠올리며 기병 양성에 관심을 기울이게 됐다. 정조대에 이르러 국왕친위군으로 편성된 장용영의 창설과 함께 기병 확대 노력이 이어졌는데, 당시 제기된 왕권 강화를 위한 오위제五衛制 복구론에는 기병 강화의 필연적 요소가 담겨있다.[31] 이러한 정조의 기병 강화 정책과 호렵도의 관계에서 주목할 것이 〈마상편곤馬上鞭棍〉〈도 39〉이다.

도 39. 〈마상편곤〉.
『新傳煮硝方·戎垣必備』

마상편곤은 달리는 말 위에서 편곤을 사용하는 무예를 말한다. 편곤은 도리깨 형태의 무기이며, 긴 모편과 자편으로 구성되어 모편을 잡고 자편을 휘둘러 적을 공격하는 타격 무예이다. 모편과 자편을 합칠 경우 일반 장병기와 비슷한 길이로 사용할 수 있으며, 자편은 접어서 가지고 다닐 수 있기 때문에 조선 후기 기병들에게는 필수 지참무기로 보급됐다.[32] 조선 후기 호렵도에서 말을 타고 치달리는 사냥꾼들이 마상편곤을 사용하여 사냥하는 장면들이 나오는 것으로 보아 정조의 기병 확대 노력이 마상편곤이라는 소재로 호렵도에 묘사된 것으로 보인다.

정조의 무비에 대한 관심은 오랜 평화 시기에 걸쳐 문으로 치우치게

된 국가 정책을 문과 무가 양립하고 균형을 이루는 정책으로 바꿔야만 자신의 정치적 기반이 확고해진다는 생각에서 나온 것이다. 정조는 문과 무의 균형을 이루는 것이 국운을 장구하게 하는 계책이라는 생각을 가지고 있었다. 문무의 양립을 강조하면서 중국 역대 왕조 중 이에 실패한 대표적 사례로 진시황과 한문제를 들기도 했다. 즉 한문제의 문치와 진시황의 무치를 동일한 실패 사례로 보았는데, 이는 진시황과 한문제가 능력이 없었던 것이 아니라 안목이 부족했기 때문이라며 정조 자신은 이를 실천하겠다는 강력한 의지를 갖고 있었다. 그래서 정조는 "국가를 다스리는 계책에 있어서는 문무를 병용하는 실상을 다하고 인재를 등용하는 방안에서는 문무를 아울러 갖춘 재목을 얻어, 문무의 도에 부합하고 장구한 아름다움을 누려야 한다"고 주장했다.[33] 이처럼 정조가 생각한 가장 이상적인 관리는 문무를 고루 겸비한 것이었다. 즉 무예에 정통한 문반, 그리고 무예만이 아니라 진법서, 무예서 등에 익숙한 무반을 생각했다.[34] 정조는 이러한 합리적인 사고를 바탕으로 무비의 중요성을 인식하고 이를 실천하는 융정을 펼쳤던 것이다.

정조는 마상무예를 강화하기 위해 노력했다. 정조는 효종이 금원에서 군사들의 무예를 관람한 것이 계기가 된 관무재觀武才를 대대적으로 시행하도록 했다.[35] 1778년정조 2년에 정조는 병조 및 중앙군영 전체를 대상으로 관무재를 열도록 명했다. 정조는 이 관무재를 통해 시험 종목을 결정했는데 특기할 사항은 즉위 초부터 『무예신보』에 수록된 18반 무예에다가 24반 무예에 해당하는 각종 마상기예들도 시험 대상이 되도록 한 것이다. 이는 관무재를 통해 무예를 시험하고 마음에 두고 있던 마상무예, 즉 기마무예의 확립을 위한 정조의 의지가 구체적으로 드러나게 될 것임을 예고하는 전주곡이었다. 그 의지는 1790년정조 14년에 편찬된 『무예도보통지』로 확인된다.[36]

정조의 융정 중에 군영정책의 핵심은 장용영에 있었다. 장용영은 무예청의 무사 가운데 무과에 합격한 사람들인 무예출신을 장용위로 발탁하면서 출발했다. 장용위는 최초 30인으로 출발한 뒤 1786년정조 11년경에는 50인으로, 내외영제를 확립하고 마보군병 체제를 확립하는 1793년정조 17년에는 102인으로 확대됐다. 또한 정조는 장용영을 외부의 영향력으로부터 완전히 독립된 명실상부한 친위부대로 만들려 했다. 장용영에서는 크게 마군원기, 마군별기, 보군원기, 보군별기로 기예를 구분하여 숙달토록 했다.

1788년정조 12년 훈련도감, 금군, 장용영 군병을 이끌고 시행한 서총대 시사에서 정조는 전통적 과목 이외에 각종 무예를 시험하도록 했다. 별군직과 선전, 그리고 장용영의 선기대善騎隊를 대상으로 한 마상별기, 선기대와 무예별감을 대상으로 한 마상재와 교전, 그리고 무예별감을 대상으로 한 보기가 그것이었다. 여기에서 선기대는 장용영 내외영제가 갖추어지면서 마상재와 마상기예를 전담하는 부대로 자리매김했다. 내영 마군인 선기대 좌중우초 가운데, 좌초의 선발 기준은 마상재, 중우초의 선발 기준은 기예였다. 유엽전 기추와 함께 마상별기 시험을 통과해 우초에 선발된 마병은 본격적으로 마상기예를 연습하게 돼 있었다.[37] 이처럼 병자호란 이후 부각된 기마전술의 중요성이 정조대에 와서 장용영을 통한 마상무예의 확산으로 이어지고 마상무예를 숙달해야만 승진할 수 있는 시대적 분위기가 정착된 것이다.

이러한 마상무예에 대한 우대정책은 청 황실에서 기사수렵을 만주의식으로 강조하고 이를 끊임없이 숙달해야만 국가가 유지될 수 있다는 인식과 일맥상통한 점이 있다.

9

군사 시설을
장식하다

—

호렵도의 군사적 용도

胡獵圖

호렵도의 쓰임이 군사시설의 장식용이라는 사실은 호렵도의 서사를 볼 때 당연하다고 하겠다. 그러면 호렵도의 용도가 군사용이었다는 것을 보여주는 증거는 무엇인가?

첫째, 호렵도가 군사시설과 관련된 곳에 배치됐다는 명백한 근거가 제주도 관덕정에 있다. 제주도 관덕정觀德亭의 북쪽 대들보 안쪽에 그려진 벽화가 있는데, 이 벽화는 대수렵도, 호렵도로 지칭되고 있다. 제주도 관덕정은 1448년세종 30년 안무사 신숙청辛淑晴이 창건한 것으로, 정자 이름의 뜻과 창건하게 된 사연은 당시 집현전 직제학 신석조辛碩祖의 「관덕정기觀德亭記」에서 다음과 같이 밝히고 있다. 동지중추부사 고공이 신석조에게 말하는 대목이다.

> 우리 고향 제주는 비록 먼 곳에 있으나 특별한 성화聖化를 입어 가르치고 다스려 문사와 무비가 갖추어지지 아니한 것이 없습니다. 안무사 영 남쪽에 사청射廳한 구역이 있으니 곧 사졸들을 훈련하는 곳입니다.[1]

「관덕정기」에 보는 바와 같이 관덕정을 만든 장소는 무비를 갖추기 위해 사졸들을 훈련시키는 곳이었고 이 장소에 관덕정을 만든 이유가 군사훈련을 시행할 목적이었음을 분명히 밝히고 있다. 군사훈련 목적으로 만든 관덕정은 창건 후 32년이 되는 해에 1480년성종 11년에 목사 양찬에 의해 중수됐다. 이때 서거정이 쓴 중수기가 『탐라지』에 수록돼 있다. 그 내용 중 관덕정의 용도에 대해 명확히 정의해 놓은 부분이 있어 이를 살펴본다.

호렵도의 군사적 용도

도 40. 〈관덕정〉. 1880년경(관덕정 실측보고서 10쪽)

이 정亭을 만든 것은 놀이나 관광이 아니라 본래 설치함이 무열
武烈을 위한 것인즉 지금부터 제주의 사람은 날마다 이에 사습
射習하되 과녁을 쏠 뿐만 아니라 기사를 익힐 것이요, 기사뿐만
아니라 전진법을 익힘으로써 적변賊變이 있을 때는 삼읍 백성들
이 상산지세로 수군, 육군, 보병, 기병이 각각 나와서 사력을 다
하여 싸워 적군의 목을 베어 이로써 부모처자를 구하고 한 고
을을 보전하며 이로써 나라의 간성이 되어 역사에 공명을 세운
다면 어찌 다행이 아니겠는가.[2]

서거정의 중수기에도 관덕정은 무열과 사습, 기사, 전진법을 익히는
장소로 기록하고 있어 제주도의 관덕정은 군사훈련의 장이었음을 알

수 있다. 관덕정은 그 후 여러 번의 중수와 중창을 거쳐 1882년^{고종 19년}에 방어사 박선양에 의해 여덟 번째 개건됐다. 구한말 사진첩 등에 수록된 이때 건물의 모습을 보면, 처마가 길게 늘어져 있어 북쪽 처마가 풍우에 상해 철주로 받치고 있는 모습⟨도 40⟩이었다. 그 후 1959년 관덕정은 국보 제478호로 지정됐다가 1963년 보물 제322호로 격하됐다. 1969년 열 번째 중수 때 대대적으로 해체, 보수해서 단청을 하니 오늘의 모습이 되었다.[3]

관덕정에는 편액扁額과 대들보에 상산사호商山四晧, 취과양주귤만교醉過楊州橘滿轎, 적벽대첩도赤壁大捷圖, 호렵도, 십장생도 등 5점의 벽화가 있다. 편액의 관덕觀德은 '사자소이관성덕야射者所以觀盛德也(활을 쏘는 것은 높고 훌륭한 덕을 보는 것이다)'라는 『예기』의 내용을 인용한 것이다. 1601년선조 34년에 길운절吉雲節 소덕유蘇德裕의 역모 사건 뒤처리를 위해 제주에 온 안무어사 김상헌은 「남사록南槎錄」에서 '현판 글씨는 처음에 안평대군이 썼는데 소실되고, 지금 걸려있는 것은 선조 때 우의정을 지낸 이산해의 글씨'라고 했다.[4]

관덕정 벽화는 15세기 창건 시기와는 다르게 풍상에 소실되면서 벽화가 많이 훼손되어 변형됐다. 하지만 이런 한계에도 불구하고 15세기 회화의 분위기와 지방 화공의 솜씨를 살필 수 있다는 점, 그리고 귤과 사슴, 지초芝草 등 제주의 풍토를 중국의 고사故事와 관련시켜 작품을 해석하고 형상화한 점은 관덕정 벽화의 변하지 않는 의의로 삼을 수 있을 것이다.[5] 그러나 현재 관덕정 벽화⟨도 41⟩는 모사본이다. 모본이되는 벽화의 중수 과정을 살펴보면 네 번째 중수가 이루어진 1753년영조 29년을 상한으로 볼 수 있다. 더 좁히면 방어사 박선양에 의해 여덟 번째 개건이 이루어진 1882년고종 19년에 그려진 것으로 보는 것이 타당하다. 왜냐하면 19세기 후반 민화가 유행한 시대적 상황과 대들보 벽화의 주제들이 맞아 들어간다. 따라서 호렵도도 이 시기에 그려진 것이

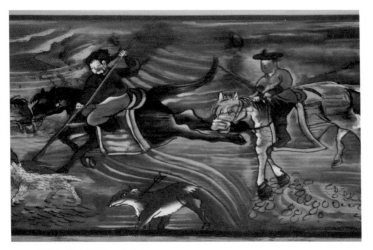

도 41. 〈호렵도〉, 관덕정 벽화, 19세기 말

분명하다. 물론 그 이전의 원본을 보고 모사했을 가능성도 배제할 수
없다.

　관덕정 벽화로 그려진 〈호렵도〉는 조선시대 제주도에서 군인들을
훈련시킬 목적으로 만들어진 군사시설에 장식된 그림이다. 군사시설
을 장엄하는 목적과 군사들에게 교훈을 주는 용도로 제작된 것으로 보
이므로 군사시설용이라 할 수 있다. 관덕정 벽화에 등장하는 인물들의
복장이 조선 관원의 모습으로 묘사된 것은 호렵도의 조선화된 표현이
다. 그러나 구도나 소재는 전형적인 호렵도의 모습이다.

　둘째, 병풍 형식으로 제작된 호렵도에 등장하는 소재 분석을 통해
군사적 목적과 관련된 그림으로 추정할 수 있다. 현존하는 호렵도에는
여러 곳에서 군대를 상징하는 '원문轅門'이라는 글자와 수자기帥字旗, 영
자기令字旗가 표현돼 있는데, 이는 군대와 관련된 대단히 중요한 표시로
서 호렵도가 군대와 관련이 있음을 나타내고 있다. 원문, 영기 등은 조

선시대의 군대 지휘와 군문의 표시, 장
군의 명령을 전달하는 의미로 사용됐기
때문이다. 호렵도가 19세기 당시 군사
문화의 하나로 정착한 것을 짐작할 수
있는 대목이다.

　호렵도는 왕공귀족이 사냥하는 장면
을 그린 그림이다. 따라서 그 주인공은
대개 왕자나 귀족들이 대부분이다. 그
런데 19세기 이후의 호렵도에서 왕공
귀족 대신 장수를 뜻하는 '수자기帥字旗'[6]
가 게양돼 있거나, 군문을 뜻하는 원문,
장수의 명령을 전달하는 데 쓰이는 군
기인 '영기令旗'가 등장하는 작품들이 일
부 나타나고 있다. 수자기가 그려진 작
품으로 건국대박물관 소장 〈호렵도〉〈도
42〉가 있고, 원문轅門이라는 깃발이 게양
된 막사에 주인공이 앉아 있는 작품은
국립민속박물관 소장 〈호렵도〉〈도 43〉
에서 볼 수 있다. 이러한 현상은 19세기

도 42. 〈호렵도〉, 10폭 병풍.
'수자기' 부분, 견본채색,
각 92.2×27㎝, 건국대박물관 소장

이후의 호렵도 중에서 주인공이 왕공귀족에서 장수로 바뀐 경우의 것
으로 볼 수 있다.

　19세기 이후의 민화 호렵도에서 '수자기'와 같은 군기가 등장하면
서 주인공이 바뀐 이유는 무엇일까? 이는 우선 문화의 보편화와 저변
화에서 찾아볼 수 있다. 보편화란 상하의 구분 없이 동질화된 것을 의
미하고 세속화는 특정한 상층계층에서 누리던 문화가 그보다 격이 낮

은 계층에서도 같이 향유하는 현상을 의미한다. 즉 수렵 장면은 군대 장수들의 막사에 적합함과 동시에 평화스러운 장면은 성공한 양반을 묘사한다.7 이 인용은 호렵도가 장수들의 막사에 배치돼 있던 장식물임을 암시하고 있으며, 호렵도가 원래 왕공귀족이 사냥하는 그림이었으므로 앞으로의 출세를 기원하면서 호렵도를 그린 것으로 보인다.

셋째, 병영 근무 기념품으로 제작된 것이다. 조선시대 관료사회는 특별한 계기를 기념하거나 친목 모임 등을 가진 뒤 기록과 기념물을 남기는 것이 관행이었다. 기념물로는 시회를 갖고서 만든 기념 시문집, 이름을 기록한 제명록, 장면을 그린 기록화 등이 주로 제작됐다. 특히 주요 장면을 화폭에 담은 기록화는 오늘날의 영상 매체와 같은 기능을 했기 때문에 당시 생활 문화의 다양한 면모를 시각적으로 전해준다.8 이러한 조선시대의 사회적 관행은 사회 전 분야에 걸쳐 영향을 끼쳤을 것이다. 호렵도가 유행한 배경에는 근무 기념이라든지, 무과 급제라든지 무언가 특별한 계기가 있는 장수들을 위해 스스로 주문하거나 누군가가 이를 기념해 그려 주었을 것이다. 이는 당시 사회 관행, 일종의 군사문화였다. 한편, 수자기와 원문 등 장수를 상징하는 소재를 사용해 이 작품을 그린 화가는 병영이나 수영, 통제영 등에 근무하던 화사군관과 관련성이 있다고 봐야 한다. 화사군관이란 중앙정부의 화원들 중 지방 순환근무를 위해 파견한 이들을 지칭하는 것으로, 이들이 지방의 병영이나 수영, 통제영 등에 발령받은 장군이나 참모에게 장식용으로 그려주었거나 기념하는 작품으로 주었을 것으로 보인다.

도 43. 〈호렵도〉, 8폭 병풍, 원문 부분, 20세기 초, 지본채색, 각 100×36.5㎝, 국립민속박물관 소장

10

벽사, 길상,
장식의 그림이 되다

——

민화가 된 호렵도

胡獵圖

민화의 발생은 상층문화의 저변화가 진행되는 사회적 배경을 기반으로 하고 있다. 호렵도의 경우도 왕실의 감계용이나 관청의 군사용으로 제작되던 것이 조선 후기에 오랜 평화가 지속되면서 군사적 감계의 용도는 점차 퇴색되었다. 호렵도가 감계용이나 군사용으로 제작된 의미가 사라지면서 19세기 중반에 이르러 민화로 그려지기 시작했다.

민화 호렵도는 타 장르의 민화들과 그 발전 형태가 같다. 대개의 민화 용도와 그에 맞는 상징적 의미는 보편적인 것이다. 19세기 전후에 나타난 민화에 대해 많은 연구자들이 밝힌 것처럼, 장식적인 용도에 많은 비중을 두고 이를 실용적인 생활미술의 관점으로 보았다.[1]

실용적이고 장식적인 용도로 사용된 것과 더불어 민화가 가진 주요 특징 중 하나는 상징성이다. 우리 조상들은 이러한 상징적 의미를 더욱 뚜렷이 부각시키기 위해 늘 새로운 표현 방법이나 소재 해석을 시도했으며, 민화는 이를 통해 더욱 독특한 발전 양상을 보였다. 이러한 과정에서 민화의 상징성은 그 지방의 문화적인 환경이나 개인적 의사에 의해 자유롭게 변형되고 첨삭되어 이제까지 볼 수 없었던 전혀 새롭고 흥미 있는 그림들로 나타났다.

민화의 상징성은 크게 길상, 벽사, 교훈의 세 범주로 나누어 볼 수 있다. 벽사가 길상보다 더 오랜 역사를 갖는 상징이지만 민화에서는 길상이 주조를 이루었다. 민화는 벽사의 용도인 문배에서 시작했지만, 길상의 상징이 증가한 세화로 변화하고, 벽사화와 길상화의 중심에 교훈을 목적으로 하는 고사인물도가 새롭게 유행하면서 종합적인 회화로 발전했다.[2] 호렵도도 이러한 과정 속에서 민화로 그려지면서 호렵도가 가진 애초의 용도에서 점점 여러 가지 상징성이 더해진 다양한 양상의 그림으로 그려졌다. 즉, 호렵도에 다양한 소재를 그려 넣음으로써 원하는 상징을 포함시켰고 상징을 통해 다양한 용도로 사용된 것

　　　　　　　　　　　　　　민화가 된 호렵도

으로 보인다. 호렵도가 민간 장식용으로 사용된 용도를 세분하면 벽사(**문배**), 길상, 장식용으로 구분할 수 있다.

1. 벽사용

호렵도가 민화로 그려졌을 때 전통적인 용도로 벽사가 가장 많이 거론됐다. 인간에게 해를 끼치는 귀신을 막는 것은 인간 생활에서 가장 급선무이다. 정령신앙이 팽배했던 이른 시기에는 세상의 모든 병과 근심이 귀신에서 비롯된 것으로 믿었다. 우리말로 '액막이'라 불리는 벽사는 상징의 시작이자 근본이다.[3] 벽사적 기능은 호렵도에 등장하는 호인獩人들의 용맹스러움으로 잡귀를 능히 물리칠 수 있다는 믿음에서 비롯됐다. 합천 해인사 명부전 출입문 좌우 상인방에 그려진 호렵도 벽화〈**도 44**〉가 벽사적 용도의 예가 될 수 있겠다.

예로부터 명부冥府, 즉 죽음 이후의 세계에 대한 관념은 인간에게 가장 근원적이고 원초적인 것으로서 일찍이 여러 민족들의 주요 관심사였다고 할 수 있다. 우리나라에서도 선사시대부터 사후세계에 대한 관념이 있었다는 것이 문헌 및 고대 유물을 통해 잘 알려져 있다. 특히 불교가 전래된 이후에는 불교적 세계관에 입각한 체계적이며 논리적인 명부신앙이 들어와 정토신앙淨土信仰과 더불어 상당한 유행과 발전을 보았다. 이에 따라 명부신앙을 진작시키기 위한 수단으로 명부세계를 회화와 조각으로 도상화하여 예배용 또는 교화용으로 널리 활용하기도 했다. 현재 사찰의 명부전 안에 봉안돼 있는 지장보살이나 시왕의 상과 불화는 바로 이러한 목적에서 제작된 것으로, 고려시대 이후 널리 조성됐으며 특히 조선시대에 이르러서는 명부전 안에 함께 봉안되어 불교에서 명부신앙의 중심을 이루었다.[4]

명부신앙의 중심이 되는 명부전이 조선 후기에 집중적으로 건립된

것은, 16세 말 임진왜란과 17세기 전반 병자호란으로 인해 전국이 초토화되는 등 큰 변화를 겪은 조선조가 숙종 대에 들어와 점차 안정을 되찾고, 18세기 영·정조대에 이르러 민족문화가 크게 꽃피게 된 사실과 관련된다.[5]

또한 임진왜란 이후 전쟁에 자주적으로 참여한 의승군에 대한 왕실의 배려와 더불어 피폐해진 민심을 다스리고 전쟁으로 소실된 불사를 재건하기 위해 불사가 활발히 진행됐다. 조선시대에는 모든 생활 규범이 유교적 질서로 대체되기는 했지만, 인간의 사후에 관해서만은 불교적인 것이 그대로 시행되었던 것 같다.[6] 사후세계인 명부를 주관하는 지장보살과 시왕은 백성들에게 부처와 같이 절대적이며 두려운 존재로 인식되었을 것이다.

해인사의 호렵도는 그 위치가 명부전 내부 남측 면 상인방 위벽 좌우 나무 벽면이다. 좌측의 벽화는 말을 탄 호인이 활과 창을 들고 사슴을 쫓는 모습을 그렸다. 벽화 상단에는 먹으로 산을 단순하게 표현하고, 하단에는 얕은 구름과 수목을 표현했다. 호인은 변발을 한 청나라 사람의 모습이고 백마를 타고 있어 전체적으로 어두운 배경과 대비되는 모습이다. 우측의 벽화는 황갈색 말을 타고 화승총으로 사냥물을 겨누는 호인과 긴 창을 휘두르는 사람이 백호와 표범을 추격하는 장면을 실감나게 묘사했는데, 배경이 되는 산의 모습을 중첩되게 그려 깊은 산중임을 표현했다. 이 벽화에 등장하는 인물들은 모두 변발과 청나라 복식을 한 청인들이다.

그런데 왜 명부전 출입문에 호렵도가 그려진 것일까? 아마도 벽사용이기 때문이었을 것이다. 해인사 명부전 상인방 벽화로 그려진 호렵도가 액막이인 이유는 첫째, 위치의 문제이다. 출입문 좌우측에 배치된 것은 일종의 문배 기능을 가진 것으로 볼 수 있다. 둘째, 민화 호렵

도가 전통적으로 호인의 용맹스러움으로 잡귀를 물리치는 것으로 보아 벽사의 기능이 있다고 한 것과 관련이 있다. 셋째, 우측 호렵도에 등장하는 사냥물을 백호와 표범만으로 묘사했는데 조선시대에 표범은 호랑이로 보았기 때문에 호랑이만 그려져 있다고 할 수 있다. 조선시대에는 처용과 더불어, 한쪽 문짝에는 호랑이를 붙이고 다른 문짝에는 용을 붙이는 용호문배도가 유행했다. 호랑이는 삼재를 쫓아내는 벽사의 기능을 하고, 용은 오복을 가져다주는 길상의 기능을 한 것이다.[7]

호랑이가 벽사의 상징이 된 유래는 매우 오래된다. 중국 후한시대 응소應劭가 지은 『풍속통의風俗通義』를 보면, 신도神荼와 울루鬱壘가 도삭산

도 44. 〈호렵도〉, 수룡기전 등, 1881년, 해인사 명부전 상인방 좌우

度朔山에 복숭아나무를 세워 그 아래를 지나가는 귀신들을 검열하여 사람을 해치는 귀신은 갈대 끈으로 묶어 호랑이에게 먹였다. 이에 항상 섣달그믐이 되면 도인桃人이 문에 갈대를 드리워 장식하고 호랑이를 그려붙여 흉사를 막았다고 한다. 이러한 연유로 호랑이는 벽사의 화신이 됐다.[8]

19세기 말에 그려진 감로회도甘露會圖('감로탱', '감로도'라고도 한다)의 하단 전투 이미지에서도 호렵도가 그려져 있는 경우를 〈표 3〉[9]에 정리했다. 이는 당시에 호렵도가 벽사의 기능이 있다는 것을 보여주는 것이다.

민화가 된 호렵도

명칭	도상	화승	제작지역
남양주 흥국사 (1868)		금곡영환金谷永煥 한봉창엽漢峰瑲曄 창활昌活 응훈應訓	경기 남양주
경국사 (1887)		혜산축연惠山竺衍 석옹철유石翁喆侑 금운순민錦雲玟 두조頭照	서울 성북구 정릉동
미타사 (1887)		허곡긍순虛谷亘順	서울 성동구 옥수동
지장암 (1889)		법운장법法雲壯 허곡긍순虛谷亘順 석조奭照	경기 광주
불암사 (1890)		보암긍법普庵肯法 등한等閑	경기 남양주
삼각사 청룡사 (1898)		종운宗運	서울시 종로구 숭인동
신륵사 (1900)		수경승호繡璟承琥 한곡돈법漢谷頓法 청암운조靑巖雲照 영욱靈昱 긍엽亘燁 예운상규禮芸尙奎 윤택 潤澤 민호珉昊 경합璟洽 윤하允河 인수仁修 경환璟環 두정斗正	경기 여주

〈표 3〉 감로회도 하단 호렵도 표현

2. 길상용

원래 길상은 순리順理, 평안平安, 선善 등의 덕목을 가리키는데 후한 때 허신이 편찬한 『설문해자』를 보면 "길은 선으로 선비의 입으로부터 나온다"라 하고, "상詳은 복福으로 보이는데 따르면 양羊으로 소리 나고 혹 선이라고 한다"고 했다. 이 글에 따르면 길상은 선이다. 착하게 사는 것이 길상에서 추구하는 삶인 것이다.

당나라 학자인 성현영成玄英은 『장자』에 대한 주소注疏에서 길상에 대한 정의를 보다 구체화했다. 그는 "허실생백虛室生白, 길상지지吉祥止止"라는 구절에 대해 "길이란 행복하고 선한 일福善이고, 상이란 아름답고 기쁜 일嘉慶의 징후이다"라고 풀이했다. 이러한 해석에 따르면 길상은 선함에 행복, 아름다움, 그리고 기쁨까지 덧붙여져 보다 풍부한 삶의 의미를 갖추게 됐다. 이러한 의미의 확대는 후대에 복福, 녹祿, 수壽의 삼성三星 또는 복福 · 녹祿 · 수壽 · 희喜 · 재財의 오복 등 보다 구체적이고 현실적인 목표가 담긴 개념으로 체계화된다.[10]

민화 호렵도에 육아백상, 기린, 해태, 백호 등 서수가 소재로 나타나는데 이러한 소재의 상징을 출세, 성군을 상징하는 길상의 용도로 볼 수 있다.[11] 이러한 서수들이 그려진 호렵도는 길상을 염원하는 그림으로 봐야 한다.

3. 일반 장식용

19세기 말에서 20세기에 이르면 민화는 상징과 상관없이 치장이나 병풍이 가지는 장식 용도로 이용되는 경우가 많았다. 호렵도 병풍은 대개 한 가지 주제를 그림으로 표현했다. 그러나 필자가 조사한 바에 따르면 호렵도와 화조도와 구운몽도와 삼국지도가 결합된 병풍〈도 45〉, 혹은 호렵도와 고사도, 구운몽도가 결합된 방식, 호렵도와 구운몽도,

민화가 된 호렵도

도 45. 〈호렵도+화조도+구운몽도+삼국지도〉, 8폭 병풍, 20세기 초, 지본채색, 각 101×50.5cm, 가회민화박물관 소장

민화가 된 호렵도

도 46. 〈호렵도+효자도+신선고사도〉, 8폭 병풍, 19세기 후반, 지본채색, 각 106×28.5㎝, 국립민속박물관 소장

삼국지도가 결합된 경우, 호렵도와 효자도, 서왕모의 신선고사도가 결합된 병풍〈도 46〉 등 여러 화제들과 결합되어 병풍으로 제작된 경우가 더러 보인다. 이렇게 다양한 화제들이 결합된 병풍의 용도는 당시 유행하던 그림들을 조합하여 장식용으로 사용했음을 보여주는 것이다. 이런 경우들을 볼 때 한 사람의 화가가 여러 장르의 그림을 동시에 그렸다는 사실을 알 수 있다. 이처럼 호렵도가 일반 장식용으로 사용되었음을 제시하는 기록으로 『춘향전』 사설이 있다.

방치레 살펴보니 호피방장 걷어치고 대병·중병·소병풍에 소
상팔경, 호렵도며 곽분양의 행락도며, 왕희지 난정연과 모란당
초 백자동과 매란송죽 곡병이며, 돌돌 돌아 봉족자며, 문갑 위에
산호필통 사방탁자 어항이요. 국기판·시계판·자명종을 걸었으
며, 금농·앵무새며, 천하 지도 붙여 두고, 거문고·양금·생황·단
소·가얏고를 곁들여 놓고, 양금 비취침에 자주빛 천이 더욱 좋
다.12

민화가 된 호렵도

춘향의 방을 치장한 그림 중에 호렵도 병풍이 있고, 방치레를 하였다는 것은 장식용으로 사용되었음을 의미한다. 또한 일제강점기에 만든 것으로 추정되는 그림엽서〈도 47〉에 혼례식의 배경으로 호렵도 병풍이 나타나는데 이는 호렵도의 용도가 일반적인 장식용 또는 생활용품으로 변화했다는 것을 보여준다. 결국 장식 용도로 호렵도를 비롯한 민화가 사용됐던 것을 알 수 있다.

이러한 민간의 장식적 용도와 관련하여 주목할 만한 기록은 예대기(1845~1918)가 쓴 『균곡유고筠谷遺稿』 권 제1에 호렵도라는 제화시題畫詩이다.13 이에 대해 강관식은 "청나라의 문물이 극성했던 조선 말기에는 어염의 민간장식 병풍으로까지 이런 그림들이 크게 유행했다"14고 주장했다. 따라서 호렵도는 조선 말기에 이르면 민간에서 사용하는 단순한 장식병풍으로까지 용도가 변한 것이다.

도 47. 호렵도 병풍이 있는 그림엽서, 일제 강점기, 개인소장

지금까지 호렵도는 민화의 다른 화제—예를 들면 문자도, 어해도, 화조도, 모란도 등—에 비해 전해지는 작품과 기록이 적은 편이지만 그 용도가 계층별로 다양하게 사용되었음을 알 수 있다. 그 결과 궁중 회화가 교화를 목표로 하고 사대부 회화가 아취雅趣를 추구한다면 서민 회화인 민화는 희노애락의 감정을 거침없이 풀어낸다는[15] 사실과 일맥상통한 현상이 호렵도에서도 그대로 활용되고 있다고 볼 수 있다.

11

호렵도,
새로운 형식을 열다

—

18세기 호렵도의 모색

胡獵圖

조선시대의 화가들은 당시 선진 문화였던 중국의 회화로부터 그 소재 및 표현방법 등을 배워 끊임없이 새로운 화풍을 개발했다. 중국 회화의 제 양상 중에서 특정 유파의 것을 수용해 창작의 원천으로 삼는 적극적인 경우와 국지적으로 일부의 요소만 받아들이는 소극적인 태도에 이르기까지 다양한 방법과 수준으로 중국의 미술을 소화했다.[1] 호렵도 역시 중국 회화로부터 그 소재 및 표현방법을 배웠던 것이다.

청나라 수렵도가 모델이 된 호렵도가 유행한 시기는 민화가 유행하기 시작했던 18세기 이후로 추정된다. 18세기 이후라는 늦은 시기에도 불구하고 청대 수렵도가 조선에 수용되면서 청대 양식의 인용도 많았지만 조선화된 소재를 사용하고 형식과 양식적인 변용에 따라 많은 변화가 일어났던 것으로 보인다. 이러한 양식적 변화는 상층 문화가 장소와 시대, 신분의 차이를 통해 확산되는 과정에서 차츰 보편화, 도식화, 간략화되면서 형성됐을 것이다. 그리고 그 내용도 오래 전부터 중국에서 우리나라의 중앙 상류층으로 전래되며 점차 우리나라의 형편에 맞게 부분적으로 변개되고 창안되면서 정형화된 뒤, 이것이 다시 민간으로 저변화되고 토착화되는 과정의 여러 필요에 따라 파생적으로 변모된 것들이 많았다고 생각된다.[2] 이러한 상층 문화가 확산과 저변화의 과정을 거치며 발생한 민화의 양식적 특징이 호렵도에서도 그대로 적용된다.

18세기 이후 조선에 유행하기 시작한 호렵도는 부연사행을 통해 전해진 청대 수렵도이다. 연행의 일원으로 동행한 화원들이 자신들의 임무에 따라 청나라 황제들이 국가의 근본이라 할 만큼 중요시했던 기사수렵의 전통을 그린 수렵도를 조선에 전파한 것은 분명한 사실이다. 이에 대해서는 여러 곳에서 언급했지만 김홍도가 호렵도를 가장 먼저 그렸다는 사실과 군관 자격으로 연행의 일원이 돼 북경을 다녀온 사

도 48. 〈수렵도〉, 전 정홍래, 18세기 중엽, 지본채색, 29.1×340.3cm, 국립중앙박물관 소장

실, 이인문이 호렵도를 그렸다는 사실과 이인문의 연행 기록 등에서
알 수 있다.

호렵도는 짧은 기간 유행했지만 그 시기를 3단계로 구분해 양식적
특징을 살펴보고자 한다. 물론 짧은 기간을 구분해 양식적 특징을 분
석하는 것은 어려움이 있으나 작품에 나타나는 특징을 면밀히 분석해
보면 그 차이를 분명히 알 수 있다. 그 차이는 작가의 수준에 따른 것
일 수도, 작품이 쓰인 용도에 의한 것일 수도 있지만 시기별 차이는 분
명히 존재한다.

우선 1기는 18세기에서 19세기 전기까지로 구분한다. 즉, 청대 수렵

도가 전래된 이후 초기 단계에 그려진 호렵도는 전문적인 화가인 화원의 작품으로 볼 수 있다. 이 시기는 중국으로부터 호렵도가 전래된 후 조선에서 어떠한 양식으로 시각화시킬 것인지를 모색하는 단계로 볼 수 있다.

2기는 19세기 중기 이후부터 19세기 후기까지의 기간으로 왕실과 귀족들이 향유하던 화원의 작품이 확산되면서 다양한 계층을 위한 작품들이 그려지던 시기이다. 이 시기는 중국에서 전래된 호렵도가 형식적인 면이나 양식적인 면에서 조선의 양식으로 자리를 잡아가는 전형적인 단계라고 할 수 있다.

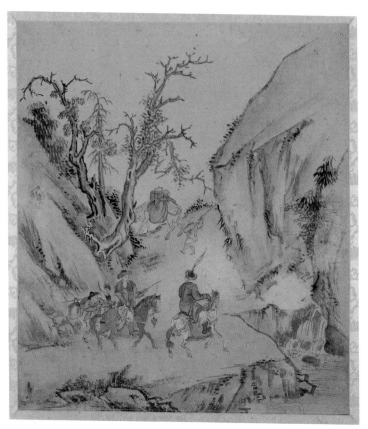

도 49. 〈출렵도〉, 심사정, 18세기, 지본채색, 20×41cm, 국립중앙박물관 소장

19세기 말 이후를 3기로 구분하는데, 1기와 2기의 작품들이 완전히 저변화되어 호렵도가 전래될 당시에 내포된 특별한 의미보다는 벽사, 길상, 장식적 용도로 사용되던 시기로 민화의 확산 시기와 같은 배경을 가지고 있다. 이 시기의 특징은 변용과 다양화에서 찾을 수 있다.

시기별 호렵도의 특징을 살펴보기 위해 3가지 측면으로 구분해 고찰하고자 한다. 첫째 구도적 특징, 둘째 인물 표현과 산수 표현에 있어

서 양식적 변화, 셋째 호렵도에 묘사된 소재의 변화를 통해 양식적 특징과 변천에 대해 살펴보겠다.

조선시대 회화사의 흐름을 볼 때, 1기는 영조에서 순조대에 이르는 시기, 즉 중국의 옹정雍正, 건륭, 가경嘉慶의 연간과 대비되는 시기로서 청대의 완숙한 문화가 조선에 물밀듯이 도입되던 시기이다. 물론 중국의 풍조를 들여오는 경우도 조선 사대부의 정서와 교감이 되어야 하고, 또 들여와 통용될 때도 점차 토착화되고 변형되는 것은 당연한 일이다. 이러한 중국 문화의 도입은 사신의 왕래, 재래齎來하는 문물 그리고 조선 조정에 보내온 명·청의 선물을 통해 이루어졌다. 특히 사신 중 서장관은 귀국 후 별도로 국왕에게 명·청의 실정과 견문을 소상히 보고할 의무가 있었고, 사행단은 무역품 속에 서적·지필묵·회구繪具 외에도 많은 진품·능라 등을 가져온다. 이렇듯이 명·청의 정보와 문물은 당시 조선왕조에 큰 영향을 주었다.[3]

부연사행을 통한 청과의 교류를 통해 제작된 초창기 작품은 지금까지 조사된 호렵도 중에서 국립박물관 소장 전傳 정홍래[4]의 작품인 〈수렵도〉 권〈도 48〉, 심사정의 〈출렵도〉〈도 49〉, 이인문의 〈호렵도〉, 서울미술관 소장 〈호렵도〉〈도 50〉 등을 대표작으로 꼽을 수 있다. 또한 실제 작품은 전하지 않고 기록으로만 전하는 작품으로 김홍도의 〈호렵도〉, 『홍제전서』에 나오는 〈음산대렵도〉가 있다.

만약 이들 작품이 전해졌다면 이 시기의 대표적인 작품이 되었을 것이다. 그러나 현존하지 않고 문헌으로만 추정해 볼 수밖에 없는 것이 아쉽다. 따라서 본문에서는 이 시기의 작품으로 추정되는 서울미술관 소장 병풍, 울산박물관 소장 병풍을 통해 당시 그림의 구성과 특징을 살펴보고자 한다.

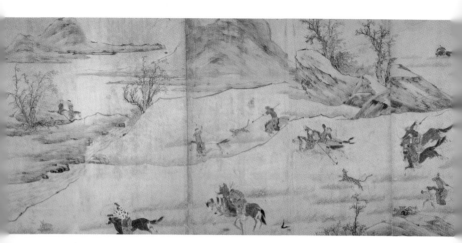

도 50. 〈호렵도〉, 10폭 병풍, 18세기 말, 지본채색, 각 108.5×49.1cm, 서울미술관 소장

1. 서울미술관 〈호렵도〉

서울미술관 소장 〈호렵도〉는 최근 확인된 18세기의 작품으로 호렵도의 초기 양식을 보여주는 대표작이라 할 수 있다. 뿐만 아니라 곳곳에서 김홍도의 화풍이 나타나고 중요 부분에는 금니金泥를 사용했을 뿐만 아니라 경물의 세밀한 묘사와 안정된 구도로 볼 때 궁중 화원의 작품으로 추정된다.

이 작품의 1폭에서 4폭에 이르는 출행 장면에서는 암산의 계곡을 통과해 사냥터에 이르는 단계를 표현했다. 4폭에는 주인공인 왕족귀족의 모습이 보이는데, 의장기에 일월이 나타난 것으로 보아 주인공의 신분이 왕임을 알 수 있다. 이들은 부하들이 사냥을 통해 군사훈련하는 것을 지휘하고 있다. 출행 단계의 산수 표현은 구륵법을 사용했다. 즉 윤곽선을 그리고 윤곽선 위 곳곳에 미점을 찍었으며 윤곽선 안쪽 여백은 가벼운 선묘로 농담을 표현하는 방법으로 산수를 표현했다.

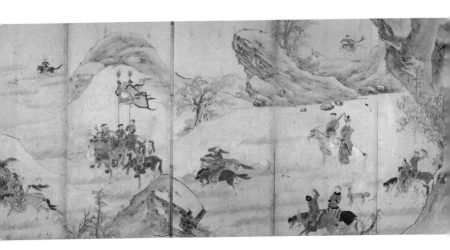

소나무는 그리지 않았지만 잡목의 표현이 김홍도의 수지표현법과 유사하다. 말의 표현은 김홍도의 〈연행도〉, 〈마상청앵도馬上聽鶯圖〉와 〈호귀응렵도〉에 보이는 말 표현과 상당한 연관성이 감지된다. 양 작품 속 말의 앞다리는 가지런한 차렷 자세로 곧게 뻗어 있고 우측 뒷다리는 약간 구부린 자세로 표현된 것 등이 동일한 모티프로 보인다. 채색에 있어서는 등장인물의 소매와 말다래 등에 사용한 붉은 색과 옷과 깃발, 말 장식에 사용된 녹색이 사용되었다. 이는 김홍도의 작품에서 많이 보이는 색채 사용법이라 할 수 있다.

복장과 인물의 표현도 청대의 복식과 변발로 청인들을 그렸다. 인물의 표정은 김홍도의 풍속화 등에 표현된 인물과 너무나 흡사하다. 특히 수염 표현은 〈서원아집도〉〈도 51〉에서 보이는 수염의 형태와 거의 같은 모습이다. 몇몇 인물의 모습은 김홍도의 〈서당〉〈도 52〉에 나오는 훈장의 표정과 비교할 수 있다. 툭 튀어나온 광대뼈, 둥글게 뾰족 나온 코의 표현은 김홍도 풍속도에 나오는 인물의 전반적인 표현법과 상당 부분 일치한다.

18세기 호렵도의 모색

　본격적인 사냥을 하는 단계에서는 다양한 수렵 장면을 표현했으나 대체로 여백을 살려 복잡하지 않은 공간 사용법을 활용했다. 수렵 장면은 전경과 원경의 2단 구성으로 묘사했고, 화면의 중앙 부분에 호랑이를 사냥하는 장면을 핵심적으로 표현하여 사냥의 무게를 더했다. 사냥을 하는 군사들이 휴대한 무기도 세밀히 묘사됐는데 특히 호랑이를 사냥할 때 사용한 무차武叉〈도 53〉와 기마병사가 사냥을 위해 들고 있는 마병창馬兵槍〈도 54〉은 『융원필비戎垣必備』5에 소개된 중국 무기의 모습으로 그려져 호렵도의 배경이 청나라의 수렵도에서 비롯된 것임을 말해준다. 무엇보다도 조선시대 무기 체계에서 중요한 위치를 차지하는 활과 화살이 여러 곳에 등장하는데, 그림에 표현된 것만으로 활을 명

도 51. 〈서원아집도〉 부분, 김홍도, 1778년, 견본채색, 122.7×287.4㎝, 국립중앙박물관 소장

도 52. 〈서당〉, 김홍도, 1795년, 지본담채, 27×22.7㎝, 국립중앙박물관 소장

확하게 구분하기는 어려우나 호랑이의 등에 꽂힌 화살과 출행 장면에서 악기를 든 여인이 둘러맨 화살은 조선 전기부터 주로 의례용이나 사냥용으로 사용한 대우전大羽箭으로 보인다.

사냥하는 기마인물이 운검雲劍을 허리에 차고 있는 장면이 있다. 운검은 어피魚皮 중 가장 고급인 매화교梅花鮫로 칼집을 장식했다. 원래 운검은 국왕의 보검을 의미한다. 하지만 국왕이 직접 칼을 차고 다닐 수는 없으므로, 조선 초기부터 2품 이상의 무관 중 2명 혹은 4명을 선발하여 운검을 패용하고 국왕 바로 곁에서 호위하도록 했다. 조선 후기에는 2품 이상이라는 조건도 그리 엄격하게 적용되지 않았다.[6]

도 53. 무차(武叉),
『新傳煮硝方·戎垣必備』

도 54. 마병창(馬兵槍)과 아항창(鴉項槍),
『新傳煮硝方·戎垣必備』

18세기 호럽도의 모색

출행 장면에서 주인공 일행과 사냥하는 인물들이 탄 말들은 청나라 수렵도에 등장하는 준마의 모습을 그린 것으로 보인다. 말을 타는 자세나 동작 등은 과장하지 않고 사실적으로 표현했고, 산수나 평원도 인물과 영모의 표현처럼 섬세하고 화려한 채색이 생략돼 과장되지 않으며 오히려 단순하게 그려 조선시대 수묵화의 표현법을 따르고 있는 것으로 보인다.

이 병풍은 전체적으로 화원풍 작품으로, 18세기 말로 편년할 수 있는 필력이 뛰어난 작품으로 김홍도의 화풍이 강하게 나타난다. 이것으로 보아 김홍도가 생존했던 시기와 거의 동일한 시기 작품으로 보아도 무방할 듯하다.

2. 울산박물관 〈호렵도〉

울산박물관 소장 작품〈도 29〉(100쪽)은 현존하는 18세기 대표작으로 판단된다. 작품의 양식적 특징은 청록산수와 화려한 채색, 공필화 등 왕실회화의 특징을 잘 보여준다. 등장인물의 표현은 왕실회화에서 보이는 특징을 그대로 보여주고 있고, 구성면에서는 청대 수렵도인 〈목란도〉의 구성 요소를 모두 포함시키기 위해 화면을 상하 2단으로 분할했다.

하단에는 사냥터로 이동하는 왕공귀족의 행렬을 그렸고, 너른 사냥터에서 활달한 기마술로 사냥하는 모습을 표현했다. 하단의 이동 장면은 〈목란도〉의 이동 장면과 비교해 보면 그 친연성을 알 수 있다. 따라서 이 작품은 〈목란도〉를 축약해서 그리면서도 그 내용에 충실하고자 했던 초기의 작품으로 추정할 수 있다. 이 작품에서 가장 중요한 것은 이 작품의 제작 시기와 겹치는 『무예도보통지』의 마상무예를 대부분 표현하고 있다는 점이다.〈표 4〉

구분	기창	마상쌍검	마상월도	마상편곤	마상재
무예 도보 통지					
울산 박물관 호렵도					

〈표 4〉『무예도보통지』와 울산박물관 소장 〈호렵도〉의 마상무예 비교

　작품의 전체적인 구도는 안정적이며 균형 잡힌 인물과 산수의 표현이 화원 정도의 필력을 가진 작가의 작품임을 보여준다. 산수에서 보이는 원근감은 서양화법의 영향이 느껴진다. 출행 장면은 암산의 괴량감으로 인해 사냥의 신비함과 신성스러움을 느끼게 하는데 이러한 느낌은 사냥을 통한 군사훈련이라는 호국 정신이 표현됐기 때문이다. 화면에서 사냥할 짐승들을 포위하여 잡는 모습을 통해 위렵을 통한 군사훈련임을 알 수 있다. 군사들에게 포위된 사냥물 중 호랑이의 모습은 서울미술관 소장 〈호렵도〉의 표범과 표현 방식이 흡사하다. 이것은 이인문의 〈추원호렵〉에 있는 호랑이의 표현, 즉 앞발의 모습, 비교적 짧은 다리, 머리의 표정, 동세와 유사하다.

　　　　　　　　　　　　　　　18세기 호렵도의 모색

12

사치풍조에도
기품을 잃지 않고

———

왕실, 사대부의 호렵도가
민중의 품으로

胡獵圖

2기(19세기 중기~19세기 후기)의 작품들은 1기에 비해 정형화되고 토착화되는 단계가 된다. 즉 화원 화가의 화풍이 답습되는 과정에서 더 진척돼 두 가지 현상이 양식적 특징으로 나타났다. 그 하나가 일종의 형식과 폼이 결정되는 정형화이고, 다른 하나는 민화풍으로 정착되는 과정인데 이를 토착화 또는 한국적 변용이라 할 수 있다.

이 시기의 작품들은 상층 문화의 저변화가 진행되는 사회적 배경을 기반으로 하고 있다. 임진·병자년의 양란 이후 국가 제조사업의 성공과 국제무역의 흑자 등은 상품화폐의 발달과 도시의 팽창을 초래하면서 사치풍조를 만연케 했다. 사치풍조는 경제적 성장이 둔화된 영·정조 연간에도 계속 이어지면서 각종 사회문제를 일으켰지만, 미술과 공연예술 등에서는 수요를 더욱 증가시키고 크게 활성화시켰다.[1] 이러한 사회적 배경 속에 부를 축적한 중인 계층과 평민 계층이 왕실과 사대부가에서 향유하던 호렵도를 자신들의 문화 속으로 받아들였다. 이 시기는 특히 민화가 본격적으로 성행하기 시작하던 때이므로 호렵도 역시 이 기간에 가장 많이 그려졌을 것으로 보인다.

이 시기는 다른 주제의 민화인 구운몽도, 삼국지도, 고사인물도 등의 작품과 동일한 모티프가 엿보인다. ⟨표 5⟩ 병사들의 배치 방법과 휴대한 무기의 표현법, 의장 깃발의 표현, 인물의 표정 등에서 동일한 모티프를 사용한다거나 동일한 화가가 그린 것으로 볼 수 있다. 이와 같은 현상은 호렵도를 그린 화가나 민화를 그린 화가가 동일한 인물이거나 동일한 계보였을 가능성을 암시한다.

2기의 대표적인 작품은 가천박물관 소장 ⟨호렵도⟩와 국립민속박물관 소장 ⟨호렵도⟩, 울산박물관 소장 ⟨호렵도⟩와 계명대박물관 소장 ⟨호렵도⟩를 들 수 있다. 이 작품들을 중심으로 이 시기 작품을 분석하고 양식적 특징에 대해 고찰해보겠다.

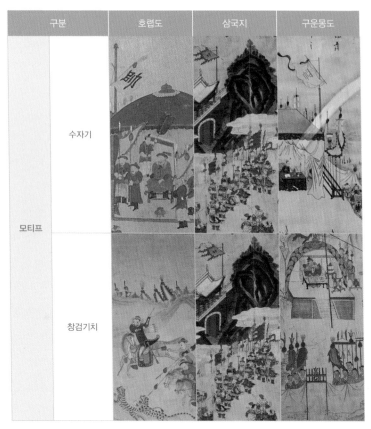

구분		호렵도	삼국지	구운몽도
모티프	수자기			
	창검기치			

〈표 5〉 호렵도와 삼국지도, 구운몽도의 유사 모티프

1. 가천박물관 소장 〈호렵도〉

가천박물관 소장 〈호렵도〉〈도 55〉는 필력이 뛰어난 작품으로 보이며 〈목란도〉에서 보이는 다양한 이동 장면들을 10폭 화면 대부분에 표현했다. 작품의 전체적인 채색은 19세기 조선시대의 청록산수의 전통을 유지하고 있다. 19세기 조선 궁중회화에서는 소재의 상징을 길

상의 시각화에 주력했다. 예를 들면 화면 윗부분에 어려 있는 서운瑞雲이라든지 일월오봉병日月五峰屛의 나무를 연상케 하는 궁궐 뒤편에 작위적으로 포치된 소나무 등도 사실과는 다른 길상의 표현이다.[2] 이러한 궁중회화의 특징이 이 작품에서는 완연히 보이고 그 화격은 일정한 수준 이상의 회화 관계 업무에 종사하는 인물, 즉 화원의 작품으로 판단된다.

이 작품은 청대 수렵도인 〈목란도〉의 작품 구성 중 사냥을 위해 이동하는 장면과 의식 장면에서 영향을 받은 것으로 보인다. 구성에 있어서는 산과 산 사이의 계곡을 통과하면서 이동하는 다양한 장면을 연출하고 있다. 이동 장면 상하의 산수 표현은 피마준披麻皴을 기본으로 남종화와 북종화의 양식을 혼합하여 반영하고 있으며, 구름을 표현할 때는 도식화된 묘사를 했지만 암산을 표현할 때 준법을 이용해 입체감을 부풀린 방식은 김홍도와 이인문의 산수 표현과 친연성이 엿보인다. 미점준米點皴으로 산이나 바위를 표현하여 날카롭고 도식화된 표현의 변화를 주고자 했다.

채색의 운용 면에서는 청록색과 갈색 황색을 주로 사용했다. 이처럼 18세기에서 20세기에 이르는 궁중회화에서 산수는 대담하고 과장되는 과정을 거치는데, 청록에 의한 장식적인 표현 처리가 특징이다. 이 작품에서 특히 근경은 진한 청록을 쓰고, 원경은 엷게 사용하여 원근감을 표현했으며 암산에 태점을 많이 찍어 장식성을 더했다. 나무 표현에서 미점을 찍는 방법은 정선의 나무 표현이 영향을 준 것으로 보인다.

복식은 호복과는 거리가 있지만, 전 정홍래 〈수렵도〉에서도 이러한 복장의 관료가 한 명 묘사돼 있는데 이는 조선식 변형으로 볼 수 있겠다. 복장의 의습선의 표현이나 등장인물의 얼굴 표정 묘사와 손의 모습 등은 김홍도의 화풍이 완연하다.

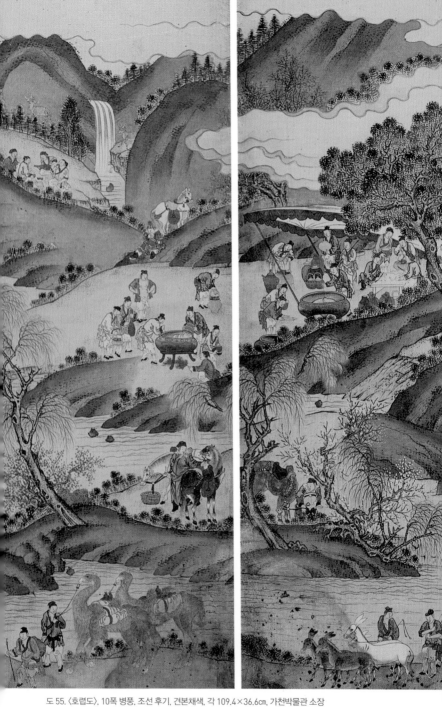

도 55. 〈호렵도〉, 10폭 병풍, 조선 후기, 견본채색, 각 109.4×36.6㎝, 가천박물관 소장

왕실, 사대부의 호렵도가 민중의 품으로

2. 국립민속박물관 소장 <호렵도>

이 작품〈도 56〉은 호렵도 중에서 작가와 연대를 추정할 수 있는 간
지가 있는 중요한 작품이다. 즉 작품의 1폭 우측 상단에 '을유춘왕乙酉
春王 행원사杏園寫'라고 간지가 되어 있다. 을유춘왕이라는 글은 '을유년
봄'이라는 뜻인데 을유년은 1825년과 1885년을 상정해 볼 수 있으나
이 작품에 사용된 물감의 재질 등을 고려할 때 1885년에 가깝다고 볼
수 있다. 행원사라는 글은 행원이라는 사람이 그렸다는 것을 의미한
다. 행원이 누구인지 행장에 대해서는 밝혀진 바가 없으나 이 작품의
필력으로 볼 때 어느 지역에서든 자신을 밝힐 정도는 되는 화가였던
것으로 추정된다.

다른 한편으로는 살구나무 정원인 행원에서 그렸다는 뜻으로 행원은

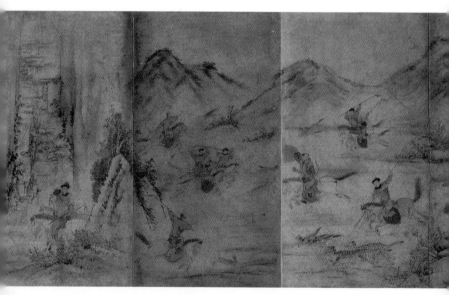

도 56. 〈호렵도〉, 8폭 병풍, 20세기 초, 지본채색, 각 100×36.5㎝ 국립민속박물관 소장

'행원탐화杏園探花'라는 일화를 의미하는 것일 가능성도 배제할 수 없다. 행원은 섬서성陝西省 장안현長安縣의 곡강曲江 서쪽에 있는 자은사慈恩寺와 서로 마주보고 있는 정원이다. 『척언摭言』에 의하면, 당나라 때 진사에 급제한 사람들을 처음으로 행원에 모아 잔치를 베풀어 주고 이를 '탐화연'이라 불렀다고 한다. 중종 신룡神龍 이후에는 이 행원의 잔치 후 모두 자은사 탑 아래 모여 제명題名한 뒤 글씨를 잘 쓰는 사람을 뽑아 이를 기록하게 하였다 한다.3 인물문 화제는 중국의 고사 일화를 은유적으로 표현한 것이 많다. 따라서 이 작품은 무과에 급제한 사람들을 기념하기 위해 행원에서 그렸다는 뜻으로 해석할 수도 있다.

이 작품의 구성 방식은 이단 구성 형식이다. 즉, 출행 장면과 수렵 장면의 2단계로 된 그림이다. 1~4폭의 출행 장면에서는 암산의 계곡

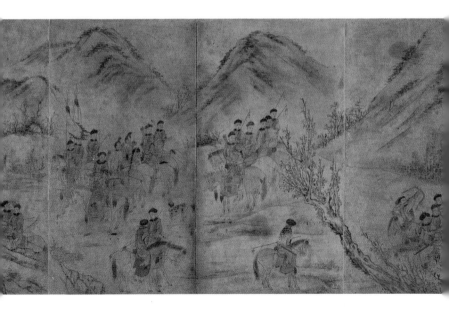

왕실, 사대부의 호렵도가 민중의 품으로

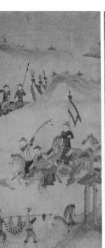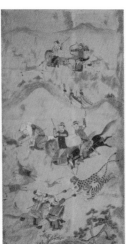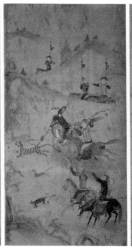

도 57. 〈호렵도〉. 8폭 병풍. 19세기. 지본채색. 106.5×582㎝. 울산박물관 소장(김종욱 촬영)

을 통과해서 사냥터로 이동하는 장면을 그렸는데 1폭은 아주 깊은 계곡의 애구 모습을 묘사했다. 3~4폭에는 청나라 복식 왕공귀족 일행이 무리지어 있는 장면을 표현했고, 4폭에서 8폭에 걸쳐 본격적인 수렵 장면을 묘사했다.

　이 작품에서도 김홍도의 화풍이 나타난다. 말의 다리 자세라든지 잡목의 표현, 8폭에 있는 암산의 절대준 표현은 김홍도가 51세에 그린《을묘년 화첩》의 〈총석정〉과 병진년 화첩의 〈옥순봉〉의 암산 표현에서 영향을 받은 것으로 보인다. 암산에 있는 나무의 표현도 붓을 가로뉘어 점을 찍어 표현한 기법 등은 김홍도의 표현과 유사하다.

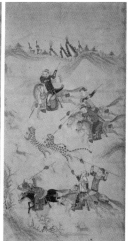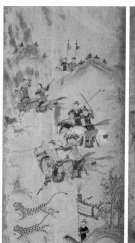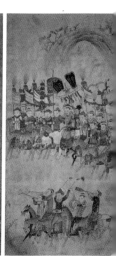

3. 울산박물관 소장 〈호렵도〉

이 병풍〈도 57〉의 우측 제1폭은 주인공인 왕공귀족이 수많은 시위들의 호위를 받으며 사냥터로 향하는 장면이다. 주인공이 붉은 수술로 장식한 코끼리를 타고 있고 시위들은 전부 웃음 띤 얼굴을 하고 있는 모습이 이채롭다. 왕공귀족의 행렬 아래에는 왕공의 행차를 알리는 악대가 동행하고 있다.

2폭부터 8폭까지는 사냥터에서 군사훈련을 겸한 본격적인 사냥이 진행되고 있다. 각 폭마다 호랑이와 표범이 동시에 등장하여 사냥물 대부분이 호랑이인 것처럼 보인다. 사냥하는 사람들이 들고 있는 무기는 활, 쌍칼, 무차, 마병창, 마상편곤 등 종류가 다양하며, 사냥꾼들은 마상재에 버금가는 기마술을 선보이면서 온 힘을 다해 사냥하고 있다. 4폭

왕실, 사대부의 호렵도가 민중의 품으로

과 8폭에서는 한창 사냥이 진행되는 도중 사냥한 짐승들을 왕공귀족이 있는 곳으로 이동시키고 있다. 사냥 행사를 진행하고 있는 모습이다.

화면 상단에는 포위 사냥을 위해 동원된 병사들의 모습 대신 깃발들을 그림으로써 사냥터를 포위한 것으로 표현했다. 산수 표현과 수지법은 고졸하고 원근법이 무시되어 멀리 있는 산과 나무가 더 크게 보인다. 색채의 사용법도 상황에 맞지 않는다. 예를 들면 붉은색 사용 시 청색과 녹색을 조화롭게 사용해야 기본적인 색채 원리에 부합한다. 이러한 색채 배합이 19세기 후반 민화에서 가장 많이 활용된 오방색일 뿐만 아니라 우리나라 전통회화에서 가장 많이 사용된 색채 구성이다.[4] 인물의 표현은 패턴화돼 있다. 즉, 동일한 몇 종류의 표정으로 도식화됐다. 산수의 표현은 윤곽선을 그린 다음 윤곽선 위에 나무와 잡초를 묘사했는데, 수묵으로 처리해 등장인물과 이들이 타고 있는 말, 호랑이 등의 짐승들이 더욱 부각된다. 의장기인 교룡기와 더불어 다양한 무기류가 표현돼 있다.

1기의 작품들이 화면에 등장하는 각 구성 장면의 의미를 이해하고 그린 것이라면 이 작품은 구성 장면의 의미를 이해하기보다는 화려한 채색과 수많은 인물을 표현하는 장식적 효과에 중점을 둔 것으로 보인다. 1기 작품보다 화가의 격이 떨어지는 서민화가가 그린 민화로 판단된다. 인물의 표현이 패턴화되고 산수는 수묵으로 고졸하게 표현하고 색채의 사용은 무질서하여 조화롭지 못하기 때문이다.

4. 계명대박물관 소장 〈호렵도〉

이 병풍〈도 58〉은 삼단 구성형의 대표적 작품 중 하나로, 출행 장면과 수렵 장면, 사냥 후 행사 장면이 가장 정형화돼 있다. 정형화된 호렵도의 모델로 삼을 수 있겠다. 12폭 대작이기 때문에 서민적 용도로 사

용했다고 볼 수 없고 적어도 군사시설을 장식하기 위한 용도거나 큰 규모의 장소에 배치됐던 작품으로 보인다.

인물의 표현은 도식화되어 일정한 패턴을 보이고 있다. 표정이 거의 동일하게 무표정하다. 1~3폭은 출행 장면인데 주인공인 왕공귀족 일행의 모습이 배치되어 있다. 1폭과 2폭에는 주인공인 왕공귀족이 노란색 교룡기를 든 호위병들에 둘러싸여 있고, 3폭이 주인공 일행의 첨병이라 할 수 있는데 주인공인 왕공귀족의 권위를 나타내기 위해 당파 등 의장무기와 선扇, 악기들을 휴대한 기마여인들의 무리가 있다. 출행 장면에 보이는 산수는 윤곽선만 그리고 작은 미점을 찍어 수목을 표현했다. 원경의 산들은 푸른색의 담채를 사용해 원근을 표시했고, 차륜엽법을 사용한 절벽 위 소나무 이파리의 표현은 마하파의 영향을 받은 것이며, 전경의 작은 토파土坡는 후기 절파의 영향이 엿보인다. 1~2폭 중앙에 걸쳐 있는 잡목은 김홍도의 잡목 표현과 일맥상통한 점이 있다.

구도 역시 전경, 중경, 원경 3단으로 돼 있다. 전경은 이동하거나 여유롭게 걸어가는 모습 또는 쉬는 모습을 그렸고, 중경에는 호쾌한 기마 동작으로 호랑이, 멧돼지, 노루, 여우 등을 사냥하는 모습을 그렸으며, 원경에는 주로 조류를 사냥하는 장면을 그리고 한두 장면에서 노루나 여우를 사냥하는 장면을 묘사했다. 특히 9폭 상단에는 김홍도의 〈호귀응렵도〉와 유사한 수렵 장면이 나온다. 매가 꿩을 쫓는 장면과 사냥개가 짖는 모습, 말 위에서 여유를 즐기는 사냥꾼과 망태기를 맨 시종의 모습은 복장만 청대의 것일 뿐 동일한 묘사임을 알 수 있다.

또한 특이한 장면으로, 4~5폭의 원경에 꿩이 날아다니는 모티프는 조선시대에 유행한 소상팔경도의 평사낙안에서 기러기가 강가에 내려앉는 장면을 연상케 한다. 한편 7~8폭의 원경에 있는 암석과 토파는 산인지 태호석인지 구분이 되지 않을 만큼 장식적이다. 세밀한 소나무

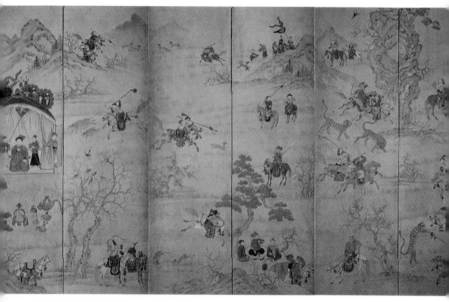

도 58. 〈호렵도〉, 12폭 병풍, 19세기 후반, 지본채색, 각 91×49㎝, 계명대 박물관 소장(김종욱 촬영)

의 묘사, 다양한 잡목의 표현, 11폭에 있는 잡목의 앙상한 가지에 내려
앉은 새의 표현 등에서 화가의 깊은 관찰력이 돋보인다.

마지막 12폭은 사냥물을 주인공에게 바치는 의식 장면이다. 붉은색
복장에 푸른 계통의 장막과 시녀의 치마, 의장기는 19세기 조선의 전
통적인 채색 기법을 사용한 것으로 보인다.

이 12폭 병풍은 소재를 세밀하게 묘사한 공필화의 전통이 그대로
보이고, 화려한 채색의 사용과 적절한 배합은 상당한 필력이 엿보이는
작품이다. 제대로 적용되지는 않았지만 수묵담채를 활용한 산수 표현,
전경에서 원경으로 갈수록 작게 묘사된 인물 표현을 통해 원근법을 적

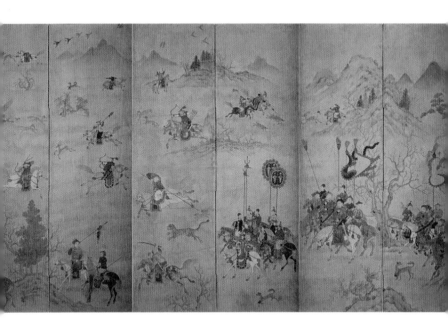

용했다. 1기 작품에 비해 소재들을 복잡하게 배치했으며, 각종 소재들
을 화려하게 채색하여 장식적인 특징을 강조했다. 따라서 이 시기의
호렵도는 감계화적인 용도보다는 장식적 용도로 변용돼 간 것으로 보
아야 한다.

왕실, 사대부의 호렵도가 민중의 품으로

13

다양한 양식으로
거듭나다

—

19세기 말, 호렵도의 저변화

胡獵圖

3기로 구분되는 19세기 말 이후 민화의 수요는 새롭게 확산된 민간이나 여항閭巷에서 '속사배俗師輩'나 '환쟁이패'로 지칭되던 화장畵匠들에 의해 그려졌다. 조선 중기까지만 해도 소비자가 직접 생산해 자급자족할 만큼 되었으나[1] 조선 후기에 와서는 새로운 수요층의 저변 확대로 민화를 그리는 인원이 다양화되고 필력의 수준 차이가 심해지는 등 전반적으로 하향됐다고 볼 수 있다.[2] 작품의 수준도 화가의 수준에 비례해서 다양화되는 시기라고 볼 수 있다. 이 시기에 등장하는 화가 중에는 화승畵僧 집단이 한몫을 담당한 것으로 보이는 화적畵跡이 많이 발견되고 있다.

　　수요층의 저변화는 화가들을 많이 양산하고, 작품의 조형적인 면에서도 도안화되고 정형화된 데서 벗어나 파격적으로 변형되는 양식적 변화를 불러왔다. 저변화된 민화의 수요는 작품 원래의 의미보다는 해학적이고 보는 눈을 즐겁게 하는 장식적인 특징을 지향하게 된다.

　　이러한 양식적인 변화에서 보이는 형태의 반복적인 과장, 파격적인 구성 등은 주술적 벽사성과 길상성 및 장엄화 욕구의 과잉과 노골화에 따른 것이고, 특히 단순화와 도식화 등은 선사시대 이래의 주력呪力과 신명을 지닌 영매적 도상의 오랜 전승성의 반영이며, 오방색의 영롱한 농채는 악령을 퇴치하고 신령을 즐겁게 했던 고대 단청 전통의 계승으로 생각된다.[3] 민화에서 보이는 이러한 단순화와 도식화는 오방색의 사용과도 상호 연관이 있는 것으로 보인다.

　　3기의 작품들은 전통적인 회화의 관점에서 볼 때 단순화되고 도식화되는 과정을 거쳤고 장식적인 측면에서 타 주제의 그림들과 결합되어 제작되는 등 정형이 파괴되는 현상도 나타났다. 소재적인 측면에서는 길상과 벽사를 상징하는 서수가 등장하고 의궤의 반차도에 나오는 표현이 등장하는 등 양식의 파괴와 변용, 나아가 다양화가 나타나는

시기로 볼 수 있다. 3기의 대표적인 작품으로는 한국미술박물관 소장, 국립민속박물관 소장, 경기대박물관 소장, 가회민화박물관 소장, 아시아태평양박물관 소장 호렵도가 있다. 한편으로는 다른 주제의 민화와 결합하여 병풍을 제작한 경우가 많아지게 된다.

1. 한국미술박물관 소장 <호렵도>

이 작품〈도 59〉은 지금까지 밝혀진 호렵도 중 3기를 대표하는 작품의 품격을 가지고 있다. 화격으로 봤을 때 궁중에서 사용하던 그림 내지는 화원의 소작으로 보아도 무방하다. 작품의 구성 방식은 이단 구성형으로 출행 장면과 수렵 장면으로 이루어져 있다.

깊은 산속 계곡을 통과하여 사냥터로 이동하는 출행 장면은 1~4폭에 그렸다. 대개 2기 이후 작품들에서는 출행 장면의 묘사가 암산이나 계곡을 통과하는 의미를 잘 모르고 표현한 것을 느낄 수 있었는데 이 작품은 계곡 통과의 의미를 제대로 알고 묘사한 것으로 보인다.[4] 출행을 위해 통과한 산수의 표현에서 전형적인 청록산수의 양식을 보여주고 있다. 산수의 표현은 수묵담채로 하고, 소나무는 세밀한 원체화풍으로 묘사했다. 토파는 윤곽선을 그리고 안쪽에 푸른색 계통의 담채를 사용했다. 암석의 표현은 부벽준에 가까운 준법을 사용해 각이 지게 묘사했다. 출행 장면은 근경과 원경을 구분했다. 근경에서는 주인공 일행을, 원경에는 또 다른 평원을 그려 노루를 사냥하는 장면을 그렸다.

4폭에 주인공인 왕공귀족이 위치해 있는데 특이한 것은 주인공이 타고 있는 동물이 말이 아닌 육아백상六牙白象(어금니가 여섯 개인 흰 코끼리)이라는 것이다. 이 시기가 민화를 비롯한 채색화에서 길상의 표현이 증가할 때라는 이유가 있겠으나 이 작품은 색채의 양식에서 불화의 분위기가 강하게 느껴진다. 주조로 사용된 청록색과 이에 대비되는 붉은색

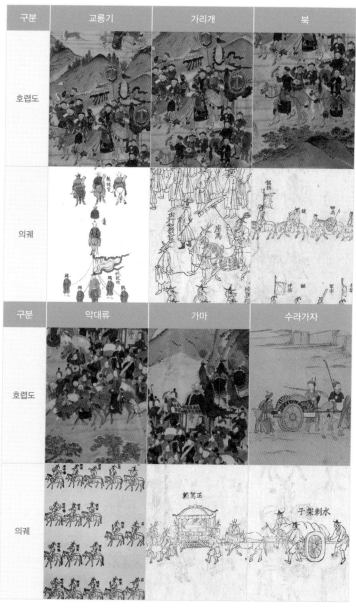

구분	교룡기	가리개	북
호렵도			
의궤			

구분	악대류	가마	수라가자
호렵도			
의궤			

〈표 6〉 호렵도에 나오는 의궤식 표현

19세기 말, 호렵도의 저변화

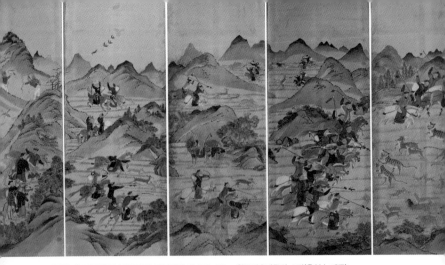

도 59. 〈호렵도〉 10폭 병풍, 19세기 말, 지본채색, 각 123×30㎝, 한국미술박물관 소장(윤열수 제공)

의 사용은 불화에서 사용되는 색채와 상당한 연관성이 있다. 또 다른 불교적 영향은 육아백상의 묘사라고 할 수 있다.

왕이 흰 코끼리를 타고 있는 것은 불교에서 육아백상을 타는 보현보살이나 전생 설화에 나오는 코끼리 왕에서 차용한 이미지로 보인다. 따라서 코끼리를 타고 있는 사람은 부처님과 같은 전륜성왕轉輪聖王을 표현한 것으로 봐도 될 듯하다. 이 시기에 이르면 육아백상과 같은 서수가 등장하고, 등장인물의 표현에 있어서도 중국의 황실 수렵도에서 사용되는 소재들이 조선 왕실의 의장 행렬에서 볼 수 있는 것들로 모티프를 바꾸었음을 알 수 있다. 계명대박물관 소장 8폭 병풍, 온양민속박물관 소장, 경희대박물관 소장 6폭, 개인 소장 10폭 병풍의 출행 장면에서 이러한 육아백상을 탄 주인공이 그려진다.

이 병풍의 출행 장면에 등장하는 인물의 숫자가 지금까지 살펴본 호렵도 중 가장 많다. 주인공인 왕공귀족을 수행하는 인물들의 다양한 표현도 그림의 내용을 풍부하게 하고 있다. 가마를 탄 여인, 다양한 악기를 든 여인들의 무리, 교룡기를 비롯한 다양한 기치류를 든 인물, 선과

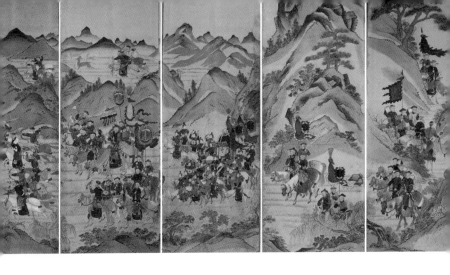

산과 같은 의장용 가리개를 든 인물의 다양한 표현은 의궤 반차도에 등
장하는 장면들에서 차용한 것으로 보인다. 반차도에 나오는 표현은 『원
행을묘정리의궤』에 나오는 장면들과 비교해보겠다. 〈표 6〉

　먼저 악기류를 살펴보자. 고수鼓手가 주인공의 주변 여러 곳에 배치돼
있는데 『원행을묘정리의궤』의 반차도에서도 북은 반차도의 중간 중간에
배치돼 있다. 통상 북은 소리도 내지만 박자를 맞추어 행진을 원활히 하
는 용도로 많이 사용된다. 적笛도 『원행을묘정리의궤』에서 취타대의 일원
으로 참여하고 있고, 나팔은 취타대의 주류를 이룰 만큼 인원이 많다. 이
작품에서도 나팔을 부는 악대가 가장 수가 많다. 대각大角도 양쪽에서 다
발견된다. 또한 『원행을묘정리의궤』에서 자바라啫哱囉가 취타대의 일원으
로 나타난다. 이 병풍에서는 특히 주인공 뒤에 여인들로 이루어진 악대에
서 자바라를 연주하는 인원이 많이 배치돼 있는 것을 볼 수 있다.

　다음은 의장물을 살펴보자. 가리개 종류인 산繖5과 선扇의 위치가 『원
행을묘정리의궤』에서는 임금이 타는 말인 좌마座馬 주변과 의장 행렬에
표현돼 있다. 이러한 모티프가 이 병풍의 출행 장면에서 왕공으로 보이

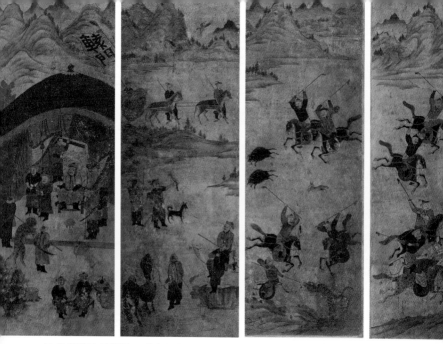
도 60. 〈호렵도〉, 8폭 병풍, 20세기 초, 지본채색, 각 100×36.5㎝ 국립민속박물관 소장

는 주인공을 장엄하는 장면과 유사하게 묘사된 것을 알 수 있다. 그런데 좌마에 임금의 모습은 보이지 않는데, 임금을 그리는 것은 어진을 그릴 때 외에는 불경한 일이었기 때문이다.

2. 국립민속박물관 소장 <호렵도>

〈도 60〉가 건국대박물관 소장 작품 2점과 서울옥션 소장품과 구성이나 소재에서 유사한 양식적 특징을 보이는 것은, 이들 작가들이 같은 계보이거나 같은 본을 참고하여 그렸기 때문으로 보인다. 특히 고졸한 산수의 표현, 의식 장면에서 주인공이 정좌한 천막에 군대의 진영을 나타내는 표시가 있고 천막의 형태가 동일한 점, 천막 앞에서 주인공인 장수에게 호랑이를 바치는 장면, 반차도에 보이는 수라가자水刺架子6로 보이는 수레의 표현에서 유사한 형태가 나타난다.

이 시기의 작품들은 현존하는 수가 많아 동일한 작가나 계보, 동일한 본의 사용과 유사한 채색 등 양식적 특징을 공유하고 있는 작품들을 확인할 수 있다. 국립민속박물관 소장 8폭 병풍의 분석을 통해 이 작품과 동일한 형식과 양식적 특징을 가진 작품들을 이해할 수 있겠다.

이 병풍은 제일 하단의 전경에 토파를 표현하고 중경은 인물을 2열로 나란히 배치한 2단 구성이며, 원경에 산수를 표현했다. 원산은 몰골법을 사용하면서 푸른색으로 채색해 멀리 있음을 표현하고, 가까이 있는 산은 구륵법으로 묘사했다. 피마준을 사용했으나 산수의 표현이 고졸한 특징이 있다. 등장인물의 표정은 전 시기 작품들이 무표정한데 비해 약간은 웃음기를 머금은 듯한 표정으로 묘사했다. 채색의 기법에서도 조화롭지 못한 색을 배합했다. 너무 다양한 색을 조금씩 사용했을 뿐 아니라 호쾌한 사냥 동작에 비해 전체적으로 어두운 느낌을 준다.

3. 경기대박물관 소장 〈호렵도〉

이 병풍〈도 61〉과 조선민화박물관 소장 병풍도 동일한 본의 사용이
거나 동일한 화가가 그린 작품이다. 출행 장면은 1폭에만 그려놓았는
데, 화려한 의장기와 다양한 말을 탄 일행이 암산의 계곡을 통과하여
나오는 장면을 묘사했다. 나무는 성글게 소략하게 표현하고 암산은 상
하 편파 구도로 돼 있는 특징이 있으며 하늘에는 붉은색의 서운을 표
현했다. 이는 왕실 그림에서 보이는 서운의 표현을 모방한 것으로 보
인다. 형형색색의 말다래, 등장인물의 다양한 복색, 의장기의 다양한
묘사는 작품을 되도록 화려하게 표현하려는 채색 의도가 보인다. 인물
들의 표정도 엄격한 표정에서 약간의 변화가 생긴 듯하다.

수렵 장면에서는 상하 3단의 구조를 보이는데 전경에는 주로 사슴
등 약한 짐승을 사냥하는 장면이고 중경은 중심적인 포치로 맹수류 특
히 호랑이 사냥을 중점적으로 표현했다. 원경에는 조류를 사냥하는 장

도 61. 〈호렵도〉, 8폭 병풍, 조선시대, 지본채색, 각 129×36.5㎝, 경기대 박물관 소장

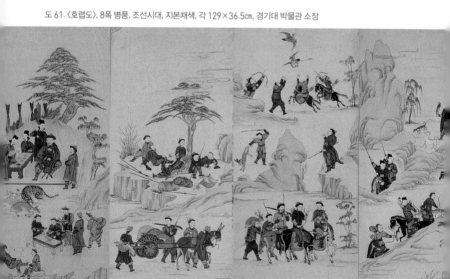

면을 배치했다. 수렵 장면에서는 해학적인 표현이 많이 등장한다. 특히 2폭에서 전경에 새끼를 안은 원숭이가 화살을 맞으면서도 등을 돌려 새끼를 보호하는 장면이라든지, 중경에 곰이 나뭇가지를 들고 사냥꾼에게 대항하는 장면은 지금까지는 보이지 않던 표현이다. 의식 장면은 7~8폭에 배치돼 있는데, 7폭에서는 중경에 포치된 절벽 위의 소나무 아래에서 쉬고 있는 모습이 보이고 전경에는 사냥물을 수레에 싣고 가는 모습을 그렸다. 이 수레는 전술한 바와 같이 수라가자의 차용으로 보인다. 8폭의 주인공이 쉬고 있는 곳은 천막이 아니라 가리개를 한 임시 천막이다. 가리개 뒤편에는 화려한 의장기로 장엄하고, 주인공 발아래 사냥물이 바쳐져 있다. 전경에 이러한 사냥물로 조리하는 장면을 묘사했는데, 이 장소 역시 가파른 절벽 위에 위치시켜 사냥터가 험준한 산악임을 상징하고 있다.

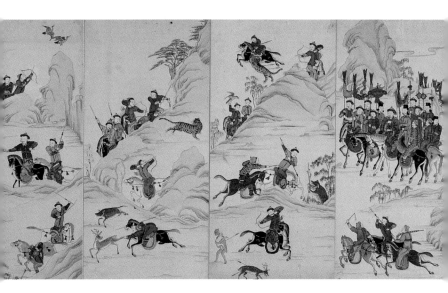

19세기 말, 호렵도의 저변화

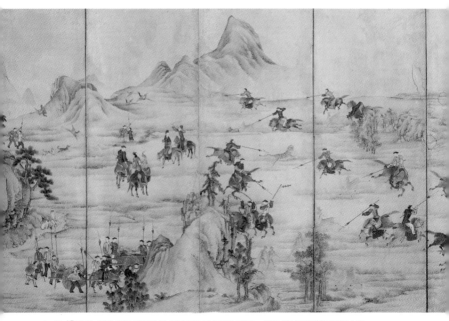

노 62. 〈호렵도〉, 12폭 병풍, 19세기 말, 견본채색, 각 115.8×35.5㎝, USC 아시아태평양박물관 소장

4. USC 아시아태평양박물관 소장 〈호렵도〉

이 작품〈도 62〉은 19세기 말의 양식에서 많이 보이는 채색이나 복장
을 하고 있다. 작품의 필력이 상당한 수준인 것으로 보아 궁중화원이
나 이에 버금가는 작가의 작품으로, 호렵도의 서사를 잘 이해하고 표현
한 그림이다. 즉 열하의 피서산장에서 이루어진 청나라의 사냥과 그 의
미를 잘 이해하고 묘사한 미술사적으로 중요한 작품이라는 것이다. 작
품의 시점은 사냥터의 너른 공간을 적절하게 표현하기 위해 평원법平遠
法을 사용했는데, 이는 밝은 채색을 통해 나직하지만 공간을 더욱 넓어
보이게 했다. 이 작품은 다른 호렵도 여러 작품을 합한 것 같은 다양한

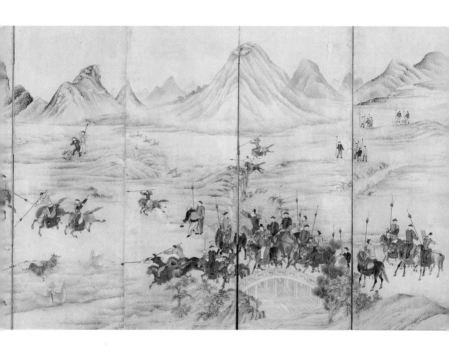

소재들로 화면을 구성했다.

이 작품은 다른 작품에 비해 몇 가지 구성적 특징이 있다. 첫째는 1~3폭에 궁궐의 모습을 그려놓았는데, 이는 호렵도가 청나라의 수렵도 중 목란위장 이야기와 관련 있다는 사실을 알고 있는 화가가 그린 것으로 보인다. 화면에 묘사된 궁궐은 청나라 강희제가 만든 피서산장의 모습을 그린 듯하다. 따라서 1~3폭의 궁궐은 청나라 황제가 목란위장에 사냥을 나가기 위해 만든 황제의 행궁인 피서산장인 것이다. 따라서 1~3폭은 팔기병들이 피서산장을 떠나 애구를 지나서 사냥터로 향하는 장면을 그린 것이다. 특히 5폭은 황제가 시위들을 거느리고 석교

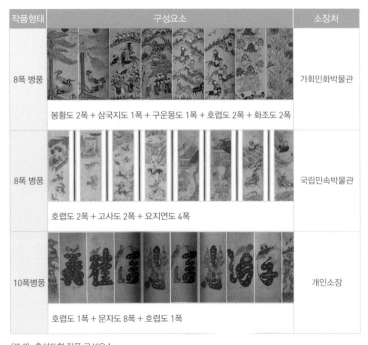

작품형태	구성요소	소장처
8폭 병풍	봉황도 2폭 + 삼국지도 1폭 + 구운몽도 1폭 + 호렵도 2폭 + 화조도 2폭	가회민화박물관
8폭 병풍	호렵도 2폭 + 고사도 2폭 + 요지연도 4폭	국립민속박물관
10폭병풍	호렵도 1폭 + 문자도 8폭 + 호렵도 1폭	개인소장

〈표 7〉 혼성도형 작품 구성요소

石橋 위에서 사냥을 통한 군사훈련에 열중하고 있는 팔기병들을 바라보고 있는 장면이다. 아마도 병사들의 훈련을 평가하고 있을 것이다. 화면의 사면에 있는 말을 타지 않은 병사들은 포위 사냥을 위한 몰이꾼 역할을 하고, 기마병들은 몰이사냥을 하면서 짐승을 쫓고 있다.

이색적인 장면은 10폭 하단에 있는 원숭이 3마리인데, 사냥꾼에 쫓기는 사냥물이라기에는 너무나 여유 있는 모습이다. 이들이 오히려 사냥꾼에 가깝게 보인다. 중국에서는 예로부터 원숭이를 길들여 전쟁에 참여시킨 원병猿兵 제도가 있는데 임진왜란 때도 명나라의 원숭이 부대가 참여한 기록이 있다.

5. 다른 주제의 민화 작품과 결합된 <호렵도>

다른 주제의 민화와 결합된 작품들은 삼국지도와 구운몽도의 결합이 가장 많이 보이고 나머지는 고사도, 문자도, 화조도 등과 결합하는 경우도 있다. 이러한 주제의 결합은 우선 삼국지도나 구운몽도의 경우, 이야기의 모티프 자체가 군담소설 류의 형태를 띠고 있어 그림을 그릴 때 소재가 유사한 면이 있다. 예를 들면 창검기치라든지, 기마자세, 무기를 쓰는 자세, 의장기, 특히 장수의 지휘소를 나타내는 천막 등에서 유사한 모티프가 존재하기 때문에 그림을 그리는 화가 입장에서도 오히려 쉬운 주제가 될 수 있었던 것으로 보인다. 그런 연유로 호렵도, 삼국지도, 구운몽도는 양식적 특징에서 상호간 친연성이 나타난다.

〈표 3〉(146쪽)에서 보는 바와 같이 불화인 감로회도 하단의 전투 이미지에 호렵도가 등장하기 시작했다. 시기적으로 보면 1868년 금곡金谷 영환永煥이 그린 남양주 흥국사 〈감로회도〉에 보이기 시작해 1900년대 초까지 지속적으로 그려진 것으로 밝혀졌다.[7] 감로회도 전투 이미지에 호렵도가 그려진 것은 감로회도가 천도 대상인 고혼들의 다양한 삶과 죽음의 모습을 다루고 있기 때문에 다른 불교회화에 비해 당대 사회상을 직접적으로 반영했기 때문이다.[8]

이런 맥락에서 해인사 명부전 벽화에 호렵도가 그려져 있다. 당시 불교에서 영가들의 천도하는 장소에 호렵도가 어떤 역할을 했는지는 차후 해결할 문제이지만 벽사의 기능은 있었던 것으로 봐야 할 것이다.

14

백성 괴롭히는 탐관오리, 호랑이가 막아주길

—

민화 호렵도의 소재와 상징 (1)

胡獵圖

호렵도는 사냥 그림인 만큼 영모, 인물, 산수 등 다양한 소재들이 묘사돼 있다. 인물들은 신분의 상하나 남녀 구분 없이 대부분 말을 타고 등장하는데, 등장인물이 탄 말을 보면 그 인물의 비중을 알 수 있을 정도이다.

그런가 하면 사슴도 많이 나온다. 사슴은 전통회화에서 장수와 명예를 상징하기도 하지만, 가장 중요한 사냥물이었기 때문일 것이다. 호랑이 역시, 호렵도가 '호랑이 사냥 그림'으로 오인될 만큼 주된 사냥물로 표현됐다. 매 사냥을 하는 인물도 빠지지 않는다.

호렵도에는 모든 작품에 사냥개가 등장하는데, 주로 왕공의 주변을 어슬렁거리는 팔자 좋은 모습으로 묘사된다. 원숭이가 등장하는 작품도 이따금 보인다. 원숭이는 재주와 출세를 상징할 뿐 아니라 장수, 벽사의 의미를 가진 서수이기 때문이다.

이처럼 호렵도의 소재들은 시기별, 용도별로 다양한 상징성을 내포하고 있어 이를 해석하면 참으로 흥미롭다. 여기서는 호렵도에 등장하는 동물 소재로, 작품의 제작 시기와 관계없이 모두 등장하는 동물인 말, 사슴, 호랑이, 매 등을 살펴본다.

또한 19세기 말 이후에 주로 등장한 육아백상, 해태, 백호, 기린, 그리고 깃발과 무기류, 악기 등의 의장물이 어떠한 서사와 상징을 갖고 있는지 살펴보겠다.

1. 말

호렵도의 인물들은 신분이나 남녀의 구분 없이 대부분 말을 타고 등장한다. 호렵도에 등장하는 말은 고대 흉노 지역, 근세 중앙아시아 및 서아시아 지역의 말과 연관성이 있을 것으로 보인다. 호렵도가 중국 청대의 영향을 받은 그림이므로 우선 중국에서 말이 가지는 상징성과

도 63. 〈당태종 육준마〉 중 삽로자 부조. 649년. 172.7×207×43.2㎝, 펜실베니아대학 박물관 소장

도상의 원천을 살펴봄으로써 호렵도에 등장하는 말이 가지는 의미를
이해할 수 있다.

고대 중국회화에서 말은 상징성이 강하다. 건장하고 힘센 말은 천자
나 군주의 권력을 과시하고, 기름지고 살찐 말은 부패한 관리를 의미
하며, 갈비뼈가 두드러질 정도로 마른 말은 청렴한 선비를 대변한다.1
따라서 말 그림은 형상의 묘사에 그치는 것이 아니라 말에 관계된 사
람의 권위나 인격 등을 표현한 경우가 많다. 중국 황제들의 말에 대한
열망은 상당했다. 예를 들어 『한서』와 『사기』의 기록을 보면, 좋은 말
얻기를 갈망한 한 무제가 한혈마로 표현되는 천마를 얻기 위해 엄청난

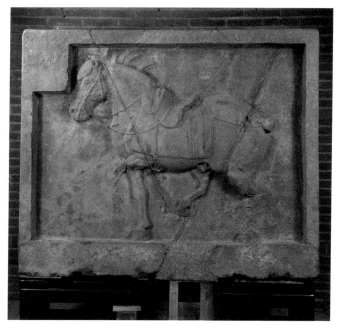

도 64. 〈당태종 육준마〉 중 권모과 부조, 649년, 166.4×207×44.4㎝, 펜실베니아대학 박물관 소장

대가를 치른 것을 알 수 있다. 뿐만 아니라 천마를 얻은 기쁨을 노래하고 이러한 내용이 사서에 기록되어 전하는 것은 좋은 말에 대한 중국 황제들의 열망을 짐작케 한다.

　　중국 황제가 말을 탄 초상의 가장 이른 예는 아마 목왕의 〈팔준도〉일 것이다. 목왕은 강화된 통치권을 기념하기 위해 팔준도를 그리도록 했는데, 그 이후 이 주제는 중국 말 그림의 고전적인 테마가 됐다.[2] 이러한 팔준마의 이미지는 중국 황제들이 자신의 이미지 고양과 말에 대한 명성을 알리기 위해 이어졌다. 예를 들면 진시왕의 〈칠준마〉, 한 문제의 〈구준마〉, 당 태종의 〈육준마〉, 당 광종의 〈팔준마〉에 이어졌고,

　　　　　　　　　　　　　　　　민화 호렵도의 소재와 상징(1)

그 후 황제의 말 탄 그림은 그 의미와 전통을 포함하여 청대 황제들에게까지 이어졌다.

당 태종의 〈육준마〉는 당 태종과 문덕황후文德皇后의 합장묘인 '소릉昭陵'의 현무문玄武門에 부조로 남아있던 것 중 판석 2점이 미국 펜실베니아대학교 박물관에 있다. 육준은 당 태종이 타던 육준마, 즉 청추靑騅, 십벌적什伐赤, 특륵표特勒驃, 삽로자颯露紫〈도 63〉, 권모과拳毛騧〈도 64〉, 백제오白蹄烏를 말한다. 이 부조는 당 태종이 벌인 6개 전쟁을 상징하는 동시에 당 왕조의 창건 과정에서 세운 혁혁한 전공을 기념하기 위해 636년에 만든 것이다. 송대와 원대, 명대를 거치는 동안에도 말 그림에 대한 상징성은 이전 시기와 다르지 않았다. 이러한 준마에 대한 사상은 청대까지 이어졌는데, 호렵도와 직접적인 관련이 있는 청나라 황제들의 준마에 대해 알아보고자 한다.

황제의 말 그림은 황제의 업적에 대한 표상과 하늘로부터 받은 신임이 강화된 것을 보여주는 상징이다. 따라서 중국 말 그림은 전한 한 무제 이래로 중국 황제들의 좋은 말로 대변되는 천마에 대한 인식과 도상이 청대 건륭제의 〈십준마〉 등 준마에 대한 의식까지 연결됐고, 이를 통치 이데올로기를 시각화하는 단계에 이르렀다. 건륭황제와 관련되는 말 그림은 다른 어떤 중국 황제보다 많이 남아 있다.

만주족에게 말은 중요한 사냥 수단이자 민족적 동질성을 상징하는 동물이었다. 특히 공마貢馬는 건륭황제의 제이정책制夷政策의 성공을 의미하는 것이다. 건륭제는 1743년과 1747년 준가르準噶爾족이, 1758년 합살극哈薩克족이, 1763년 애오한愛烏罕족이 준마를 진상하자 이를 회화로 기록하도록 명했다.[3] 이중 〈합살극공마도哈薩克貢馬圖〉와 〈애오한공마도〉에서 당시 준마의 모습을 볼 수 있다. 이처럼 건륭황제는 특히 준마에 대한 애착이 있었고 이들 준마의 진상을 국가정책의 성공과 결부시킬 정도였다.

도 65. 〈건륭황제대열도〉, 낭세녕, 1739년, 견본채색, 332.3×232㎝, 북경 고궁박물원 소장

　건륭황제가 자신의 준마를 탄 모습을 그리게 한 예를 여러 곳에서 볼 수 있다. 낭세녕의 〈감호류闞虎騮〉와 당대唐岱가 그린 〈교외시마도郊外試馬圖〉에서 건륭황제가 탄 말, 〈위렵취찬도圍獵聚餐圖〉에서 황제 뒤편에 매인 두 마리 말 가운데 하나가 그의 준마였다. 1743년작 〈만길상萬吉驤〉은 8기 대열식을 기록한 〈대열도大閱圖〉〈도 65〉에서 건륭제가 탔던 말이

　　　　　　　　　　　　　　민화 호렵도의 소재와 상징(1)

었다. 1748년작 애개몽이 그린 〈길한류(佶閑驑)〉 역시 남원에서 수렵 장면을 그린 〈사렵도(射獵圖)〉〈도 66〉, 〈마술도(馬術圖)〉〈도 67〉 등에서 건륭황제가 타던 말이었다.[4]

 이처럼 청대 황실 기록화들에서 강희제와 건륭제는 통치 이데올로기를 시각화하기 위해 자신들이 준마를 탄 모습으로 등장했다. 즉, 만주족 황제는 하늘로부터 신임을 받아 청을 건국한 것이며, 준마를 탄 모습은 이것의 표상이다. 따라서 건륭황제가 준마에 대한 열망을 가지고 지속적으로 관리한 것은 만주족 황제로서 자신의 정체성과 민족적 동질성을 나타낸 것이다. 청대 수렵도의 영향을 받은 호렵도에 등장하

도 66. 〈사렵도〉 중 길한류, 낭세녕 등, 북경 고궁박물원 소장

도 67. 〈마술도〉 중 길한류, 낭세녕 등, 북경 고궁박물원 소장

는 말 이미지도 청대 황제들, 그 중에서 강희황제와 건륭황제가 가졌
던 준마 인식에서 영향을 받은 것으로 보인다.

　조선에서도 준마에 대한 열망은 중국과 다르지 않았다. 조선 왕조 500
년간 많은 사람들의 입에 오르내린 것은 조선 태조 이성계의 〈팔준도〉이
다. 이성계는 고려 말의 혼란기에 수많은 전장을 누비며 많은 공을 세워
흩어진 민심을 하나로 모으고, 마침내 그 힘으로 조선 왕조를 개창했다.
팔준이란 바로 태조가 전쟁터를 누빌 때 타던 여덟 마리 준마를 말한다.[5]

　국가를 창업한 군주들은 말에 대한 깊은 애정을 가지고 있었다. 이
과정에서 안마鞍馬를 예술 표현의 대상으로 삼았으며 정교政教와 정복을
선전하는 도구로 삼았다. 말의 용맹스러움이 통치자들의 상무정신과
일치하고, 말의 진취정신과 현재賢才·양장良將·충신忠臣 등의 상징과 어울
렸기 때문이다. 이러한 말이 회화 소재로 다뤄진 것은 당연한 일이다.
따라서 왕공귀족이 사냥하는 그림 호렵도에 묘사된 말은 다양한 준마

　　　　　　　　　　　　　　　　　민화 호렵도의 소재와 상징(1)

의 모습으로 나타나고, 말은 말을 탄 사람의 지위를 알 수 있는 신분의
상징이라 할 수 있다.

2. 사슴

사슴은 예로부터 장수와 관록, 명예, 학문을 통한 입신을 상징한다.
뿔은 대권, 정권, 또는 지위를 얻기 위해 서로 다투는 것을 의미한다.
십장생의 하나이며, 불로장생을 의미하고 도교에서는 신선의 심부름
꾼 역할을 하는 짐승으로 알려져 왔다.[6] 또한 무용총의 사냥도에 나타
나듯 사냥 대상 동물 중 가장 큰 짐승으로 그린 것은, 사슴이 가장 중
요한 사냥물이었기 때문이다.

청나라 수렵도에 나오는 사슴 사냥은 만주족의 전통적인 사냥이었다.
청나라의 강희황제와 건륭황제는 그들의 조상인 여진족이 적어도 10세
기부터 열하 지구에서 초록 활동을 시작한 것을 알고 있었다.[7] 건륭황제
가 목란 추렵 기간 중 가장 좋아한 것은 초록, 즉 뮬란muran이었다. 긴 뿔
이 달린 사슴머리를 자신의 머리 위에 쓰고 사슴 가죽옷을 입은 군사가
기다란 피리로 부드러운 암사슴 소리를 내어 수사슴을 부르고, 수사슴
이 나타나면 황제 스스로 활을 쏘아 그 자리에서 사슴피를 마시는 이 뮬
란을 가장 즐거워했다.[8] 따라서 사슴은 귀한 사냥물이었다. 사슴은 신록
으로 표현되는 등 시대를 막론하고 중요한 길상의 짐승이었다.

3. 호랑이

호렵도가 '호랑이 사냥 그림'으로 오인될 만큼 주된 사냥물로 표현
된 것은 청나라 강희제와 건륭제의 수렵 일화와 관련이 있다. 청나라
에서도 호랑이 사냥은 용감한 전사의 상징이었기 때문에 건륭제와 강
희제의 호랑이 사냥이 중요했다.

강희제는 1719년 8월, 목란추선을 마치고 열하로 돌아온 뒤 어전 시위들에게 자신의 수렵 전과를 알렸다. 어려서 활을 잡아 한평생 잡은 짐승이 범 135, 곰 20, 표범 25, 이리 96, 멧돼지 132마리, 그리고 유인해 잡은 사슴이 수백 마리라 했다. 또한 건륭 17년[1752], 위장圍場에 있는 악동도천구玉東圖泉溝에서 호랑이를 잡아 비석을 세우고 '호신창기虎神槍記'라는 비문을 남겨 강희의 석호천을 재현했다. 그도 마찬가지로 일생의 수렵, 그 수확을 발표한 바 있는데, 호랑이 53, 곰 8, 표범 3마리 등을 기록했다.[9] 이를 볼 때 청대 황제들이 즐겨 사냥한 짐승이 호랑이와 표범이었으므로 이를 본받기 위해 호렵도의 수렵 장면에 호랑이 사냥이 상대적으로 많이 그려진 것으로 생각할 수 있다. 그런데 청대 수렵도 중 〈자호도〉에서나 건륭제가 호랑이 사냥하는 모습이 그려질 뿐, 대부분의 사냥물이 사슴인 것은 황제의 위렵 사냥에 호창영虎槍營 군사들이 미리 호랑이를 잡아 황제에게 위협이 되지 않도록 했기 때문이다.

조선의 호렵도에는 유달리 호랑이 사냥 장면이 많이 등장한다. 경기대학교박물관 소장 병풍에서 각 짐승의 수렵 장면이 10개가 있는데, 호랑이 사냥 장면이 5개나 된다. 심지어 19세기 이후 호렵도에서는 호랑이가 사냥꾼에게 달려드는 장면도 등장한다. 이는 조선 후기 시대 상황을 은유적으로 표현한 것으로 보인다.

조선 산천에는 호랑이가 너무 많아 호랑이로 인한 피해가 막심해지자 조선 왕조는 일찍부터 호랑이 잡는 임무를 맡은 440명의 착호갑사捉虎甲士를 따로 두었다. 『경국대전』에는 이들의 포상과 승진에 관한 규정도 마련했다. 제일 먼저 활을 쏘거나 창으로 찔러 다섯 마리 이상 잡으면 두 계급 올리고, 한 해 열 마리를 더 잡은 고을의 원은 품계를 돋우웠다. 또 호랑이의 크기를 대·중·소 세 등급으로 나누고 선창·중창·후창의 순서에 따라 근무 일수를 더해줬다.[10] 이것으로 미루어 보아,

왕실에서 백성에 이르기까지 호환에 대한 극심한 공포가 있어 주술 등 벽사의 기능에 의존하는 한편 항상 긴장 속에서 철저히 경계하며 호랑이 사냥을 국가의 큰 임무로 여겼던 것이다.

호렵도에서 호랑이 사냥을 희화한 장면들이 나타난 이유는 호랑이 사냥으로 인해 일반 백성들이 관헌들에게 당한 피해가 컸기 때문이다. 국가가 호랑이 사냥에 나서면서 백성들이 더욱 고달파지게 된 것이다. 정약용의 『다산시문집』 제5권의 호랑이 사냥 노래 〈엽호행獵虎行〉이란 시에서 그 전모를 살펴볼 수 있다.

> 오월에 산 깊고 수풀 우거지면
> 호랑이가 새끼 치고 젖 먹여 기르네
> 여우 토끼 다 잡아먹고 사람까지 덮치려고
> 제 굴 벗어나 마을에서 도는 탓에
> 나뭇길 다 끊기고 김노 못 매네
> 산골 백성 대낮에도 방문 굳게 닫고
> 홀어미 된 자 슬피 울며 원수 갚을 생각하고
> 용감한 자 분이 나서 활을 당겨 잡으려 드네
> 그 소식 들은 현관 불쌍한 마음이 들어
> 졸개들 부려 범 사냥에 내세우지만
> 앞 몰이꾼 나타나면 온 마을이 깜짝 놀라
> 장정들은 도망가 숨고 늙은이만 붙들리는데
> 문에 당도한 졸개들 무지개 같은 기세로
> 호령하며 몽둥이질 빗발치듯 하여

도 68. 〈호렵도〉, 12폭 병풍, 호랑이가 사냥꾼에게 덤비는 장면, 계명대박물관 소장

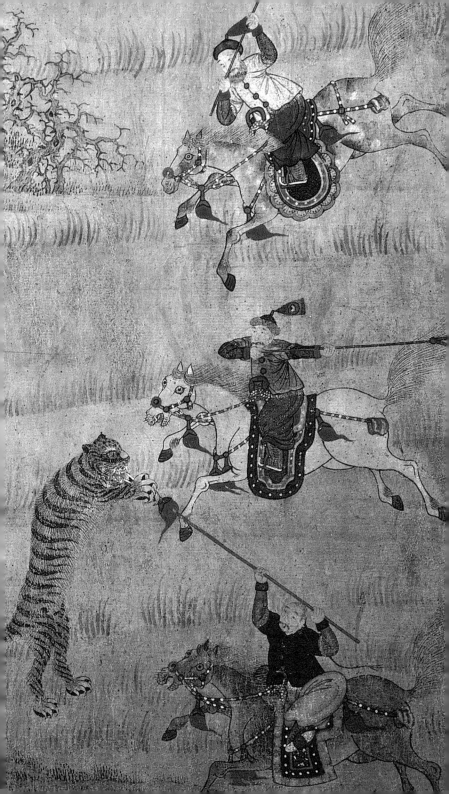

닭 삶고 돼지 잡느라 온 마을이 떠들썩

방아 찧고 자리 깔고 야단법석이로세

코가 꼬부라지도록 퍼마시고

군졸들 모아서 계루고를 쳐대는데

이정은 머리 싸매고 전정은 넘어지고

주먹질 발길질에 붉은 피 토하네

호랑이 가죽 들어오면 사또는 입 벌리고

돈 한 푼 안 들이고 장사를 잘 한다네

애당초 호랑이 피해 알린 자 누구더냐

주둥이로 까불다가 뭇사람 노여움 샀지

맹호에게 다쳐보았자 한두 사람 고작인데

천백 명이 그 괴로움 당할 것이 무엇인가

홍농에서 물 건너간 일 듣기나 했는가

태산에서 자식 곡할 일 그대 못 보았나

선왕들 사냥에는 제각기 때가 있어

여름철은 안묘이지 군사훈련 아니었네

밤에도 문짝 치는 가증스런 그 관리들

남은 호랑이 두었다가 그들이나 막았으면[11]

 마지막 행에 "가증스런 그 관리들 남은 호랑이 두었다가 그들이나 막아주었으면" 하는 바람을 표현한 것에서, 호랑이가 사냥꾼을 향해 달려드는 호렵도의 장면을 이해할 수 있을 것이다. 즉 호랑이 사냥을 명분으로 백성들을 괴롭히며 고혈을 짜는 관리와 졸개들을 호랑이가 막아주었으면 하는 민심이, 민화에서 호랑이가 벌떡 일어서서 사냥하는 군졸들에 대항하는 모습으로 표현된 것이다. 〈도 68〉

4. 매

청나라 수렵도에는 대개 매가 사냥에 동원되는데 이 매는 해동청海東靑이다. 해동청은 숙신어로 웅쿠루[雄庫鹿]라고 하는데 '세상에서 가장 높이 빨리 나는 새'라는 뜻이다. 해동청은 사냥에 나서면 몇 배 큰 짐승도 두려워하지 않고 용감하게 나아가는 새로 강희제가 이를 칭송하는 시를 읊기도 했다. 건륭제 시절에도 매는 귀한 존재로 인정을 받아 해동청을 그린 백응도가 여러 점 남아있다. 〈도 69〉

호렵도에서는 대부분 매 사냥을 하는 인물이 참여하는 것을 볼 수 있다. 우리나라에서 매 사냥에 대한 기록은 "숙신肅愼의 사신이 와서 자호紫狐의 구裘와 흰매·백마를 바치니 왕이 잔치하여 보냈다"는 『삼국사기』 「고구려본기」 기록[12]이 있는데, 이는 관상용 매가 아니라 사냥에 사용하는 매임을 알 수 있다. 또한 백제 아신왕이 매 사냥과 말 타기를 좋아했다는 기록이 『삼국사기』 「백제본기」 제3 아신 왕조에 기록돼 있다. 삼국시대 벽화에 등장하는 매

도 69. 〈백해청白海青〉, 낭세녕, 1764년, 178.2×119㎝, 대만 국립고궁박물원 소장

민화 호렵도의 소재와 상징(1)

사냥 장면은 4세기 말에 축조된 안악 제1호분의 현실 서쪽 벽과 5세기 장천 1호분에 나타나고 있으며, 5세기에 축조된 삼실총 벽화 남쪽 벽면 행렬도 아래와 장천 1호분에도 매사냥 장면이 있다. 고려시대와 조선시대에는 응방을 설치하여 매 사냥을 했고, 특히 조선 세종대에는 왕실 사냥에 소요되는 매를 관리하는 관서로 어응방御鷹坊을 두었다.[13]

 중국과 조선의 대표적인 매 사냥 그림으로 중국 호괴의 〈출렵도〉와 김홍도의 〈호귀응렵도豪貴鷹獵圖〉〈도 70〉, 〈귀인응렵貴人鷹獵〉을 들 수 있다. 매 사냥에는 역시 사냥개가 동반된다. 이런 점에서 〈호귀응렵도〉의 매 사냥 장면과 유사한 모티프로 민화에서 매 사냥과 사냥개가 일품의 조화를 이루는 작품도 있다.〈도 71〉 오늘날 매는 악귀를 물리치는 특별한 힘을 지닌 존재로 여긴다. 매를 그린 부적을 위험에서 보호해 주는 주

도 70. 〈호귀응렵도〉, 김홍도, 지본담채, 28×34.2㎝, 간송미술관 소장
도 71. 〈호렵도〉, 매 사냥 장면, 12폭 병풍, 계명대학교박물관 소장
도 72. 〈호렵도〉, 8폭 병풍, 팔자 좋은 개 장면, 울산박물관 소장

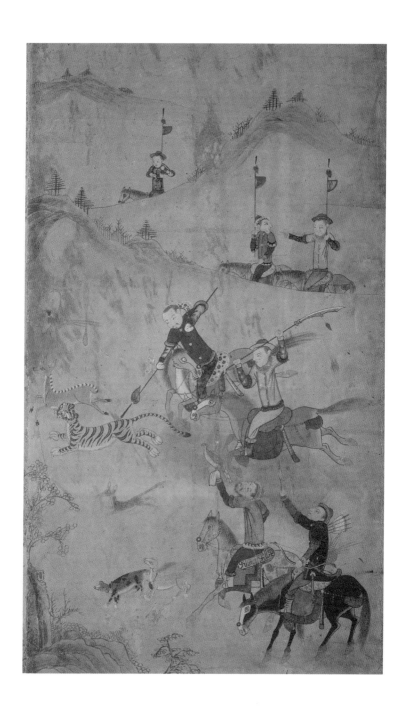

물呪物로 여기는 것도 마찬가지이다. 매의 날카로운 발톱이 악운의 접근을 막아줄 것이라는 기대에서 나왔을 것이다. 근래까지도 매 그림을 혼인 선물로 삼은 것이 그 증거이다.[14] 따라서 매는 사냥을 잘하는 날짐승에 그치는 것이 아니라 수호신으로서도 상징성이 있다.

5. 사냥개

호렵도에는 모든 작품에 사냥개가 등장한다. 청대 수렵도에서 사냥개는 황제를 호위하는 역할을 하지만, 호렵도에서는 주로 왕공의 주변을 어슬렁거리는 팔자 좋은 개로 표현되고 있다.〈도 72〉

중국에서는 예로부터 개는 수견守犬, 전견田犬, 식견食犬, 세 가지 종류가

도 73. 〈십준견묵옥리〉, 낭세녕, 청대, 247x164.4cm, 대만 국립고궁박물원 소장
도 74. 〈십견도책〉 중 멧돼지 사냥 그림, 청대, 견본채색, 37.2×23.3cm, 북경 고궁박물원 소장
도 75. 〈십견도책〉 중 호랑이 사냥 그림, 청대, 견본채색, 37.2×23.3cm, 북경 고궁박물원 소장

민화 호렵도의 소재와 상징(1)

있다고 했다. 수견은 집안을 지키는 역할을 하는 것이고, 전견은 사냥개, 식견은 식용으로 키우는 개를 의미한다. 따라서 개는 집을 지키고, 사냥할 때 따라다니며, 수호신으로서 집 귀신과 병 도깨비, 요괴 등의 재앙을 물리치고 집안의 행복을 지키는 능력이 있다고 전해지며, 중국에서는 개가 집에 들어오는 것을 미래의 부富로 인식하기도 했다.[15]

사냥에서 개는 숨어있는 짐승을 찾아내고 달아나는 짐승을 추적하며, 때로는 이들과 맞서 싸워 상대를 물어 죽인다. 또한 며칠씩 이어지는 추적 사냥 때 사냥꾼의 동무가 되어주고, 사나운 짐승이 덤벼들 때 신변을 보호해주는 구실도 한다.[16] 이와 같은 사냥개의 역할을 볼 때 개가 사냥에 참여하는 형태의 그림이 그려져야 하는데, 호렵도에서는 팔자 좋은 애완견의 이미지로 나타난다.

청대 궁정회화 중 낭세녕이 그린 〈십준견묵옥리駿犬墨玉螭〉〈도 73〉가 있다. 십준견이란 건륭황제가 사냥을 나갈 때 데리고 다니던 사냥개 10마리를 이른 것이다. 민화 호렵도에 등장하는 사냥개는 황실 준마에 버금가는 '준견'의 위치에 있었던 것을 알 수 있다. 또 다른 궁정회화 〈십견도책十犬圖冊〉은 짐승을 사냥하는 사냥개를 그렸는데 멧돼지를 사냥하는 모습〈도 74〉과 호랑이를 합동으로 잡는 모습〈도 75〉 등이 담겨있다. 사냥개의 목을 붉은 수술로 장식한 것은 건륭황제의 사냥개들과 연관이 있는 듯하다.

6. 원숭이

호렵도에는 원숭이가 등장하는 작품이 여러 점 보이는데, 대표적으로 경기대박물관 소장 〈호렵도〉와 USC 아시아태평양박물관 소장 호렵도〈도 76〉를 들 수 있다. 원숭이가 등장하는 이유는 여러 가지가 있을 듯하다.

원숭이는 기본적으로 재주와 출세를 상징할 뿐만 아니라 장수, 모성애, 귀신을 물리치는 벽사의 의미를 가진 서수瑞獸이기도 하다. 원숭이가 출세를 상징하는 의미를 살펴보면 원숭이를 '이후儞猴'라고도 하는데, '제후諸侯'와 후 자의 발음이 같아 이것이 발전하여 관직 등용의 의미를 가지게 됐다. 일설에 원숭이는 피를 보면 슬퍼하고 염주를 보면 싫어하며 생을 즐거워하고 죽음을 싫어한다고 하여 가희지물嘉儀之物로 여기기도 했다. 원숭이는 산신의 사자로 또는 벌蜂, 박쥐, 사슴을 합해 봉후복록封侯福祿을 의미하기도 한다.17

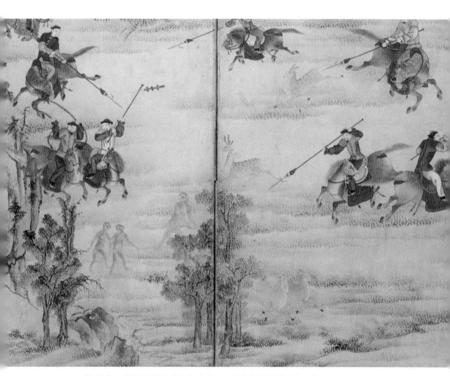

도 76. 〈호렵도〉. 12폭 병풍. 원숭이 등장 장면. USC 아시아태평양박물관 소장

　　　　　　　　　　　　민화 호렵도의 소재와 상징(1)

도 77. 《풍산김씨세전서화첩》〈천조장사전별도〉중 원병삼백 장면, 김중휴, 『세전서화첩』

USC 아시아태평양박물관 소장 호렵도에 나오는 원숭이는 또 다른 의미로 해석하고 싶은 장면이다. 원숭이가 사냥꾼의 일원으로 참여한 것으로 보인다. 이것은 중국에서 원숭이를 훈련시켜 전쟁에 참여시킨 것과 연관이 있는 것 같다. 예를 들면 임진왜란에 참가한 명나라 부대 중 원숭이 부대猿兵가 있었다는 기록이 있고, 이를 그림으로 그린 것이 《풍산김씨세전서화첩》의 〈천조장사전별도〉에 남아있다.

〈천조장사전별도〉는 임진왜란이 끝난 후 1599년 4월 명나라 군 총독이었던 형개邢玠 장군 부대가 철수하는 장면을 김수운金守雲이 그린 원본을 모사한 작품으로, 명군의 진용과 무기류, 군복 등을 세밀히 묘사하고 있어 임란사 연구에 획기적 자료로 평가되고 있다. 이 그림의 2폭 앞쪽 하단에 원병삼백猿兵三百이란 깃발과 함께 춤추는 듯한 원숭이

모습을 그려놓았다.〈도 77〉 원병은 적진을 미리 염탐하는 위장병으로 중국 형초荊楚에서 양호楊鎬 장군이 원병 삼백을 거느리고 직산稷山 전투에서 크게 이겼다고 기록해 놓고 있다.

7. 의장물 교룡기

의장儀仗은 동서고금을 막론하고 왕조 국가의 군주가 위의威儀를 갖추고 궁 밖으로 행차할 때 전후좌우에 두던 기치旗幟와 병장기를 말한다. 의장이 등장하게 된 배경은 정확히 알 수 없으나 고대 국가에서 전쟁을 앞두고 각종 군기를 동원할 때 지휘자의 위치와 병장기의 위용을 드러내려는 의도에서 출발했다고 할 수 있다.[18] 왕의 의장 행렬에서 보이는 의장물이 호렵도에 나타나는 것은 사냥의 주인공이 왕공귀족이라는 것을 암시한다. 의장의 개념은 곧 상징을 의미한다. 사실 어떤 대상을 대외적으로 알리려는 의도에서 출발한 의장은 깊은 상징성을 내포했다고 할 수밖에 없다. 인간에게 어떤 의식이 생겨나자마자 시대별로 관심에 따라 의식을 다양하게 기술하게 되는데, 의장은 그 의식을 외면적으로 표현한 것이기 때문이다.[19] 의장물 중 왕의 군권을 상징하는 교룡기가 등장하고 있다.[20] 이는 의장기의 선두에서 국왕을 상징한다.

교룡기蛟龍旗는 임금이 거동할 때 행렬 앞에 세우던 기로서, 누런 바탕의 기면旗面에 용틀임과 운기雲氣가 채색돼 있고, 가장자리에 붉은 화염이 그려져 있는 아기牙旗이다. 임금이 친열親閱할 때는 각 영營을 지휘하는 데 썼다.〈도 78〉

국왕의 행행行幸에 늘 등장하는 교룡기는 그 형태부터 차이가 난다. 교룡기는 하늘로 날아오르는 용과 땅으로 내려오는 용 두 마리가 그려져 있는 깃발로 기를 의미한다. 용이 스스로 하늘로 오르기도 하고

민화 호렵도의 소재와 상징(1)

도 78. 〈교룡기〉, 조선시대, 명주, 294×235㎝, 국립고궁박물관 소장

아래로 내려올 수도 있어서 항룡亢龍이 아닌 교룡이라고 한다.[21] 따라서 교룡기는 용이 마음대로 세상을 주유하듯 천하에 군주의 군덕을 드러내는 것을 상징했다.[22] 이와 같이 교룡기는 임금을 상징하는 깃발로 오래 전부터 사용돼왔던 것이다. 교룡기는 군권을 상징하는 기이기 때문에 군사통솔에 이용됐다. 각 군영이 동원된 능행의 도중이나 대열에는 교룡기를 기준으로 삼아 군사들에게 명령을 내렸다. 『정조실록』에 다음과 같은 기록이 있다.

병조 판서가 각 영의 대장들을 부를 것을 계청하니, 선전관이 각 영의 대장을 부르는 것을 계품하여 행하였다. 대각大角을 세 번 소리 내어 불고 교룡기交龍旗 아래에 서서 각 영을 향하여 초 요기招搖旗를 한 번 휘두르니, 각 영의 대장이 인기認旗를 흔들어 응답한 다음 단기單騎로 달려와서 단 아래에 모였다.23

　위의 기사에서 보는 바와 같이 교룡기는 임금을 상징하므로 각 영의 대장이 그 아래에 모여 영을 받아야 한다는 사실을 설명한 글이다. 국 왕을 상징하는 교룡기는 국왕을 제외한 누구도 가로막지 못하며 그 상 징 의미를 퇴색케 하는 의장기의 구도 변경도 있을 수 없었다. 국왕의 행렬 선두에는 독기纛旗와 함께 황색 교룡기가 있었다. 국왕 행렬에 나 타난 교룡기는 『영조정순후가례도감의궤』, 『원행을묘정리의궤』, 『순 조가례도감의궤』, 『헌종효현후가례도감의궤』등 의궤의 반차도와 〈화 성능행도〉, 〈환어행렬도〉 등 국왕 행렬이 묘사된 그림에 독기와 함께 배치돼 국왕의 군권을 상징하는 의장물로 나타났다. 따라서 교룡기는 그 상징하는 바가 국왕이고 국왕이 군대를 통솔하는 데 필수적인 의장 기임을 알 수 있다. 이런 차원에서 본다면 교룡기가 등장하는 것은 호 렵도에 등장하는 주인공이 국왕임을 의미한다고 할 수 있다.

15

서수의 등장,
시대의 어려움
극복하려는 의지

———

민화 호렵도의 소재와 상징 (2)

胡獵圖

19세기 후반 호렵도에는 이전 시기에 볼 수 없었던 특이한 소재들이 나타났다. 이러한 소재들은 불교, 도교, 유교가 결합된 복합 종교적 특징을 보인다. 용, 육아백상, 해태, 기린, 불가사리, 백호와 같이 민화의 소재로 사용된 서수들은 불교 사찰 미술의 주류를 이루고 있다. 이러한 서수의 종교적 결합 중 유독 불교와의 관련성이 강하게 나타나는 까닭은 무엇일까?

첫 번째 이유는 조선 후기 사찰 미술과 민화에서 유사한 서수들이 많이 나타나는 현상은 불교계가 처한 당시의 상황에서 찾아볼 수 있다. 조선 개국 초 태종은 억불정책의 일환으로 당시 11개였던 종파를 선종, 교종으로 통폐합하면서 선교양종禪敎兩宗이라는 체제가 만들어졌다.[1] 이렇게 다양한 종파가 통합, 혼재된 특성들은 시간이 지날수록 쇠퇴하다가 조선 후기에 들어 사찰이 산속으로 들어가 속가와 거리를 두는 은둔적 승풍僧風이 일반 백성들의 기복 신앙이라는 형태로 변한 것으로 보인다.

따라서 조선 후기인 1876년 개항을 전후한 시기에 불교계는 오랜 탄압과 침체로 피폐해져 있었고 종단과 승려 등 제반 여건은 국가로부터 용인되지 못한 상황이었다. 사찰은 경제적으로 곤궁했으며, 승려들도 미천한 신분으로 천대받아 도성 출입마저 허락되지 않았기 때문에 불교는 사회 주류층과 접촉할 기회마저 박탈당하고 있었다.[2] 이처럼 지배층으로부터 멀어지고 국가로부터 공인받지 못한 불교계의 상황은 자연히 승려들의 자질 저하를 초래했다. 이렇듯 외적인 핍박과 빈곤한 사원 경제, 승려의 자질 저하 등은 불교를 믿는 신도들의 구성을 결정짓는 요인으로 작용하게 된다. 즉, 이 시기 불자들의 특징은 권력에서 멀어진 일부 유생들과 기층 민중들이 주축을 이루게 된다. 특히 이들을 성별로 분류해 보면 여성이 우위에 놓인다. 이러한 현실적인

난국을 타파하기 위해 불교계는 현재 어려운 삶의 질곡에서 벗어나고자 하는 신도들의 심정을 반영한 벽사, 길상의 기복적 신앙에 더욱 몰두하게 된 것으로 보인다.

둘째, 조선 후기에 와서 기존 사찰의 수리와 보수를 통한 벽화 제작이 많았다는 사실이다.[3] 사찰의 중수 및 중건은 필연적으로 사찰의 장엄을 위한 불화, 불단, 벽화, 단청 등의 미술적 행위가 뒤따르게 마련이다. 이러한 미술 행위가 그 시대 양식을 따르는 것은 당연한 현상일 것이다. 이러한 불사에 따라 화승畵僧이나 화사畵師가 많이 양산됐다. 금호당 약효만 하더라도 일생 동안 130여 명에 이르는 많은 화승들과 함께 불화를 제작했다.[4] 이러한 화승이나 화사는 불사가 끝난 이후 불화뿐만 아니라 다른 회화 업무에도 관여하는 것이 당연하다. 따라서 민화 호렵도에 등장하는 서수들도 이러한 시대적 상황의 반영으로 판단해야 할 것이다.

따라서 19세기 이후 민화 호렵도에 그려진 서수는 조선 말기의 암울한 시대에 희망을 가지고 이를 극복하기 위해서 기복화된 불교와 낮은 신분의 빈곤한 삶을 벗어나기 위한 일반 백성의 염원을 시각적으로 표현한 것이 벽사와 길상으로 나타났던 것이다. 암울한 시기에도 서민들은 행복을 염원하는 뜻으로 서수를 소재 삼아 그렸던 것이 아닐까 한다.

1. 육아백상

불교에서는 흰 코끼리와 함께 흰 소, 흰 사슴, 흰 양 등을 신령스러운 동물이자 불교의 상징물로 여겨왔다. 특히 어금니가 여섯 개인 흰 코끼리는 불보살의 화신으로 간주했다.[5] 이러한 육아백상에 대한 경전의 기록은 석가모니 부처의 전생 설화인 본생담, 석가모니의 태몽에 관계되는 탁태영몽, 보현보살이 탄 육아백상으로 구분할 수 있다.

작품명	서울역사박물관	한국미술박물관	계명대 박물관
	8폭 병풍	10폭 병풍	8폭 병풍
도상			

작품명	온양민속박물관	경희대 박물관	국립민속박물관
	8폭 병풍	6폭	8폭
도상			

〈표8〉 육아백상이 나오는 호렵도

민화 호렵도의 소재와 상징(2)

경전으로 기록된 부처님의 본생담 중 육아백상과 관련된 기록은
『잡보장경』「육아백상연」에 잘 나타나 있다.⁶ 이 본생담은 석가모니
부처의 코끼리 왕 전생 설화로, 육아백상이 곧 부처 자신이라는 인연
의 관계를 설법한 것이다. 따라서 육아백상은 부처와 동격임을 상징하
는 중요한 서수인 것이다. 부처님의 태몽, 마야부인에게 탁태하게 된
과정에 대해서는 다음과 같이 기록하고 있다.

> 부처님께서 오랜 동안 선정禪定을 쌓아, 도솔천에 호명보살護明菩薩
> 로 계시다가 어금니가 여섯 개인 흰 코끼리六牙白象를 타고 내려와
> 마야부인의 침대 주위를 오른 쪽으로 세 차례 돈 후 왕비의 오른
> 쪽 갈비를 헤치고 부인의 태胎 속으로 들어갔다고 한다. 물론 이
> 코끼리가 다시 석가모니 부처님으로 태어난 것이다. 그러니 코
> 끼리가 바로 석가이다.⁷

이러한 부처님의 태몽과 관련해, 감히 부처님을 표현할 수 없어 코
끼리로 부처님을 표현한 것이 탁태영몽 불전도들이다. 대표적인 그림
으로 바르후트 대탑에 표현된 탁태영몽 부조가 있다. 이러한 부조의
구도는 조선시대에 그려진 팔상도 가운데 〈도솔래의상兜率來儀相〉 모티
프를 연상시킨다. 호명보살이 육아백상을 타고 천인들의 호위를 받으
며 입태하는 장면의 모티프는 돈황석굴 322굴 서벽외층 감실북벽, 제
329굴 서벽에서도 볼 수 있다.

또 보현보살의 탈것으로 육아백상이 등장한다. 보현보살은 문수보
살과 함께 석가모니 또는 비로자나불을 협시하는 2대 보살의 한 분이
다. 문수보살이 사자를 타는 데 반해, 보현보살은 코끼리를 탄다. 불교
미술 표현에서 코끼리가 처음부터 보현보살의 승물이었던 것은 아니

며, 존명을 알 수 없는 선인상이 타고 있거나 기상탁태도騎象托胎圖와 같이 불전도의 한 장면으로 표현됐다.

조선시대 사찰미술에서도 육아백상 도상이 여러 곳에 다양하게 나타난다. 조선 후기 불화에 육아백상이 나타나는 대표적인 작품은 팔상도 〈도솔래의상〉이다. 이 상은 석가모니가 과거에 쌓은 공덕으로 도솔천의 왕으로 머물다 부처가 되기 위해 인간 세상에 태어나기 전 장면들을 묘사한 그림이다. 이 상은 크게 네 가지 장면으로 구성돼 있다. 첫째 부처님이 사위국의 태자로 태어나기 전의 전생을 나타낸 부분으로, 소구담小瞿曇 시절에 도적으로 몰려 말뚝에 묶인 채 활을 맞는 장면, 둘째 흰 코끼리를 탄 호명보살이 여러 천신들의 호위를 받으며 도솔천에서 내려와 마야부인의 뱃속으로 들어가는 장면, 셋째 마야부인의 꿈에 흰 코끼리를 탄 호명보살이 부인의 옆구리로 들어오는 장면이다. 마지막으로 마야부인이 정반왕에게 꿈 이야기를 하자 왕이 바라문에게 해몽을 부탁하는데, 이때 바라문이 마야부인에게 성인을 잉태했음을 알려주는 장면이다.

1775년작 통도사 〈팔상도〉에 대해 살펴보자. 통도사 팔상도 〈도솔래의상〉에는 구체적으로 사건이 일어나는 장소명과 당시 실제 쓰이던 건물의 명칭을 전각 현판에 적어둠으로써 이야기를 대중에게 보다 쉽고 친숙하게 전달하고 있다. 그 예로 태몽을 꾸는 마야부인의 전각 현판에 '입태전入胎殿'이라고 표시했다. 통도사 팔상도에는 다른 불화에서 보이는 도상들을 새롭게 차용하는 방식이 부각되는데, 탁태영몽 장면에서 마야부인의 태로 들어가는 무리의 선두에 서서 번幡을 들고 길을 인도해주는 천인의 도상이 있다. 이는 마치 감로탱에 등장하는 망자를 극락의 길로 인도해 주는 '인로왕보살'과 같이 표현한 것이다. 즉 인로왕보살의 '길을 인도해 주는 의미'를 '마야부인의 태속으로 들어가는 길'을 안내

도 79. 〈육아백상〉 영천 은해사 백흥암 극락전 불단

해주는 천인의 도상에 차용한 것이다. 조선시대 사찰미술 중 불화에 나타난 육아백상은 팔상도의 호명보살의 탈것으로 등장하고 있다.

불단을 '수미단'이라 부르는 것은 부처님의 격을 최상의 위치로 높이기 위해 불교 우주관의 중심인 수미산을 부처님이 앉는 자리로 삼았기 때문이다. 불단은 부처님의 상을 직접 모시는 자리인 만큼 아름답고 신비로운 장식 문양들로 가득하다. 이렇듯 신성한 불단을 장식하는 상징적 동물로 아름다운 조각의 육아백상이 등장하고 있다. 불단 장식물에 육아백상이 표현돼 있는 것은 불교에서 육아백상이 길상의 상징을 넘어서는 의미를 가지고 있다는 것을 말해준다. 대표적인 예가 영천 은해사 백흥암 극락전 불단의 〈육아백상〉〈도 79〉이다.

영천 은해사 백흥암 극락전 불단(**보물 제486호**)은 우리나라 현존 사찰 불단 중 장식성이 가장 뛰어난 작품으로 꼽힌다. 불단에 등장하는 육아백상의 등에는 아무도 타지 않은 모습으로 부조돼 있는데 이는 불단에 모셔진 부처님의 탈것이기 때문이다.

이외에도 벽화와 별지화 등 사찰미술 전반에 걸쳐 육아백상이 표현된다. 미술품의 표현 양식은 시대가 오래되었음에도 불구하고 불교의

상징성은 그대로 유지되고 있다. 육아백상이라는 종교적인 모티프가 호렵도와 결합되어 나타나는 것은 불교와 민화의 결합이 일상화된 19세기 이후로 본다.

2. 기린

예로부터 기린은 그 정신과 상징적 의미가 남다른 신수였다. 기린은 우리가 땅에서 볼 수 있는 기린이 아닌 상상의 동물이다. 땅 짐승을 대표하는 영수로 수컷을 '기麒'라 하고 암컷을 '린麟'이라 한다. 기린은 자비, 공정함을 상징하고 상서로운 기운을 나타낸다. 고대 중국에서는 기린이 나오면 성인이 나타난다는 설이 있고 용, 거북, 봉황과 함께 네 가지 영물의 하나로 알려져 있다.[8] 기린은 이마에 뿔이 하나 돋아 있는데 그 끝에 살이 있어 다른 짐승을 해치치 않을 뿐 아니라 생물을 아껴서 풀도 밟지 않는다고 한다.

기린 도상은 삼국시대에 평남 강서대묘 벽화를 비롯한 고구려 고분 벽화에 나타난다. 사찰에서는 기린이 조각된 불단과 벽화를 볼 수 있다. 사찰의 별지화別紙畫에 보이는 기린의 대표적 예는 양산 통도사 영산전 〈기린상〉〈도 80〉이 있는데, 황금색 몸통에 붉은 갈귀를 휘날리며 달리는 기품 있는 모습이다.

유교적 통치 질서와 관련된 기린에 대한 기록은 조선왕조실록과 문집 여러 곳에 나타난다. 먼저 『태종실록』 태종 11년 윤 12월 25일자 기사[9]와 태종 18년 11월 8일자 기사[10]에 보면 기린에 대한 조선왕조의 인식을 알 수 있다. 기사 내용은 '태조의 태어남이 기린의 태어남'이라면서 태조를 천명을 받은 부험符驗으로 표현했다. 태종 18년에는 예문관 대제학 변계량이 찬撰한 태종의 신도비문 마지막 부분에 왕손을 '기린'이라고 했다.

도 80. 〈기린상〉 조각, 통도사 영산전 불단, 『한국의 사찰벽화』

　이외에도 조선왕조실록 여러 곳에서 왕손을 기린으로 표현했다. 조선왕조에서 기린은 하늘이 내려준 존귀하고 신령한 존재로 취급했다. 영조 21년 『속대전』의 개간을 아뢰는 기사에서는 기린의 흉배를 사용할 수 있는 자는 왕자와 대군으로 한다는 내용도 있다.[11] 조선왕조 전 시대를 걸쳐 기린은 중앙집권적인 통치규범 체계의 상징물로 등장한다. 당시에도 '기린' 화양花樣의 사용을 계급적으로 제한했다. 기린이 신분적 계급질서를 나타내는 장식 문양으로 사용된 경우인데, 물론 우주 운행의 정화이자 천지교통의 매개체로서 기린의 전통적 역할과 이미지는 조선시대에도 계속 이어진다.[12] 따라서 기린은 종교적으로 유교의 특징을 지니고 있는 것으로 보인다.

　『경국대전』에 관리의 품계를 알 수 있도록 문무백관의 흉배를 달리 규정한 바를 보면 대군은 기린, 왕자군은 백택, 문관은 공작, 무관은 호표로 한다고 돼 있고,[13] 대사헌의 경우는 해치를 흉배로 했다.[14] 이를 기준으로 볼 때 왕을 상징하는 용을 제외하고는 기린이 가장 귀중한 서수임을 알 수 있다. 이러한 사실을 보여주는 기린 문양 흉배는 흥선대원군의 〈기린흉배〉〈도 81〉와 단국대 소장 〈금사기린흉배〉가 대표적이다. 두 흉배의 도상이 동일한 양식적 특징을 가지고 있는 것을 볼 때 조선시대 기린 도상

의 일면을 볼 수 있다.

조선 후기 사찰 벽화에 등장하는 기린을 비롯한 서수들은 불법을 수호하는 수호신의 역할을 하며 불전의 위엄을 나타낸다. 큰 깨달음을 얻은 석가모니 부처님을 수호하는 격에 맞는 대상으로 기린을 사용한 것이다. 유교가 숭상되던 조선 후기에는 그 잔영이 불교에

도 81. 흥선대원군 기린 흉배, 조선 후기, 25.5×23.1㎝, 국립중앙박물관 소장

유입되는 현상이 많이 나타난 것이다.

민화에 등장하는 기린은 책거리, 영수도, 문자도, 문방도, 신선고사도, 영모도, 서수서봉도 등 여러 곳에 다양한 형태로 나타난다. 호렵도에 기린이 나타난 예는 계명대박물관 소장 〈호렵도〉〈도 82〉이다. 호렵도에 기린이 나타난 이유는 민화에 기린이 나타나는 시대적 배경과 같은 이유일 것이다. 성인이나 성군이 나타날 때 그 조짐을 미리 알려준다는 상상적인 의미 뿐 아니라, 왕손을 기린으로 표시하거나 고위 관직의 흉배에 기린을 사용하는 등의 상층 문화가 점차 세속화, 저변화돼 간 것이라고 해석할 수 있다. 따라서 기린이라는 서수는 서민들이 늘 이루고 싶은 욕망인 '출세'를 상징하는 길상의 동물을 말하는 것이다.

3. 해태

호렵도에 해태가 나타난 예는 독일 개인 소장 〈호렵도〉〈도 83〉이다. 여기서 해태는 제일 높은 곳에 앉아 아래에 있는 서수와 인간을 심판

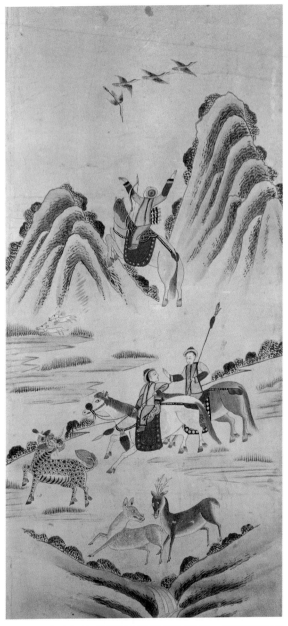

도 82. 〈호렵도〉, 기린 부분, 8폭 병풍, 20세기, 지본채색, 126x58cm, 계명대박물관 소장

하는 듯한 모습이다. '해태'라는 상상의 짐승이 처음 등장한 것은 사마상여^{BC 179-117}이 쓴 『상림부^{上林賦}』의 "추비렴^{推蜚廉} 농해천^{弄解廌}"이라는 기록에서다.[15] 이글은 반고^{班固}의 『한서』「사마상여열전」이 그 출전인데, 뒤에 양^梁소명태자^{昭明太子}의 『문선^{文選}』에 실려 널리 유포됐다. 위^魏장읍^{長揖}은 주^注에서 "해태는 사슴 비슷하게 생긴 외뿔 짐승이다. 훌륭한 임금의 형벌이 잘 시행될 때 조정에 나타나 정직하지 못한 자를 떠받는다^(解廌, 似鹿而一角 人君刑罰得中, 則生於朝廷, 觸不直者)"라고 했다.[16] 해태의 외형과 기능에 대해 설명한 기록이다.

『회남자』에 "초나라 문왕이 '해치관' 쓰기를 좋아하자 초나라 사람들이 이를 본받았다"[17]고 나오는데, 여기에 나오는 '해치관' 혹은 '치관'이라 불리는 관은 진대에 아경의 복식이 됐으며, 한내 이후로는 감찰의 임무를 전담한 어사의 전유물로 변해 이 풍습이 청대까지 계승됐다. 우리나라도 예외가 아니어서 고려 말 자국[명나라]의 법관에게도 쓰게 하고 조선의 법관들에게까지 해치관을 쓰게 하라는 명 태조 주원장의 요구를 받은 적이 있다.[18] 조선에서는 대사헌의 흉배를 해치로 했는데, 해치가 감찰 기능과 잘못을 바로잡는 법관의 임무를 상징했기 때문이다.

정조 때는 "양사^{兩司} 관원의 입식^{笠飾}과 흉배는 옛 제도를 회복하고, 정부와 정원의 전도^{前導}가 패^牌를 다시 차는 일의 합당 여부를 대신과 승지는 각각 의견을 갖추어 아뢰라고 명하였다"라는 기사가 보이는데, '대사헌 흉배로 해치^{獬豸}를 쓴다'[19]라고 했다. 이 기사는 대사헌을 비롯한 사헌부와 사간원 모두 해치 흉배를 사용하는 옛 제도를 회복하라는 의미로 보인다. 실제로 고려대박물관 소장 대사헌 흉배〈도 84〉와 서울역사박물관 소장 조경 선생 흉배, 그리고 정충신 장군 영정과 무신 신경유 영정 관복에서 해치 흉배를 찾아볼 수 있다. 이상 문헌기록에서 살펴본 해태는 중국인의 상상 속에서 만들어진 동물로 시비곡직을 바로 잡는

민화 호랍도의 소재와 상징(2)

정의로운 신수이다. 형태는 외뿔이고, 화재를 막아 주는 화수나 재앙을 막는 벽사의 동물로 인식됐으며, 이를 표상화한 것이 조선 관복의 흉배, 광화문 앞의 해태상, 해태를 소재로 한 벽사용 민화 그림 등이다.

해태의 생김새는 사자와 비슷하나 머리 한가운데 뿔이 있다고 했지만,[20] 조선시대 이후 예술품에 표현된 해태는 뿔을 찾아볼 수 없고 사자와 비슷하게 표현돼 사자와 혼돈하기 쉬운데, 조선시대에 들어서 외뿔이 사자 갈기처럼 변화한 것으로 보인다. 해태와 사자는 비슷한 형태지만 해태의 피부가 대부분 푸른 비늘로 표현돼 있어 이것으로 해태와 사자를 구분한다.[21]

해태는 유교적이고 도교적인 서수이지만 조선 후기에는 불단, 업경대의 받침, 법고대, 불화 등에도 보인다. 불교에서 해태가 다른 어떤 서수보다 불법을 수호하고 시비곡직을 명확히 판단하는 짐승으로 나타나는 것을 알 수 있다. 불단에 나타난 예로 팔공산 파계사 불단, 김제 금산사 불단, 부산 범어사 불단, 장곡사 불단의 해태상을 들 수 있으며, 업경대 받침으로도 해태를 사용했다.[22] 불교 공양구 중 하나인 업경業鏡은 지옥 염라대왕이 지니고 인간의 죄를 비추어 보는 거울이다. 신자들에게 엄격한 수계 생활을 권하는 것이기도 하지만 사찰에 드나드는 일반인들에게도 권선징악의 상징물 역할을 한다. 이 업경을 받치고 있는 것이 업경대이다.[23] 국립민속박물관 소장 〈해태업경대받침〉, 호암미술관 소장 〈업경대〉가 있다. 통도사 성보박물관에는 해태 북받침이, 국립중앙박물관에는 해태 받침의 법고대가 있다.

상층 문화를 반영한 민화의 여러 작품들에서도 해태가 작품의 소재로

도 83. 〈호렵도〉, 8폭 병풍, 해태 장면, 19세기, 지본채색, 78.5×351cm, 개인 소장

도 84. 대사헌 해태 흉배, 1485년, 자수, 26.5×29cm, 고려대 박물관 소장

형상화돼 벽사적 용도로 사용됐다. 호암미술관 소장 〈사신도〉, 가회민
화박물관 소장 〈목판화조도〉, 국립민속박물관 소장 〈신선고사도〉, 〈화
조영모도〉〈도 85〉 등에 다양한 민화의 소재로 해태가 그려져 있다.

　민화에 서수가 등장하는 것은 조선 후기 시대상이 반영됐기 때문이
다. 백성들은 왕실과 양반에게 억눌리고 짓밟히는 정의롭지 못한 시대
에 살고 있었다. 따라서 해태에는 일반적인 벽사, 길상, 출세의 상징 외
에도 정의로운 사회가 도래하기를 기대하는 민초들의 심리가 반영됐을
가능성을 생각해볼 수 있다. 호렵도의 해태가 상징하는 바도 이와 다르
지 않았을 것이다.

4. 백호

백호는 사신四神 중 유일하게 살아있는 현실 동물이라고 알려져 있지만, 사람들은 이것을 강력한 힘을 가진 영물 가운데 하나로 서방을 수호하는 상상의 동물이라고 믿었다.[24] 백호에 대한 상징적 관념은 고구려 고분벽화를 비롯해 고려시대 석관, 조선 관복의 흉배, 사찰미술, 민간신앙 등에서 볼 수 있다.

고구려 고분벽화인 오회분 4호묘 백호도〈도 86〉와 평남 강서대묘 현실 서벽 백호도〈도 87〉는 서쪽 방위 수호신으로 나타나고 있어 사냥의 대상물이 아닌 벽사나 신앙의 대상으로 그려져 있다. 한편 조선시대에 백호에 대한 관념은 『태조실록』 4년의 기사에서 볼 수 있는데 그 내용은 아래와 같다.

> 주왕이 사냥하다가 신기한 짐승과 아울러 그 새끼를 사로잡았습니다. 백호의 검은 무늬였는데, 쇠사슬로 묶어 철롱鐵籠에 넣어 황제에게 바쳤습니다. 황제가 교외까지 마중하였는데, 백관이 추우騶虞라고 하여 진하進賀하였습니다. 그러나 그 짐승은 날고기를 먹었습니다.[25]

이 기록을 볼 때 조선시대에는 백호를 '추우'라는 상상의 동물로 인식하고 이를 상서로운 영물로 여기고 있음을 알 수 있다. 이러한 인식을 바탕으로 조선시대 왕조 체제 안에서 백호라는 이미지를 활용해 상징화한 곳이 여럿 있다.

조정에서 백호는 의궤, 흉배, 군사용 깃발 등에 묘사됐다. 대표적인 것이 『인조장릉산릉도감의궤』,[26] 『숙종산릉도감의궤』,[27] 『현륭원원소도감의궤』,[28] 『빈전혼전도감의궤』[29] 등 의궤에 그려진 백호상이다. 이

들 백호상은 신비화된 표현의 백호와 사실적인 모양의 백호로 나눌 수 있다. 〈표 9〉 신비화된 백호상은 화염 무늬의 붉은 갈퀴가 몸체 위로 솟아오르고 강렬함이 엿보이는 모습인데, 앞에서 제시된 『숙종산릉도감의궤』와 효의왕후 『빈전혼전도감의궤』의 사수도 중 백호 도상을 보면 알 수 있다. 이러한 화염 무늬 표현은 사수도에 나타난 서수 표현으로 적절한 묘사인 것이다. 사실적인 도상의 백호는 『인조장릉산릉도감의궤』와 『현륭원원소도감의궤』의 사수도에 나타난 백호 도상을 보면 알 수 있다. 사실적인 백호 표현은 18세기에 다수 남아 있는 호랑이 그림과 포즈와 동세가 비슷한 형태로, 조선 말기까지 그 전통을 이어간 것

작품명	사실적 표현의 백호		신비화된 표현의 백호	
도상				
시기	1649년	1789년	1720년	1821년
출전	인조장릉산릉 도감의궤	현륭원원소 도감의궤	숙종산릉 도감의궤	효의왕후빈전혼전 도감의궤

〈표 9〉 의궤에 나오는 백호

도 85. 〈화조영모도〉 해태 부분, 4폭 병풍, 20세기 초, 지본채색, 각 31.5x53.3cm, 국립민속박물관 소장

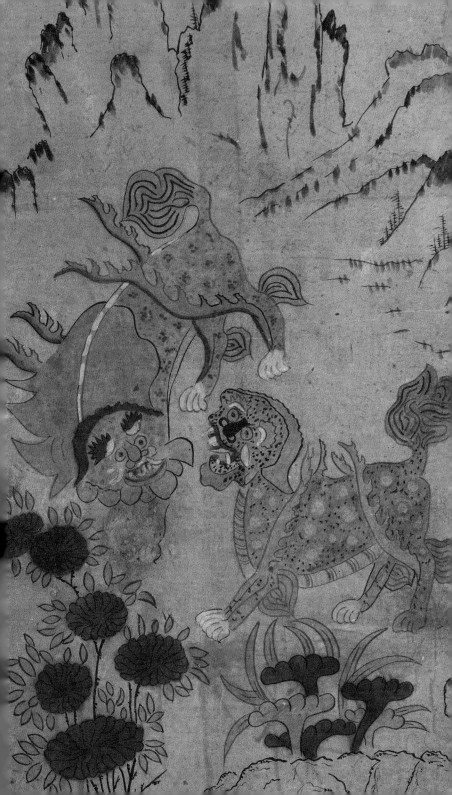

도 86. 〈백호도〉 모사본. 정기환 필, 오회분 4호묘, 고구려, 60.7x82.2cm, 국립중앙박물관 소장
도 87. 〈백호도〉 모사본. 평남 강서대묘 현실 서벽, 고구려, 16.4X12cm, 국립중앙박물관 소장

도 88. 〈쌍호 흉배〉, 조선시대, 자수, 21×22.5cm, 국립민속박물관 소장

으로 판단된다.[30]

　〈표 9〉에서 보듯이 백호가 조선 후기로 갈수록 신비화된 모습으로 변해가는 현상으로 미루어, 조선 후기의 백호는 서수로 볼 수 있는 것이다.

　또한 관리들의 관복 앞뒤에 부착하는 흉배에도 무관을 상징하는 호랑이 자수가 나타나며 각종 행사에 사용하는 깃발에도 백호가 등장한다. 국립민속박물관 소장 쌍호 흉배〈도 88〉와 자수박물관 소장 단호 흉배,

　　　　　　　　　　　　　　　　　　　민화 호렵도의 소재와 상징(2)

그리고 의가의장에 사용하는 백호 깃발〈도 89〉을 예로 들 수 있다. 두 마리 백호가 자수된 쌍호 흉배는 당상관 이상 무관 공복에 붙인 흉배이고, 백호 깃발은 대오방기의 하나로 진영 오른편에 세워 우영右뜰, 우위右衛를 지휘하는 데 쓰였다.

한편 불교에서도 상상의 동물인 백호의 영험함과 신성함을 들어 용과 함께 불법의 수호신으로 크게 영향을 미쳤다. 불교가 어떤 지역에 전래될 때 그 지역 고유의 토착신앙 요소를 흡수하여 습합되는데, 이러한 과정에서 백호의 불법 수호 역할이 주어진 것으로 보인다. 조선

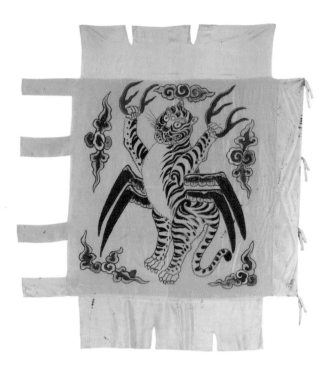

도 89. 〈백호 깃발〉, 19세기, 비단, 141.5×155cm, 화염각 34cm, 국립민속박물관 소장

도 90. 〈호렵도〉, 중 백호 부분, 해인사 명부전

시대에 창건 또는 중수된 사찰의 벽화나 불교 교리를 쉽게 압축한 불화, 불단 조각, 산신도 등에 백호가 나타나는 이유이다. 백호가 불법 수호의 역할을 하는 서수로 해석되는 대목이다.

사찰 벽화에 나타난 백호의 예로, 해인사 명부전 내벽에 그려진 호렵도〈도 90〉가 있다. 사냥꾼이 호랑이 두 마리를 쫓고 있는데 그 중 한 마리가 백호다. 명부전 출입문 내부 좌측 창방위에 있는 '명부전^{冥府殿} 단확기^{丹雘記}'는 광서 7년¹⁸⁸¹ 초여름 중순에 단청을 했으며, 이 단청 불사에는 금어^{金魚}였던 수룡기전^{繡龍琪銓}을 비롯한 여섯 명의 화원이 참여했다고 기록돼 있다. 해인사 명부전 호렵도는 제작 연대가 명확히 알려진 최초의 작품으로 추정된다. 이 벽화에 보이는 백호는 벽사의 기능을 하는 중요한 서수로 그려진 것으로 보인다.

胡獵圖

호렵도에 나타난 서수의 의미는 주로 길상적인 것으로 드러 났다. 즉, 호렵도에 나타나는 서수의 양상에서 육아백상은 주 인공인 왕공귀족의 탈것으로서 등장하고 기린, 해태, 백호는 왕공귀족 일행의 사냥물로 등장한다. 이러한 육아백상은 불 교에서 석가모니 부처의 전생 혹은 마야부인에게 입태하는 상징적 의미 외에도 보현보살이 타고 다니는 서수로서의 의 미가 있다. 즉, 육아백상은 부처나 보살의 화신으로, 가장 존 귀한 자를 의미한다. 이것은 소중한 아이가 입태하기를 기원 하고 태어나서는 가장 높은 자리에 앉기를 바라는 염원을 그 린 것이다. 기린, 해태, 백호를 사냥 대상물로 한 것은, 이를 잡 는 사람들은 출세할 기회를 잡는다는 의미로 해석이 가능하 다. 왜냐하면 조선시대에 기린은 왕자와 대군을, 해태는 대사 헌으로 대변되는 권력 기관의 수장을, 호랑이(쌍호)는 당상관 인 무관을 상징했기 때문이다. 이러한 상징들이 출세, 길상을 희구하는 시대적 상황에 부합하는 것이다. 결국, 호렵도에 육 아백상 등 서수가 소재로 등장한 것은, 조선 후기 불교가 다양 한 종교와 습합되고 이것이 민간에 전파돼 19세기 후반부터는 민화 호렵도의 용도가 길상으로 변해가는 것을 보여준다.

Epilogue

중국의
그림이
우리
민화가
되기까지

胡 | 獵 | 圖

2007년 즈음에 호렵도란 그림을 접하였다. 그 후 호렵도를 학문적으로 완성하고자 노력하면서 민화를 공부하는 사람들에게 알리고 다닌 지 벌써 14년째가 되었다. 2012년에 박사논문을 완성한 다음에도 호렵도에 대한 정리를 제대로 한 것인가에 대해 고민을 했을 뿐만 아니라, 새로운 호렵도 작품이나 주장을 보면 가슴이 펄떡이는 것은 호렵도에 대한 나의 운명이라 생각했다.

나의 이러한 증상은 호렵도에 대한 자료가 생각만큼 없었기 때문에 생긴 갈증이라 판단됐다. 그래서 새로운 그림을 보면 내가 이해하고 있는 호렵도 중의 하나인지 고민했고 단편 논문들을 쓰면서 새로운 내용이나 아이디어로 발전시켜 나가고자 하였다. 또한 내가 민화 강의를 할 때도 항상 호렵도가 차지하는 비중이 많았으므로 호렵도에 대한 관심은 끊임없이 지속되었다. 이제는 그간 연구한 호렵도를 정리해서 대중에게 소개하는 것이 좋겠다고 생각하던 차에 정병모 교수님을 통해 다할미디어의 출판 제의를 받게 되었다. 이 또한 나의 연구를 항상 지켜봐주신 교수님과 나의 끊을 수 없는 학연이 아닐까 생각한다.

이 책을 쓰면서 호렵도와 인연을 맺은 이후의 일들이 주마등처럼 지나갔다. 수많은 그림들을 감상하면서 호렵도와 연관이 없는지를 먼저 생각하고, 조선시대 회화 자료를 보면서 호렵도를 찾으려고 노력한 시간들도 떠오른다. 호렵도를 어느 정도 이해하게 되면서부터는 이 그림을 어떻게 제대로 알릴 것이지 고민했고 지금도 하고 있다. 호렵도에 관한 문헌기록이 빈약한 것을 이유로, 논리적 연결이 부족한 부분이 있을 수 있으나 그림의 맥락으로 이를 연결하고 보면 결국 맞아 떨어지는 것은 과연 혼자만의 생각일지.

본문에서 호렵도가 청나라 수렵도에서 민화 호렵도로 이어지는 과정에 대해 나름대로 설명했지만, 글이 복잡하고 난해하지 않았을까 우려도 된다. 호렵도가 익숙하지 않은 독자들을 위해 다시 한 번 강조하자면, 이 글의 도착점은 결국 민화 호렵도이다. 즉 민화 호렵도가 그려지게 된 과정을 설명한 것으로 보면 이해가 쉬울 것이다.

호렵도란 그림은 중국 청나라의 수렵도가 조선에 전래된 것이다. 전래 과정은 부연사행이라는 조선 후기 중국문화의 일반적인 교섭과정과 유사하나, 그 이후의 활용은 정조임금의 기마전술에 대한 관심과 괘를 같이 하면서 교훈적이고 군사적인 목적에 많이 활용된 것으로 보인다. 이로 인해 호렵도가 군사문화로 유행하다가 조선 후기에 오랜 평화의 시기가 오면서 군사문화가 와해되고 서민들의 회화적인 욕구가 증가하는 사회적인 분위기 속에서 당시 유행하던 민화와 결합된 것이다. 그런 연유로 호렵도 또한 민화의 일종으로 용도가 바뀌면서 길상, 벽사의 그림으로 변한 것으로 생각된다.

　이 글을 마치면서 필자가 바라기는, 호렵도가 단지 청나라 사람들의 화려한 사냥 그림이 아닌 호렵도의 서사를 통해 호렵도가 대중들에게 친근하게 다가가는 계기가 되었으면 한다. 학문적으로는 이 글을 바탕으로 좀 더 나은 호렵도 연구가 이루어지기를 기대한다.

미주

1장 조선에서 유행한 청나라의 사냥 그림

1 『列聖御製』권9, 肅宗題恭愍王天山大獵圖, 天山獵騎暗風塵(천산에 말 타고 사냥하니 풍진 일어 어둡네), 筆力堅精信有神(필력이 굳세고 정밀하여 참으로 신필인 듯), 麗業成灰今幾歲(고려의 유업이 재가 된지 지금 몇 해인가), 空餘墨跡完然新(부질없이 남은 묵적만 완연히 새롭네).

2 『화원별집』의 전반적인 내용에 대해서는 이원복, 「화원별집고」『미술사학연구』215호(한국미술사학회, 1997), 57–79쪽 참조.

3 『頭陀草』책17, 恭愍王畵馬跋, 上方又有申範華女俠圖, 作障子 ; "恭愍王畵, 世不多見, 而郎善公子所藏陰山大獵圖橫卷尤神妙, 洵爲寄寶, 公子死, 其家不甚珍惜, 好事者爭割取以去, 此幅卽其一也, 丹彩己剝, 其義態猶可觀者, 頗似李婦人病時, 其形貌雖甚憔悴, 神精尚復婉孌, 可念, 此惟知者知之爾, 上方申範華女俠圖用峯極不草草, 足可鷹行, 仇實富世謂古今人不相及者, 殘墟言也.

4 『靑莊館全書』권54, 盎葉記1, 「恭愍王書」; "家藏恭愍王天山大獵圖, 破絹翩翩如壞○翅, 只餘糜麕數三, ○○如藕絲, 眞天人之筆也."

5 『小洲集』권11, 題柳咸靈家藏, 陳居中陰山大獵圖 後, 有李成湖瀷李惠寰用休曾王考豹菴先生題拔

6 「오랑캐 사냥하는 그림(胡獵圖)」"倦游錄曰 馮端嘗書柳如京塞上詩 鳴骹直上一千尺 天靜無風聲正乾 碧眼胡兒三百騎 盡提金勒向雲看 謂客曰 可圖屏障 率致金元之禍世 我國金弘道始爲圖 與吳道子萬馬圖 共馳譽云."("『倦游錄』에 이르기를 풍단이 일찍이 유여경의『塞上詩』를 적었는데, '우는 화살 곧게 위로 일천 척을 솟구치니, 하늘 고요하고 바람 없어 그 소리 참 메말랐네, 푸른 눈의 오랑캐들 삼백 명 말 탄 병사, 모두 금빛 재갈을 쥐고 구름 향해 바라보네' 라 하였다. 객에게 일러 가로되 가히 병풍에 그려 넣을 만하니 이것은 金나라와 元나라가 세상에 화를 가져온 일이로다. 우리나라에서는 김홍도가 처음으로 이러한 그림을 그려서 吳道子의 萬馬圖와 명예를 드날렸다고 한다")

7 畢梅雪 · 侯錦郎,『木蘭圖與乾隆秋季大獵之硏究』(대북고궁박물원, 1982)

8 안휘준, 「한국민화산고」, 『민화걸작전』(호암미술관, 1983), 101쪽.

2장 상징과 교훈의 '인물화'

1 김영학, 『민화』(대원사, 2004), 43쪽.
2 야나기 무네요시, 이길진 옮김, 『조선과 그 예술』, 322-323쪽 참조.
3 조자용, 「한국민화의 분류」, 『한국민화의 멋』(엔싸이클로피디어 브리테니크, 1972) 참조.
4 조자용, 『한국민화걸작전』(호암미술관, 1983), 108-109쪽 참조.
5 김호연, 『한국민화』(경미문화사, 1977), 14-15쪽; 김철순, 『한국민화논고』(예경출판사, 1991).
6 김호연, 『한국민화』, 8쪽.
7 김철순, 「민화란 무엇인가」, 『민화』(중앙일보사, 1978), 186-187쪽 참조.
8 정병모, 『민화, 가장 대중적인 그리고 한국적인』(돌베개, 2012), 90쪽 표2 참조.
9 정병모, 『민화, 가장 대중적인 그리고 한국적인』, 89-90쪽.
10 『내각일력』은 1779년(정조 3년)부터 1883년(고종 20년)까지 105년에 걸쳐 쓰인 규장각 일기로서 1,245책의 필사본으로, 정조가 즉위하던 해인 1776년 규장각을 설치하여 직제와 규모를 정비하고 이문원(摛文院)의 각신(閣臣)에게 명하여 내각에서 매일의 일기를 기록하도록 했다. 체제는 〈승정원일기〉의 예를 따라서 입직(入直)한 각신이 수정하고 검서관(檢書官)이 편사(編寫)하도록 했다. 〈승정원일기〉를 모방했으나 관원의 인사고과, 임면, 근무상황, 문신강제(文臣講製), 유생친시(儒生親試), 어제의 편사, 봉안, 반서(頒書), 간서(刊書), 검서, 서목의 편찬, 활자 등등의 일반 정사에 관한 부분뿐 아니라 문화사업에 관한 사정을 정밀하고 상세하게 기록하고 있어 사료로서의 가치가 매우 크다.
11 강관식, 「규장각자비대령화원 연구」(한국정신문화연구원 박사학위논문, 2000), 11쪽 참조.
자비대령화원은 영조대에 임시로 설치 운영하던 것을 정조 7년(1783년) 규장각에 설치한 직제로 국왕이 직접 관장하는 궁중화원제도이다. 규장각의 자비대령화원은 본래 예조 속아문인 도화서 소속 화원 중 일부를 취재 시험을 통해 선발하여 왕명으로 차정한 뒤 규장각 소속의 어제 등서에 필요한 인찰 작업 등을 전담시키고 또한 규장각에서 시행하는 사계삭 별취재를 통해 증가된 녹봉과 특별한 사물을 수여한 당대 최고위의 화원을 가리킨다. 이 제도는 고종 18년(1881년)까지 운영되었다.
12 자비대령화원에 대한 사회·경제적인 후원을 '녹취재'라는 성과급제도로 운영함으로써 화원들이 더욱 능력을 발휘할 수 있도록 했다. 녹취재는 원래 '녹봉

을 주기 위해 기술 있는 사람을 가려 뽑는 시험이라는 의미로, 도화서 화원을 비롯한 기술직 관료들에게 정기적으로 실시해왔던 제도다. 규장각에서는 자비대령화원들에게 이를 별도로 추가 실시하여 성적이 우수한 두 사람에게 정6품 사과 한 자리와 정7품 사정(사정) 한 자리의 파격적인 녹봉을 지급했다. 정조 자신이 지향하는 회화적 이념을 전달하고 경쟁을 통해 효과적으로 화원을 재교육하기 위해 활용한 것이다. 손영옥, 『조선의 그림 수집가들』(글항아리, 2010), 364쪽 각주2 참조.

13 『內閣日曆』 순조 12년(1812) 정월 26일, '...差備待令畵員今春等祿取才再次傍人物胡獵圖三中一李孝彬三中二金得臣三中三李寅文三中四許容三下一金建鍾三中二金命遠'

14 『內閣日曆』 순조 15년(1815) 4월 1일, '...差備待令畵員今夏等祿取才再次傍人物胡獵圖三上一金命遠三上二吳珣三中一許宏三中二金得臣三中三金在恭三下一朴寅秀三下二張漢宗三下三李寅文'

15 강관식, 「규장각자비대령화원 연구」, 92쪽. (今六月二十日 差備待令畵員來秋等祿取寸三次榜俗畵二下一畵員金得臣樓閣二下二畵員金應煥翎毛二下三畵員李寅文梅竹二下四畵員張麟慶艸蟲二下五畵員張始興山水三中畵員韓宗一文房三中畵員申漢枰人物三中畵員許礎以上每人各胡椒五升 賜給)

16 강관식, 「규장각자비대령화원 연구」, 93~95쪽 참조.

17 강관식, 「규장각자비대령화원 연구」, 97쪽 부표1 참조.

18 『內閣日曆』 정조 7년 11월 20일자 '寫畵兩廳差備待令應行節目' 기사 (寫字官畵員四季朔三次取才時初再次則閣臣出題考試第三次則書畵各題書入受 點後收券入 啓待科次計劃爲白齊)

19 강관식, 「규장각자비대령화원 연구」, 97~103쪽 참조.

20 강관식, 「규장각자비대령화원 연구」149~159쪽, 부표2 참조.

21 '대례의'에 대한 논문은 다음을 참고했다. 구도영, 「중종대(中宗代) 사대인식(事大認識)의 변화—대례의(大禮議)에 대한 별행(別行) 파견 논의를 중심으로」, 『역사와 현실』 제62호(한국역사연구회, 2006), 345~376쪽; 조영록, 「가정초(嘉靖初) 정치대립과 과도관(科道官)」, 『동양사학연구』 제21집(동양사학회, 1985), 1~55쪽.

22 김용천, 「전한 선제시대 전례논쟁과 후대의 예학적 평가」, 『신라문화』 제21집(동국대학교 신라문화연구소, 2006), 343~368쪽 참조.

23 『주자대전』 권5 詩 "我來萬里駕長風, 絶壑層雲許盪胸, 濁酒三杯豪氣發, 朗吟飛下祝融峰

24 『맹자』「양혜왕」 하편 '낙이천하장樂以天下章' 참조.

25 정병모, 『민화, 가장 대중적인 그리고 한국적인』, 89~90쪽.

3장 "황제가 맹호를 쓰러뜨리셨다"

1 임계순, 『淸史-만주족이 통치한 중국』(신서원, 2007), 21쪽.

2 임계순, 『淸史-만주족이 통치한 중국』, 25~26쪽 참조.

3 서정흠, 『淸史-만주족이 통치한 중국』(경북대학교 석사학위 논문, 1979), 22
쪽.

4 『嘯亭雜錄』권7, 木蘭行圍制度條 (서정흠, 『淸史-만주족이 통치한 중국』, 32
쪽 재인용)

5 장진성, 「청대 궁정회화와 만주의식」(서울대중국연구소 중국포럼, 2009) 3쪽;
조너선 D. 스펜스 지음, 이준갑 옮김, 『강희제』(이산, 2009), 51~74쪽 참조.

6 허영환, 「목란도 연구」, 『동양미의 탐구』(학고재, 1999), 38~39쪽.

7 어용 수렵장인 목란위장은 목란림구木蘭琳區 또는 목란장木蘭場이라고도
부르는데, 북경에서 300㎞ 정도 북쪽에 있고 지금의 승덕시에서는 북방으로
150㎞ 지점에 있는 위장현이다. 위장의 크기는 동서 300여리, 남북 200여리,
둘레 1,300여리에 이른다.

8 임계순, 「18세기 淸朝 제2의 政治中心地, 承德 避暑山莊」(명청사학회 제21
집, 2004), 155~156쪽.

9 鄭孝燮, 「加强我國歷史文化名地保護的幾点看法」, 『避暑山莊論叢』(紫禁城
出版社, 1986), 1~12쪽; 임계순, 「18세기 淸朝 제2의 政治中心地, 承德 避暑
山莊」, 157쪽에서 재인용

10 『欽定熱河志』, 卷25, 行宮1, 10쪽; 王思治, 「避暑山莊的與建與緩服漠南蒙
古」, 避暑山莊研究會 編, 『避暑山莊論叢』(北京 紫禁城出版社, 1986), 101쪽;
임계순, 「18세기 淸朝 제2의 政治中心地, 承德 避暑山莊」, 157쪽에서 재인용.

11 郭成康,成崇德 외 4人, 『乾隆皇帝全集』(北京 學苑出版社, 1994), pp.478~
479; 임계순, 「18세기 淸朝 제2의 政治中心地, 承德 避暑山莊」, 162쪽에서 재
인용.

12 『欽定熱河志』, 卷45, 圍場1, 2쪽. "昇平日久, 弓馬漸不如前, 人情☒於安逸",
"一人受傷卽數十人扶擁送回, 規避不前"

13 袁森坡,「論避暑山莊設立的 歷史的背景…」, p.94; 임계순,「18세기 淸朝 제2
 의 政治中心地, 承德 避暑山莊」, 174쪽에서 재인용.

14 趙翼,『檐曝雜記』(1810) 卷1, 14쪽. "上每歲行獮, 非特使旗兵肄武習勞, 實以
 駕馭諸蒙古, 使之畏威懷德, 弭首帖伏, 而不敢生心也"

15 王先謙,『東華錄』康熙 卷104, 康熙58年 7月 己未 p.1; 袁森坡,「論避暑山莊
 設立的 歷史的背景…」, 80쪽; 임계순,「18세기 淸朝 제2의 政治中心地, 承德
 避暑山莊」174쪽에서 재인용.

16 임계순,「18세기 淸朝 제2의 政治中心地, 承德 避暑山莊」, 174–175쪽.

17 장진성,「천하태평의 이상과 현실:〈강희제남순도권〉의 정치적 성격」,『미술사
 학』22(한국미술사교육학회, 2008), 272쪽.

18 임계순,「18세기 淸朝 제2의 政治中心地, 承德 避暑山莊」, 156쪽.

19 웨난·진취엔 지음, 심규호·유소영 옮김,『熱河의 避暑山莊』(도서출판 일빛,
 2005), 44쪽.

20 마트C 앨리엇 지음, 양희웅 옮김,『건륭제』(천지인, 2011), 35–39쪽 참조.

21 장진성,「청대궁중회화와 만주의식」(서울대중국학연구소, 2009), 5쪽.

22 장진성,「청대궁중회화와 만주의식」, 6쪽. '만주간박지도'의 핵심은 만주어의
 일상적 사용 및 공용화, 말 타기, 활쏘기, 사냥, 야영생활 등으로 압축할 수 있
 다.

23 장진성,「청대궁중회화와 만주의식」, 6쪽.

24 畢梅雪·侯錦郎,『木蘭圖與乾隆秋季大獵之研究』(대북고궁박물원, 1982), 24
 쪽 참조. 건륭황제가 연도별, 북경 출발일, 열하의 피서산장 도착일, 목란 행위
 시작일, 잡은 짐승을 가지고 산장에 돌아온 귀임일, 산장을 떠나 북경으로 출
 발한 날, 북경에 도착한 날 등을 표를 만들어 '건륭제의 목란행위 연표'를 작성
 했다.

25 둥예진 엮음, 송하진 옮김,『건륭原典 평천하』(아이템북스, 2006), 504쪽.

26 둥예진 엮음, 송하진 옮김, 건륭原典 평천하』, 512–515쪽 참조.

27 王淑云,『淸代北巡御道和塞外行宮』(北京 中國環境科學出版社, 1989), 9쪽;
 임계순,「18세기 淸朝 제2의 政治中心地, 承德 避暑山莊」, 173쪽에서 재인용.

28 趙翼,『檐曝雜記』권1,「木蘭殺虎」참조.

29 趙翼,『檐曝雜記』권1,「犬斃虎」참조.

30 둥예진 엮음, 송하진 지음,『건륭原典 평천하』, 515–517쪽 참조; 趙翼,『檐曝
 雜記』참조.

31 웨난·진취엔 지음, 심규호·유소영 옮김,『熱河의 避暑山莊』, 48–45쪽.

4장 화살 한 발로 두 마리 사슴 잡는 '상무정신'

1 畢梅雪·侯錦郎,『木蘭圖與乾隆秋季大獵之研究』(대북고궁박물원, 1982)
1–8쪽. 우리말 번역은 허영환, 「목란도 연구」, 『동양미의 탐구』(학고재, 1999),
53–55쪽을 참고했다.

2 畢梅雪·侯錦郎,『木蘭圖與乾隆秋季大獵之研究』, 99–101쪽 표 참조.

3 청대의 화원은 옹정 연간에 처음 설립되었다. 청 내무부 당안檔案에 등장하
는 '화작畫作'은 화원과 같은 성격의 기구로 추측되는데, 정확한 규모나 화
원의 구성, 업무에 대해서는 명확하게 밝혀지지 않았다. 화원이 보다 체계화
된 모습을 갖추게 된 것은 건륭 연간으로 건륭제는 즉위 원년(1736년) 화원처
와 여의관의 설립을 명한다. 화원처는 자금성 내에 있었고 여의관은 여름 궁
전인 원명원 내 위치했는데 계상궁啓祥宮으로도 불렸다. 화원의 급여를 책정
할 때 건륭조 화원이 옹정 화원의 관례를 그대로 따르는 것으로 보아 화원이
상설기구로서 체제가 갖춰진 것은 옹정 연간으로 추정되며 건륭 연간에 와서
기구 확대가 이루어졌음을 짐작할 수 있다. 화원은 초기에 '남장南匠'이라 호
칭하다가 옹정 초에 '화화인畫畫人'으로 개칭됐고, 이 역시 건륭조 화원에 그
대로 계승됐다. 楊伯達,「淸乾隆朝畫院沿革」,『淸代畫院』(北京 紫禁城出版
社, 1993), 38–43쪽 참조. 청대 화원은 회화 제작에 있어 황제의 엄격한 통제
를 받았다. 화원들은 회화 제작 시, 먼저 황제로부터 그림 제작의 전지를 받아
해당 화원이 초벌 그림을 작성하여 제출하고 이에 대한 황제의 제가가 떨어져
야 비로소 본 그림을 제작할 수 있었으며, 완성 후 다시 심사를 받아야 했다.
王家鵬,「中正殿與淸宮藏傳佛敎」,『故宮博物院院刊』, 1991年 第3期 59쪽 참
조; 정석범, 「강옹건시대'대일동 정책과 시각이미지」,『중국사연구』(중국사학회,
2006), 17–18쪽에서 재인용.

4 畢梅雪·侯錦郎,『木蘭圖與乾隆秋季大獵之研究』, 98–107쪽 참조.

5 畢梅雪·侯錦郎,『木蘭圖與乾隆秋季大獵之研究』, 111쪽 참조.

6 낭세녕에 대해서는 聶崇正,『郞世寧』(河北敎育出版社, 2006); 聶崇正,「郞
世寧的平生, 藝術及, "西畫東漸"」,『宮廷畫師郞世寧』(天津人民美術出版社,
2009), 1–22쪽 참조.

7 畢梅雪·侯錦郎,『木蘭圖與乾隆秋季大獵之研究』, 98–99쪽; 둥예진 엮음, 송
하진 옮김,『건륭原典 평천하』, 513쪽; 웨난·진취엔 지음, 심규호·유소영 옮김,
『熱河의 避暑山莊』, 39–40쪽 참조.

8 장진성, 「청대궁중회화와 만주의식」, 6쪽.

9 聶卉,「清宮通景線法畵探析」,『故宮博物院刊』第1期(2005), 41-52쪽; 이주
 현,「乾隆帝의 西畵 인식과 郎世寧 화풍의 형성 : 貢馬圖를 중심으로」,『미술
 사연구』23호(미술사학회, 2009), 90쪽에서 재인용.

10 몽고진연에서는 祚馬, 相撲, 什榜, 馴馬 등의 4가지 활동을 한다. 祚馬는 말
 경기, 相撲은 몽고씨름, 什榜은 연주, 馴馬는 야생말 길들이는 놀이를 뜻한다.

5장 '청나라 연수' 간 화원들, 호렵도를 들어오다

1 정은주,「燕行 및 勅使迎接에서 畵員의 역할」,『명청사연구』29집.
 (명청사학회, 2008). 1쪽.

2 김문식,「18세기 후반 서울 學人의 淸學認識과 淸文物 도입론」,『奎章閣』
 17(서울대학교 규장각, 1994), 41-55쪽 표 참조.

3 정은주,「燕行 및 勅使迎接에서 畵員의 역할」, 4-5쪽 참조.

4 박은순,「조선후반기 對中 繪畵交涉의 조건과 양상, 그리고 성과」,『朝鮮 後
 半期 美術의 對外交涉』(예경, 2007), 13쪽.

5 정은주,「燕行 및 勅使迎接에서 畵員의 역할」, 6쪽;『大典會通』卷3,「禮典」,
 獎勸 및 雜令;『六典條例』卷6,「禮典」, 圖畵書, 分差 및 總例;『大典會通』,
 「吏典」, 京官職, 從六品衙門, 圖畵書 참조.

6 정은주,「燕行 및 勅使迎接에서 畵員의 역할」, 6쪽.

7 정은주,「조선시대 명청사행 관련 회화연구」,(한국학중앙연구원 박사학위논문,
 2007), 225-228쪽 참조.

8 『승정원일기』제1662책, 정조 13년 8월 14일조, "金弘道則以臣軍官加啓請,
 李命祺則當次畵師外, 加定率去, 何如? 上曰, 依爲之"

9 『內閣日曆』정조 19년(1795년) 12월 15일조 및 정조 20년 12월 15일조, "李寅
 文 赴燕畵員"이라 되어 있음.

10 박지원 지음, 리상호 옮김,『열하일기』상권(보리, 2004), 19-20쪽. (崇禎十七
 年 毅宗烈皇帝 殉社稷明室亡 于今百三十餘年 曷至今稱之 淸人入主中國
 而先王之制度 變而爲胡 環東土數千里 畫江而爲國 獨守先王之制度)

11 박지원 지음, 리상호 옮김,『열하일기』중권, 246쪽. (淸興百四十餘年 我東土
 大夫夷中國而恥之 雖黽勉奉使 而其文書之去來 事情之虛實 一切委之於譯
 官 自渡江入燕京 所經二千里之間 其州縣之官 關阨之將 不但未接其面 亦

不識其名 由是而通官公行其索略 則我使甘受其操縱 譯官違違然承奉之不
暇 常若有大機關之隱伏於其間者 此使臣妄尊自便之過也)

12 박은순, 「조선후반기 對中 繪畫交涉의 조건과 양상, 그리고 성과」, 34쪽.

13 조성산, 「18세기 후반-19세기 전반 對淸認識의 변화와 새로운 중화관념의
형성」, 『한국사연구』 제145호(한국사연구회, 2009), 69-70쪽.

14 정옥자, 「정조시대 연구 총론」, 『정조시대의 학술과 사상』(돌베개, 1999), 38
쪽.

15 박은순, 「조선후반기 對中 繪畫交涉의 조건과 양상, 그리고 성과」, 53쪽.

16 박은순, 「조선후반기 對中 繪畫交涉의 조건과 양상, 그리고 성과」, 57쪽.

17 정은주, 「燕行 및 勅使迎接에서 畫員의 역할」, 20쪽.

18 『肅宗實錄』 권42, 31년(壬午) 9월 21일조; 『肅宗實錄』 권41, 31년(癸酉) 4월
10일조; 『肅宗實錄』 권43, 32년(辛未) 1월 12일조; 李頤命, 『蘇齋集』 권5, 進
遼薊關防圖札 참조.

19 중국에서 서화 구입은 조선사절단을 상대로 서적 거래만을 전문적으로 담당
하는 서반이라는 서적 중개인이 있었다. 따라서 조선사절단의 서화 구입은 대
개 서반과 조선역관에 의해 이루어졌다.

20 金昌業, 『燕行日記』 卷4, 癸巳年(1713) 1월 23일조.

21 정은주, 「燕行 및 勅使迎接에서 畫員의 역할」, 22쪽.

22 정은주, 「庚辰冬至燕行과 《瀋陽館圖帖》」, 『明淸史硏究』 25(명청사학회,
2006), 97-138쪽 참조.

23 "黃楂秋早塞天淸, 靺鞨叙陽著色輕, 草畫淋漓如草檄. … 颸颸紙面作邊聲.
… 還憐客久見聞新, 臨海邊胡俗共親, 縹緲輕裝馳馬女, 翩僾水技刺漁民."
박제가, 『貞蕤集』 권1, 「奉別金丈眞宰北遊詩四首」. 李泰浩, 「眞宰 金允謙의
眞景山水」, 『考古美術』 152(한국미술사학회, 1981), 2-3쪽. 이태호 교수는 김
윤겸이 연행했는지는 확실하지 않지만, 박제가 시의 내용을 통해 김윤겸의 아
들 김용행과 박제가 교유시기를 고려할 때, 1770년대 초 김윤겸이 중국 북방
을 여행했을 것으로 추정했다. 정은주, 「朝鮮時代 明淸使行 關聯 繪畫硏究」
(한국학중앙연구원 박사학위 논문, 2007), 210쪽에서 재인용.

24 정은주, 「朝鮮時代 明淸使行 關聯 繪畫硏究」, 209-210쪽.

25 정은주, 「朝鮮時代 明淸使行 關聯 繪畫硏究」, 210쪽.

26 "余丙申赴燕時, 遇獵胡於漁陽盧龍之間, 心歡其人馬之敏捷, 一何至此, 今覽姜
君熙彦景運之畫, 令人泷然若再踏其地, 況其筆法精細設色新敎, 吾知陳居中不
能擅擧於前也", 『朝鮮時代繪畫展』(대림화랑, 1992), 128-129쪽 발문 해석.

27 정은주, 「朝鮮時代 明淸使行 關聯 繪畵硏究」, 210–211쪽.

28 "倦游錄曰, 馮端嘗書柳如京塞上詩, 鳴絞直上一千尺, 天靜無風聲正乾, 碧眼胡兒三百騎, 盡提金勒向雲看, 謂客曰, 可圖屛障, 率致金元之禍世, 我國金弘道始爲圖, 與吳道子萬馬圖, 共馳擧云", 오주석, 『단원 김홍도』(열화당, 1998), 238쪽

29 오주석, 『단원 김홍도』, 46–47쪽.

30 이훈상, 「민화, 민화? 그리고 화사군관」, 『한국민화연구소 국제학술세미나』 vol 1.(계명대 한국민화연구소, 2009), 105쪽; 동 「조선후기 지방 파견화원들과 그 제도, 그리고 이들의 지방 형상화」, 『동방학지』 144(연세대학교 국학연구원, 2008), 305–366쪽 참조.

31 조선시대 내각內閣(규장각)의 일기. 1779년(정조 3년)부터 1883년(고종 20년)까지 105년간의 일력으로, 규장각의 이문원(규장각 관원의 입직처)에 입직한 각신閣臣이 『승정원일기承政院日記』의 예에 따라 매일 기록·수정하고 검서관이 편사했다. 내용은 규장각의 소관업무나 문화사업에 관련된 것이다. 매 1개월분을 1책으로 편찬했는데, 1883년 3월부터 1894년 규장각이 폐기된 때까지의 기록은 전하지 않는다.

32 『內閣日曆』 정조 19년 12월 12일 정월 26일자 기사.

33 국립중앙박물관, 『사행을 다녀온 화가들』(국립중앙박물관, 2011), 24쪽 참조.

6장 김홍도, 호렵도를 그리다

1 임상선, 「〈동단왕출행도〉와 〈호렵도〉」, 『월간민화』 권73(디자인밈, 2020.4), 124쪽.

2 『林園經濟志』, "余家舊有 金弘道陰山大獵圖 絹本八幅 連作一屛 荒芽曠野 鳴弦馳逐之狀 奕奕餘生 弘道自云 平生得意筆 他人縱有彷放 魚目夜光一見 可辯"

3 『承政院日記』 규장각, 111쪽 2면, 정조 13년 8월 14일 "性源曰, 金弘道李命祺, 今行堂率去, 而元窠無惟移之道, 金弘道則以臣軍官加啓請, 李命祺則當次畵師外, 加定率去何如, 上曰, 依爲之"

4 『正祖實錄』 권29, 14년 2월 20일조.

5 翁連溪 編著, 『淸代宮廷版畵』(文物出版社, 2001), 17–23쪽; 정은주, 「燕行

및 勅使迎接에서 畵員의 역할」, 『명청사연구 29집』(명청사학회, 2008), 23쪽에서 재인용.

6 정은주, 「燕行 및 勅使迎接에서 畵員의 역할」, 24쪽.

7 이의성, 『지정연기』, 1805년(순조 5년) 정월 초2일 기사.

8 박효은, 「1789~1790년 김홍도의 기록화? 행사도?실경화?—한국기독박물관 소장 《燕行圖》의 회화사적 고찰」, 『한국기독교박물관지』 제5호(숭실대학교 한국기독박물관, 2009), 60~72쪽; 박효은, 「《燕行圖》와 김홍도의 乙酉冬至使行」, 『한국기독교박물관지』 제6호(숭실대학교 한국기독박물관, 2010), 40~89쪽; 진준현, 「숭실대 한국기독박물관 소장 《연행도》와 김홍도, 이명기, 이인문의 화풍」, 『한국기독교박물관지』 제6호(숭실대학교 한국기독박물관, 2010), 90~115쪽.

9 박정애, 「17~18세기 중국 산수판화의 형성과 그 영향」, 『한국정신문화연구』 제31권 제4호(2008, 12), 131~162쪽 참조.

10 박정혜, 「조선시대의 역사화」, 『造形』 권 20(서울대학교 조형연구소, 1997), 8~36쪽 참조.

11 진준현, 「숭실대 한국기독박물관 소장 《연행도》와 김홍도, 이명기, 이인문의 화풍」, 108~109쪽.

7장 조선 호렵도와 청나라 수렵도, 무엇이 다른가

1 『선화화보宣和畵譜』 권8 「번족문」 서문에는 중국의 위진 이래 이민족관을 보여주고 있으며, 본문에서는 이에 해당하는 작가들과 작품을 소개하고 있다.

2 호괴胡壞와 이찬화李贊華에 대해서는 곽약허 지음, 박은화 옮김, 『도화견문지圖畵見聞誌』 제2권 紀藝 上(시공사, 2005), 120쪽 및 138~140쪽 참조.

3 경군景群이라는 표현은 안휘준, 『안견과 몽유도원도』(사회평론, 2009), 148쪽에서 차용함.

4 서정흠, 『淸史—만주족이 통치한 중국』, 22~23쪽 참조.

5 임계순, 「18세기 淸朝 제2의 政治中心地, 承德 避暑山莊」, 176쪽 참조.

6 유재빈, 「乾隆肖像畵, 제국이미지의 형성」, 『중국사연구』 42집(중국사학회, 2006), 117~120쪽 참조.

7 이현미·신경섭, 「宮廷繪畫를 통해 본 淸代服飾 硏究 —順治15년부터 嘉慶 19年

까지를 中心으로」, 『패션비즈니스』 권6(한국패션비즈니스학회, 2002), 71쪽.
8 이현미·신경섭, 「宮廷繪畵를 통해 본 淸代服飾 硏究 —順治15年부터 嘉慶 19
 年까지를 中心으로」, 78–79쪽 참조.
9 중국어문학연구회, 『중국문화의 이해』(도서출판 학고방, 2001), 467–468쪽
 참조.
10 금기숙·정현, 「중국 청대 복식에 사용된 색채에 관한 연구」, 『복식』 54호(한국
 복식학회, 2004).

8장 '감계'를 위한 호렵도

1 박정혜 외, 『왕과 국가의 회화』(돌베개, 2011), 163쪽.
2 조선 제22대 임금 정조의 시문·윤음·교지 및 기타 편저를 모은 전집. 184권
 100책으로 구성됐으며, 활자본이다. 본서는 정조 생존 시 정리되기 시작해 몇
 차례 재정리 과정을 거쳤다. 1799년(정조 23년) 규장각 직제학 서호수徐浩修
 가 주가 돼 어제회수법御製會粹法을 정하고 의례義例를 세워 편집했다. 도중
 에 서호수가 죽자 서영보徐榮輔에게 속편續編하게 해 당시까지의 어제를 4
 집 30목으로 나누어 모두 190편을 편찬했다. 이 작업은 미완성이었으므로 정
 조가 죽은 뒤 1801년(순조 1년) 심상규沈象奎가 주무를 맡아 총 184편으로
 편찬하여 1814년에 출간했다. 순조 연간에 출간된 『홍재전서』는 정조 연간에
 편찬된 〈홍재전서〉에 비해 상당히 많은 부분을 산필刪筆하거나 추가했다. 현
 존하는 『홍재전서』는 순조 대에 편찬된 것이다. 본편에는 책머리에 총목록을
 두고, 권1–4는 춘저록春邸錄으로 정조의 동궁시절 작품이 수록돼 있다.
3 『홍제전서』 「춘저록春邸錄 1」 시 참조.
4 『내각일력』 순조 12년(1812) 정월 26일자, 순조 12년 정월 27일자, 순조 15년
 (1815년) 참조.
5 유가의 9경·12경·13경에 속하는 고대의 예법에 관한 3권의 책 가운데 하나로
 서 〈주관周官〉이라고도 한다. 나머지 2권은 〈의례儀禮〉·〈예기禮記〉이다. 예부
 터 주공周公(BC 12세기)의 저술로 간주돼왔으나 현대 학자들은 이 책이 BC
 300년경에 무명의 이상주의자가 휘찬彙撰한 것이라고 추측한다. 수세기 동
 안 〈주례〉는 〈예기〉와 합쳐져 6경에 포함됐다. 〈주례〉는 유가 사상뿐만 아니
 라 법가 사상의 영향도 받았다. 천관天官에서 통치 일반을, 지관地官에서 교

육을, 춘관春官에서 사회적·종교적 제도를, 하관夏官에서 군사를, 추관秋官에서 법무를, 동관冬官에서 인구·영토·농업을 다루었다. 12세기에 오래 전 유실된 〈악경樂經〉 대신 6경에 포함되면서 특별한 평가를 받았다. 〈주례〉가 한국에 전래된 정확한 시기는 알 수 없으나 삼국시대에 이미 그 영향을 받은 것으로 보이는 제도를 확인할 수 있다.

6 『春秋左氏傳』은공 5년, "春蒐夏苗秋獮冬狩 皆於農隙 以講事也. 三年而治兵 入而振旅 歸而飲至以數軍實 昭文章 明貴賤 辯等列順少長習威儀也"

7 『孟子集注』梁惠王 下, "古者 四時之田 皆於農隙 以講武事"

8 이옥수, 「고대 수렵도의 양식기원 및 의미연구─고구려 고분벽화의 수렵도의 성립배경으로서」, 『조형 FORM 14호』(1991), 59쪽.

9 이옥수, 「고대 수렵도의 양식기원 및 의미연구─고구려 고분벽화의 수렵도의 성립배경으로서」, 60쪽.

10 육례는 공자의 『논어』에서도 學의 대상으로 삼았는데 육례는 禮·樂[文]·射·御[武]·書·數[문무의 기초]로 춘추전국시대에 육예를 익힌 '士'는 문무를 겸비했다. 그러나 전쟁시기였기 때문에 무에 가까웠는데 이는 조선시대 '선비'의 개념, 일본 '무사'의 개념과 같이 볼 수 있다. 지금의 군대도 문무를 겸비한 장교를 원하듯 춘추전국시대도 마찬가지였다.

11 홍선표, 『고대 동아시아의 말 그림』(한국마사회박물관, 2001), 59쪽.

12 김부식 지음, 이병도 옮김, 『삼국사기』(을유문화사, 1996), 175쪽.

13 김부식, 『삼국사기』, 420-421쪽.

14 『고려사』권85, 지志 권35, 병兵1, 兵制, ─중략─ "雖四方無事, 不可忘戰. 周禮, '以軍禁, 糾邦國, 以蒐狩, 習戎旅.' 傳曰, ─중략─ 簡取驍勇, 敎習弓馬"

15 심승구, 「조선시대 사냥의 추이와 특성─강무와 착호를 중심으로」, 『역사민속학』 제24호(민속원, 2007), 167쪽.

16 심승구, 「조선시대 사냥의 추이와 특성─강무와 착호를 중심으로」, 171쪽 참조.

17 『太祖實錄』2년 8월 20일 "贊成事鄭道傳作《四時蒐狩圖》以獻"

18 『太祖實錄』4년 4월 1일(갑자) "令三軍府刊行《蒐狩圖》·《陣圖》"

19 『太祖實錄』5년 11월 30일(갑신) "其講武之制與疎數之節, 時與勢殊, 取古制而損盆之, 見作《蒐狩講武圖》"

20 이현수, 「조선초기 강무 시행사례와 군사적 기능」, 『軍史』45(국방부 군사편찬위원회, 2002), 235쪽.

21 정재훈, 「조선시대 국왕의례에 대한 연구─강무를 중심으로」, 『韓國思想과 文化』제50집(한국사상과문화학회, 2009), 236-241쪽 참조.

22 『承政院日記』영조 11년 2월 28일 "春秋講武 禮典所載"

23 정재훈, 「조선시대 국왕의례에 대한 연구—강무를 중심으로」, 241–242쪽.

24 『正祖實錄』권6, 정조 2년 9월 2일자 "凡大閱, 卽列聖朝應行之禮, 故予亦謹
遵故事耳"

25 『正祖實錄』권6, 정조 2년 9월 7일자(上以試取技藝諸軍門, 各異其名, 諭兵
判及諸將臣曰: "書猶同文, 車猶同軌. 況奏御文字, 豈可異其度乎?" 命相議
釐正. 諸將臣議: '改單劒曰用劒, 短搶曰旗槍, 筤筅曰狼筅, 長槍曰竹長槍, 挾
刀棍曰挾刀, 鞭棍曰步鞭棍. 至於牟劍用法, 初以倭劍用勢, 後以皮劍交戰. 皮
劍, 卽牟劍, 名雖一技, 卽倭劍交戰之勢也. 牟劍, 當改以倭劍. 交戰兩名, 而軍
門技藝, 旣有名目定數, 今不可分一爲二. 改牟劍曰交戰.' 上可之)

26 김백철, 「조선후기 정조대 『大典通編』 「兵典」 편찬의 성격」, 『軍史』(국방부 군
사편찬위원회, 2010), 91쪽.

27 김백철, 「조선후기 정조대 『大典通編』 「兵典」 편찬의 성격」, 91–92쪽.

28 『正祖實錄』정조 8권, 3년 8월 3일 (今者行幸, 程路甚遠, 非比近陵動駕. 我國
文治是尚, 武備不修, 故人不習兵, 兵不習鍊, 每當行軍, 雖於一舍之地, 少或
驅馳, 則輒皆喘息靡定, 將不爲怪, 軍兵以爲常. 又況訓將, 卽三軍司命; 元戎,
乃國家重任? 昔唐玄宗開元之初, 講武驪山, 因軍法失儀, 置兵部尚書郭元振
於法, 史至今稱之. 惟兹之敎, 與誓師同, 訓將, 其勉之. 至於扈駕事務, 衛内
巡綽, 亦是本兵之任, 兵判亦勉旃)

29 『武藝圖譜通志』는 규장각의 이덕무, 박제가와 당시 실세 부대였던 장용영의
초관 백동수와 무사들이 무예의 내용을 일일이 검토하여 1년간 각고의 노력
을 기울여 정조 14년(1790년)에 만든 책으로, 각종 무기를 다루는 동작과 행
위를 그림으로 그린 것이다.

30 1785년(정조 9년)에 편찬하여 1786년 1월부터 시행했다. 조선 전기의 대표적
법전인〈경국대전〉의 기구와 규정들 중에는 조선 후기 사회에서 폐지되거나
사문화된 것들이 상당히 많았으며, 그 사이에 새로운 법제가 많이 제정됐다.
이것들을 수시로 정리 편찬하여〈속대전〉편찬 이전에도〈대전속록〉·〈대전후
속록〉·〈사송유취詞訟類聚〉·〈수교집록受敎輯錄〉·〈전록통고典錄通考〉가 만
들어졌다. 그러나 이로 인해 규정이 서로 모순, 중복될 뿐만 아니라 참조하기
에도 불편했다. 영·정조 시대에 국가 체제 재정비를 꾀하면서, 그 기본 작업으
로 그간의 변동을 총 정리하는 새로운 법전 편찬 작업을 시행했다. 그 첫 결과
가 1746년(영조 22년)에 편찬한〈속대전〉이다. 국가 체제 재정비 작업은 이후
에도 많은 논란과 변동을 거치며 계속됐다. 또한〈속대전〉은〈경국대전〉과 별

책으로 편찬되어 참조해야 할 법전이 또 하나 늘어난 셈이 되었다. 이에 정조는 법전을 하나로 통합하고, 〈속대전〉의 미진했던 부분을 보완하기 위해 새로운 법전 편찬을 명했다.

31 마상무예가 체계화된 것은 1790년(정조 14년)에 이덕무와 박제가가 무관인 백동수의 도움을 받아 펴낸 『무예도보통지』에 의한다. 여기에는 기창騎槍, 마상쌍검馬上雙劍, 마상월도馬上月刀, 마상편곤馬上鞭棍 4기와 격구擊毬, 마상재馬上才 2기 등 모두 6기의 마상무예가 포함돼 있다. 이 때 말을 타고 이루어지는 마상무예가 체계화되었다고 할 수 있다.

32 최현국, 「朝鮮 正祖代 壯勇營 創設과 馬上武藝의 戰術的 特徵」, 『학예지』 17호 (육군박물관, 2010), 188쪽 참조.

33 『弘齊全書』 권48, 策問 1, 文武 참조.

34 『正祖實錄』 권54, 정조 5년 1월.

35 관무재는 무사에 대한 정규 시험과는 별도로 왕명에 따라 시행되는 특별시험이었다. 한량·군관·조관朝官 출신 모두에게 응시자격이 주어졌다. 1572년(선조 5년)부터 시작해 모두 22회에 걸쳐 실시한 것으로 보인다. 시험에 초시와 복시가 있었는데, 복시의 경우 중앙에서는 왕이 직접 참석하여 춘당대에서 시험했다. 지방에서는 의정부 관원 1인이 시험관이 됐다. 성적이 우수한 자가 한량일 경우는 수령이나 변장에 임명하고, 군관일 경우에는 품계를 높여주거나 상을 줬다.

36 배우성, 「정조의 군사정책과 『무예도보통지』 편찬의 배경」, 『진단학보』(진단학회, 2001), 342-343쪽 참조.

37 배우성, 「정조의 군사정책과 『무예도보통지』 편찬의 배경」, 346-350쪽 참조.

9장 군사 시설을 장식하다

1 김봉옥, 「觀德亭記」, 『觀德亭 實測調査報告書』(제주시, 1995), 39-40쪽.

2 『觀德亭 實測調査報告書』(제주시, 1995), 41쪽 서거정의 중수기 참조.

3 『觀德亭 實測調査報告書』(제주시, 1995), 42-43쪽 참조.

4 『觀德亭 實測調査報告書』(제주시, 1995), 43쪽 참조.

5 전은자, 「대들보에 그린 제주 최초 벽화」(제민일보, 2009. 11. 10. '전은자의 제주 바다를 건넌 예술가들')

6 깃발 한가운데 장수를 뜻하는 '帥'가 적혀있는 '수자기'는 총지휘관이 있는 본영

에 꽂는 깃발로, 조선시대에는 중앙을 비롯한 지방 각 군영의 본영마다 '수자
기'가 있었다.

7 Moes, Robert, 『Auspicious Spirits—Korean Folk Paintings and Related
Objects』(*International Exhibitions Foundation*, 1983), 31쪽.

8 윤진영, 「조선시대 지방관의 기록화」, 『영남학』 제16호(영남문화연구소, 2009),
80쪽.

10장 벽사, 길상, 장식의 그림이 되다

1 조자용, 「민화란 무엇인가」, 『민화』(온양민속박물관, 1981), 125-132쪽 참조;
김호연, 『한국의 민화』(열화당, 1971); 『한국민화』(강미문화사, 1975); 이우환,
『이조의 민화』; 윤열수, 『민화이야기』(디자인하우스, 2007).

2 정병모, 「민화와 민간연화」, 『강좌미술사』 7호(불교미술사학회, 1995), 113-
166쪽.

3 정병모, 「조선 민화의 상징세계」, 『미술사의 정립과 확산』(사회평론, 2006),
462-463쪽.

4 김정희, 『조선시대 지장시왕도 연구』(일지사, 2004), 9-10쪽.

5 김정희, 『조선시대 지장시왕도 연구』, 299쪽.

6 김정희, 『조선시대 지장시왕도 연구』, 418쪽.

7 정병모, 「조선 민화의 상징세계」, 464쪽 참조.

8 정병모, 「조선 민화의 상징세계」, 464쪽. 이외에도 호랑이가 벽사의 화신으로
기록된 김매순(1776-1840)의 『열양세시기洌陽歲時記』에 도화서에서 제작한
세화에 호랑이가 있고, 홍석모의

9 고은미, 「조선시대 감로회도 하단의 전투 이미지 연구」(이화여자대학교 석사
학위논문, 2010), 74쪽의 표12.

10 정병모, 「조선 민화의 상징세계」(사회평론, 2006), 466쪽.

11 이상국, 「민화 호렵도에 나타난 서수에 관한 연구」, 『민화』 2집(한국민화학회, 2011).

12 김기동, 김규태 편저, 「춘향전」, 『한국고전문학 100』(서문당, 1984), 23쪽.

13 진홍섭, 『한국미술사자료집성(6)』(일지사, 1998), 251쪽.

14 강관식, 「규장각자비대령화원 연구」, 211쪽 참조.

15 정병모, 『무명화가들의 반란, 민화』(다할미디어, 2011), 49쪽.

11장 호렵도, 새로운 형식을 열다

1 이수미, 「조선후기 중국 〈청명상하도〉 도상의 수용」, 『미술사의 정립과 확산』
 (사회평론, 2006), 354쪽 참조.
2 강관식, 「규장각자비대령화원 연구」, 534쪽.
3 이동주, 『한국회화사론』(열화당, 1994), 32쪽.
4 정홍래(1720-?)는 조선 후기 화가로서 호는 국오菊塢·만향晩香. 도화서 출신
 의 직업 화가로 주부主簿를 거쳐 내시교관內侍敎官을 지냈으며, 화초·영모·
 범·매 등을 잘 그렸다고 한다. 1748년(영조 24년) 당시 초상화의 명수인 장경
 주張敬周·장득만張得萬과 함께 숙종의 어진御眞을 모사模寫하는 데 참여해
 그 공으로 동반東班 계열에 올랐다. 1755년에는 영조의 회갑을 기념하여 장
 득만과 함께 〈기로경회첩耆老慶會帖〉(국립중앙박물관)을 제작했다. 이러한
 초상화의 묘사력을 바탕으로 농염濃艶 채색한 매를 잘 그렸는데 국립중앙박
 물관 소장의 〈욱일취도旭日鷲圖〉가 대표적이다. 이밖에 〈의송관수도倚松觀
 水圖〉(국립중앙박물관), 〈산군포효도山君咆哮圖〉(간송미술관), 〈암두작응도
 巖頭鵲鷹圖〉(덕수궁미술관) 등이 전한다.
5 순조 13년(1813년)에 훈련대장 박종경朴宗慶이 감조도감監造都監에서 무기를 수
 리하거나 새로 제작한 후 이들 무기를 그림으로 그리고 그 규격과 용법을 기록한
 책이다.
6 민승기, 『조선의 무기와 갑옷』(가람기획, 2004), 125-127쪽 참조.

12장 사치풍조에도 기품을 잃지 않고

1 홍선표, 「조선 후기 회화의 새 경향」, 『조선시대회화사론』(문예출판사, 2005),
 317쪽.
2 박정혜 외, 『왕과 국가의 회화』(돌베개, 2011), 155-157쪽 참조.
3 강관식, 「규장각자비대령화원 연구」, 127쪽.
4 정병모, 『민화, 가장 대중적인 그리고 한국적인』(돌베개, 2012), 56-60쪽 참조.

13장 다양한 양식으로 거듭나다

1 김윤정, 「조선 중기의 세화 풍습」, 『생활문화연구』 5(국립민속박물관, 2002), 59–65쪽 참조.

2 홍선표, 「치장과 액막이—조선민화의 새로운 이해」, 『미술사의 정립과 확산』 (사회평론, 2006), 497쪽.

3 홍선표, 「치장과 액막이—조선민화의 새로운 이해」, 497쪽.

4 호렵도에서 계곡을 통과하는 의미는 사냥터에 이르기 위해 승덕 피서산장에서 목란위장으로 이동할 때 사냥터 입구에 있는 애구를 통과한다는 의미인데 《입애구시入崖口詩》에 잘 나타나 있다.

5 왕에게 그늘을 만들어주는 물건을 우리말로 하면 '해 가리개'라고 할 수 있는데, 궁중 용어로 좀 더 세분하면 산繖과 개蓋라고 한다. 비단이나 천으로 만든 산은 비나 해를 가리기 위해 사용했으며 모양이 둥근 것은 대산大繖, 네모난 것은 방산方繖이라 했다. 개와 비슷하고 규모는 더 크다. 개는 고대 중국에서 수레 지붕의 덮개를 본떠 만든 것으로, 비나 해를 가렸다. 자루가 굽은 것은 곡개曲蓋라고 한다. 왕의 행차에는 청개靑蓋와 홍개紅蓋를 사용했다.

6 수라가자水剌架子는 임금이 행차할 때 임금의 간식거리를 실은 수레을 뜻한다.

7 금곡당 영환의 감로회도 제작과 그 계보에 대해서는 고은미, 「조선시대 감로회도 하단의 전투 이미지 연구」(이화여자대학교 석사학위논문, 2011), 75–78쪽 참조.

8 고은미, 「조선시대 감로회도 하단의 전투 이미지 연구」, 17쪽.

14장 백성 괴롭히는 탐관오리, 호랑이가 막아주길

1 정병모, 「국립중앙박물관소장 《팔준도》」, 『미술사학연구』 189(한국미술사학회, 1991), 3쪽.

2 Hou–mei Sung, *Decoded Message: The Stmbolic Language of Chinese Animal Painting*(Yale University Press, 2009) 172–173쪽 참조.

3 이주현, 「건륭제의 서화 인식과 낭세녕 화풍의 형성: 공마도를 중심으로」, 『미술사연구』 23호(미술사연구회, 2009), 96쪽.

4 이주현, 「건륭제의 서화 인식과 낭세녕 화풍의 형성: 공마도를 중심으로」,

96–97쪽 참조.

5 진준현, 「태조 이성계의 팔준도(I)」, 『대한토목학회지』 54권 제9호(대한토목
 학회, 2006), 131쪽.

6 윤열수, 『민화이야기』, (디자인하우스, 2007), 328쪽 참조.

7 候錦郎·畢梅雪, 「皇家森林的秋季大獵」, 『雄獅美術』 12월호(臺北, 1976), 23쪽.

8 허영환, 『동양미의 탐구』(학고재, 1999), 48쪽.

9 허세욱, 『속열하일기』(동아일보사, 2008) 192–193쪽 참조; '석호천'이라는 용
 어는 강희제가 등극한지 20년이 지난 뒤 오대산에 갔을 때 숲속에서 출몰한
 호랑이를 쏜 시내를 말한다.

10 김광언, 『한·일·동시베리아의 사냥』(민속원, 2007), 151–152쪽; 『經國大典』
 「兵典」 '守令一年捕十口以上加階 捕五口皆先中箭槍者超二階 三口先中二口
 次中者超一階'

11 정약용, 『다산시문집』 권5, 시, 한국고전번역원 번역문 참조. (五月山深暗草
 莽/ 於菟穀子須渾乳/ 已空孤兎行搏人/ 離棄掘穴橫村塢/ 樵蘇路絶薫停
 / 山氓白日深閉戶/ 嫠婦悲啼思剚刃/ 勇夫發憤謀張弩/ 縣官聞之心惻然
 / 勒發小校催獵虎/ 前驅鐵出一村驚/ 丁男走藏翁被虜/ 小校臨門氣如虹
 / 嘍囉亂梏紛似雨/ 烹雞殺猪喧四隣/ 春糧設席走百堵/ 討醉爭傾象鼻彎
 / 聚軍雜撾鷄婁鼓/ 里正縛頭田正踣/ 拳飛踢落朱血吐/ 斑皮入縣官啓齒
 / 不費一錢眞善賈/ 原初虎害誰入告/ 巧舌喋喋受衆怒/ 猛虎傷人止一二
 / 豈必千百罹此苦/ 弘農渡河那得聞/ 泰山哭子君未覩/ 先王蒐獮各有時/
 夏月安苗非習武/ 生憎悍吏夜打門/ 願留餘虎以禦侮)

12 金富軾, 『삼국사기』, 대조대왕 69년, 이병도 역주 삼국사기에서는 숙신肅愼
 은 '물길勿吉·말길靺鞨·여진女眞의 전칭前稱'이라 해석한다.

13 정민, 『한시 속의 새, 그림 속의 새』 2(효형출판, 2003), 14–16쪽 참조.

14 김광언, 『한·일·동시베리아의 사냥』, 299쪽.

15 허균, 『전통미술의 소재와 상징』(교보문고, 1991) 참조.

16 김광언, 『한·일·동시베리아의 사냥』, 275쪽.

17 허균, 『전통미술의 소재와 상징』 44쪽.

18 『시흥행궁』(서울역사박물관, 2009), 78쪽.

19 줄리언 제인스 지음, 김득룡·박주용 옮김, 『의식의 기원』(한길사, 2005)

20 '交龍旗'라고도 한다.

21 『周禮句解』 권6, 「春官宗伯」 下, "交龍爲旗, 旗畫龍自 取君德之用也, 熊虎爲
 旗 旗畫熊虎, 取基猛毅也, 鳥隼爲旟, 旟畫鳥隼, 取其擊速也"

22 『周禮傳』권3,「車制說」, "交龍龍一升一降, 取其變化, 鳥隼取其摯疾, 莫敢
攖, 熊虎取其威猛, 不可犯, 龜蛇取其捍衛, 而不犯難"

23 『정조실록』 2년 9월 21일(무자), "兵曹判書啓請召各營大將, 宣傳官東行召各
營大將, 號令吹大角三聲, 交龍旗下立,各營招搖旗一麾,各營大將以認旗應
之, 單騎馳集壇下"

15장 서수의 등장, 시대의 어려움 극복하려는 의지

1 우정상·김영태, 『한국불교사』(신흥출판사, 1968), 134-136쪽 참조.

2 대한불교조계종 교육원, 『조계종사: 근현대편』(조계종 출판사, 2001), 21쪽.

3 사찰벽화에 대한 논문은 전경미, 「조선후기 호남북부 지역의 사찰벽화 연구」,
『강좌미술사』 24호(한국불교미술사학회, 2005); 전경미, 「조선후기 영남지역
사찰벽화의 연구」, 『강좌미술사』 26호(한국불교미술사학회, 2006); 전경미,
「조선후기 충청지역 사찰벽화의 연구」, 『문화재과학기술』(공주대학교문화재
보존학회, 2008); 전경미, 「조선후기 경기도지역 사찰벽화의 연구」, 『경주문화
연구』 제10집(경주대학교문화재연구소, 2008) 참조.

4 김정희, 「金湖堂 若效와 南方畵所 鷄龍山波-조선후기 화승연구(3)」, 『강좌미
술사』 26호(한국불교미술사학회, 2006), 740쪽.

5 윤열수, 『신화 속 상상동물열전』(한국문화재보호재단, 2010), 222쪽.

6 T0203('T'는 『大正新修大藏經』의 수록 번호), 『雜寶藏經』 卷第二「六牙白象
緣」 "爾時白象者,我身是也,爾時獵師者,提婆達多是也,爾時賢者,今比丘尼是
也,爾時善賢者,耶輸陀羅比丘尼是也"

7 부처님의 태몽이 기록된 경전은 『수행본기경修行本紀經』 상권, 『태자서응본
기경太子瑞應本紀經』 상권, 『과거현재인과경過去現在因果經』 제1권, 『불본
행집경佛本行集經』 권7, 『불소행찬佛所行讚』 권1, 『불본행경佛本行經』 권제1
「강태품」 등 여러 경전에서 확인할 수 있으며, 대한불교조계종 교육원에서 편
찬한 『부처님의 생애』(조계종출판사, 2010), 26-26쪽에는 위 경전들을 참고
하여 편찬한 내용이 있다.

8 윤열수, 『민화이야기』(디자인하우스, 2007), 322쪽.

9 『태종실록』 11년 윤 12월 25일. 右副代言趙末生曰: "麒麟之生, 異於犬羊; 神
人之生, 異於常人, 故美稷之生者曰履帝武敏, 歆美契之生者曰天命玄鳥, 今

《受寶籙》,《夢金尺》, 實太祖受命之符也。以爲樂章之首, 未爲不可, 況此禮乃
萬世君臣同宴之樂, 必推源太祖之德, 而先歌之可也"

10 『태종실록』권36, 18년 11월 8일(갑인). "思齊太后, 允也肅雝。密贊定社, 克配
寘聰。篤生聖哲, 俾主宗祐。乾健離明, 恭定之德。坤厚柔貞, 元敬之則。琴瑟以
友, 藏同其域。子孫振振, 于嗟其麟。綿綿宗祀, 垂億萬春。臣拜獻詞, 刻之貞珉。
萬代不磨, 照我東垠"

11 『영조실록』권61, 21년 5월 26일(정유) "《속대전續大典》을 방금 개간開刊하
였는데 조신朝臣의 장복조章服條에 양당裲襠은 정해진 제도가 없고, 당하관
은 옛날에 양당이 없었는데, 지금 제도에는 또한 모두 첨가해 넣었습니다. 신
의 뜻으로는 당상은 학鶴을, 당하는 백한[鷳]을, 왕자王子와 대군大君은 기린
[麟]을, 무신은 호표虎豹·웅비熊羆로 한다면 옛 뜻을 잃지 않을 듯합니다." 하
니, 임금이 옳게 여겼다.

12 이재중,「朝鮮 後期 王室·上層 문화의 세속화 과정」,『역사민속학』10호(민속
원, 2000), 295-305쪽 참조.

13 정신문화연구원 역사연구실,『역주 경국대전』(한국정신문화연구원, 1985),
186-187쪽.

14 정신문화연구원 역사연구실,『역주 경국대전』, 188쪽.

15 사마천 지음, 김원중 옮김,「사마상여열전」,『사기열전』2(민음사, 2007), 518
쪽에도 유사한 내용이 나온다. "비렴(몸은 새이고, 머리는 사슴 모양을 한 짐
승)을 방망이로 치고 해치를 사로잡아 희롱하고, 하합을 두들겨 죽이고 맹씨
(곰과 비슷한데 몸집이 작음)를 창으로 찌르고 요노(하루에 만 리를 달릴 수
있는 준마로 붉은색 털에 황금색 입을 가지고 있음)를 줄로 매어 붙들어 두고,
봉시(큰 돼지) 쏘아 맞힙니다."

16 김언종,「해태고」,『한국한문학연구』제42집(한국한문학회, 2008), 467쪽.

17 劉安,『淮南子』,「主術訓」"楚文王好服獬冠, 楚國效之"

18 김언종,「해태고」, 468쪽.

19 『正祖實錄』20권, 9년 6월 8일(을유), 김見《大典通編》摠裁大臣金致仁, 敎
曰: "因《大典通編》見《儀章條》有曰: '司憲府·司諫院官笠飾, 用玉頂子, 大
司憲胸褙獬豸。'近來則玉頂, 只用於憲長, 諫官則不用。本院如有流來頂子,
依例用之。曾聞獬豸胸褙, 至今在府中。向者一都憲外, 除却不用, 此亦儀章也。
況冠貼獬豸胸褙, 豈或異同? 此後申飭復舊制"

20 중국 한나라의 양부楊孚가 쓴『異物志』에 "해태는 중북 동북 지방 깊은 수풀
이나 산속에 사는 짐승으로 신선이 먹는다는 먹구슬 나무 열매만 먹기에 그

둘레에는 파리 한 마리가 꾀지 못한다는 성스러운 짐승이다. 기린처럼 생긴 머리에 외뿔이 돋쳐 있고 우수마면牛首馬面에 발톱은 둘로 갈라졌으며 온몸에 푸른 비늘이 돋아있다"라고 돼 있다.

21 윤열수, 『신화/속 상상동물열전』(문화재보호재단, 2010), 141쪽.

22 불가에서는 이러한 특성을 명부전에서 이용했다. 지장보살과 명부 시왕이 주재하는 명부전은 이승과 저승의 갈림길에서 죽은 이의 생전을 비추어 보아 지옥으로 갈지, 극락으로 갈지, 아니면 환생할지를 심판하는 곳이기도 하다. 심판 과정은 죽은 지 7주까지 매 7일마다 대왕들이 돌아가며 심판하고, 그 뒤에는 100일, 1년, 3년이 될 때 해서 모두 10번의 심판을 내리는데, 이때 심판하는 대왕들은 해치관을 쓴다. 목수현, 직지사 성보박물관 홈페이지, 이달의 문화재 〈직지사해태 법고대〉 해설 참조.

23 이혜영, 직지사 성보박물관 홈페이지, 이달의 문화재 〈김룡사 업경대〉 해설 참조.

24 윤열수, 『신화/속 상상동물열전』, 124쪽.

25 『태종실록』 4년 11월 1일 "周王田獵, 獲異獸并其雛, 白虎黑文, 繫以鐵索, 納于鐵籠, 獻于帝, 帝郊迎之. 百官進賀, 以爲駿虞, 然其獸食生肉"

26 『仁祖山陵都監儀軌』는 조선 16대 임금인 인종이 사망(1648년 5월 8일)하자, 5일 후 효종이 즉위하여 국장을 치루었는데 이를 효종 원년(1650)에 기록한 의궤.

27 『肅宗山陵都監儀軌』는 1720년(경종 즉위) 숙종의 능인 명릉明陵을 조선하는 의식 절차를 기록한 의궤.

28 『顯隆園園所都監儀軌』는 1789년(정조13년) 사도세자의 묘소인 영우원永祐園을 수원부 화산으로 옮겨 현륭원으로 조성한 내용을 정리한 의궤.

29 『殯殿魂殿都監儀軌』는 1821년 3월부터 9월까지 정조비正祖妃 효의왕후孝懿王后 金氏(1753-1821)의 國葬 때 殯殿과 魂殿都監의 기록.

30 윤열수, 『신화/속 상상동물열전』, 131-132쪽.